俱樂部的經營管理

〔第二版〕

Club Management

徐堅白、陳學玲◎著

餐旅叢書序

　　近年來，隨著世界經濟的發展，觀光餐飲業已成爲世界最大的產業。爲順應世界潮流及配合國內旅遊事業之發展，各類型具有國際水準的觀光大飯店、餐廳、咖啡廳、休閒俱樂部，如雨後春筍般建立，此一情勢必能帶動餐飲業及旅遊事業的蓬勃發展。

　　餐旅業是目前最熱門的服務業之一，面對世界性餐飲業之劇烈競爭，餐旅服務業是以服務爲導向的專業，有賴大量人力之投入，服務品質之提升實是刻不容緩之重要課題。而服務品質之提升端賴透過教育途徑以培養專業人才始能克竟其功，是故餐飲教育必須在教材、師資、設備方面，加以重視與實踐。

　　餐旅服務業是一門範圍甚廣的學科，在其廣泛的研究領域中，略可分爲兩大領域：一爲「人」的，包括顧客和餐旅管理及從業人員，兩者之間相互搭配，相輔相成，互蒙其利。然而，從業人員之訓練與培育非一蹴可幾，著眼需要，長期計畫予以培養，方能適應今後餐旅行業的發展；由於科技一日千里，電腦、通信、家電（三C）改變人類生活型態，加上實施週休二日，休閒產業蓬勃發展，餐旅行業必然會更迅速成長，因而往後餐旅各行業對於人才的需求自然更殷切，導致從業人員之教育與訓練更加重要。

　　餐旅業蓬勃發展，國內餐旅領域的英文書籍進口很多，中文書籍較少，並且涉及的領域明顯不足，未能滿足學術界、從業人員及消費者的需求，基於此一體認，擬編撰一套完整餐旅叢書，以與大家分享。經與總編輯構思，此套叢書應著眼餐旅事業目前的需要，作爲餐旅業界往前的指標，並應能確實反應餐旅業界的眞正需要，同時能使理論與實務結合，滿足餐旅類科系學生學習需要，因此本

叢書將有以下幾項特點：

1. 餐旅叢書範圍著重於國際觀光旅館及休閒產業，舉凡旅館、餐廳、咖啡廳、休閒俱樂部之經營管理、行銷、硬體規劃設計、資訊管理系統、行業語文、標準作業程序等各種與餐旅事業相關內容，都在編撰之列。

2. 餐旅叢書採取理論和實務並重，內容以行業目前現況為準則，觀點多元化，只要是屬於餐旅行業的範疇，都將兼容並蓄。

3. 餐旅叢書之撰寫性質不一，部分屬於編撰者，部分屬於創作者，也有屬於授權翻譯者。

4. 餐旅叢書深入淺出，適合技職體系各級學校餐旅科系作為教科書，更適合餐旅從業人員及一般社會大眾當作參考書籍。

5. 餐旅叢書為落實編撰內容的充實性與客觀性，編者帶領學生赴歐洲海外實習參觀旅行之際，蒐集歐洲各國旅館大學教學資料，訪問著名旅館、餐廳、酒廠等，給予作者撰寫之參考。

6. 餐旅叢書各書的作者，均獲得國內外觀光餐飲碩士以上學位，並在國際觀光旅館實際參與經營工作，學經歷豐富。

身為餐旅叢書的編者，謹在此感謝本叢書中各書的作者，若非各位作者的奉獻與合作，本叢書當難以順利付梓，最後要感謝揚智文化事業股份有限公司總經理、總編輯及工作人員支持與工作之辛勞，才能使本叢書順利的呈現在讀者面前。

陳堯帝　謹識

自 序

　　休閒活動是屬於生活文化的一部分，隨著社會的轉型需要不斷的變動。

　　近年來由於我國經濟的高度成長，國民所得大幅增加，一方面伴隨多元化社會的急遽變遷，國人的生活節奏日益緊張，人們心理調適及休閒需求隨之增強；國人對休閒活動的重視，也成為一種新的意識。

　　從一九九○年代初，在台灣引起了「休閒俱樂部風潮」及「休閒產業」的旋風。「投資、增值、保值」是當時業界常見的行銷訴求，但是在操作性（經營與管理）、資金運用、企業體質條件、專業人才、法令條件及許多未知的因素牽動下，許多業界快速投入，但也快速敗陣下來！

　　由於對「會員制」欠缺完整的瞭解、不當的運用或錯誤的引用，有部分業者更視為快速回收的利器，然而因組織鬆散、硬體不足、人才短缺及短淺的操作，造成了業界極大的成本支出與負債，甚至無力經營。

　　休閒生活能擴張我們的智能、提升我們的性靈、體驗內心的成長，而在更深層的領悟，是要解放我們心靈及身體的感知器官。

　　我們並不是需要什麼樣的休閒活動，而是我們需要什麼樣的人生態度及人生方式。

　　在未來，休閒將在生活中占有極重要的地位。

　　「俱樂部」在現今休閒文化的潮流、大量的商業包裝，以及通俗化的大眾傳播之下，將走向「個性化」、「風格化」的「小眾休

閒」，未來的休閒方式，將會朝向更完整的全面規劃、更內心的深
層體驗，國人不再強調休閒的次數及頻率，品質和滿意度才是最重
要的考量！

　　本書出版的目的，希望能對國內的休閒業界有所助益，提供各
界友人更深一層對「會員制」及「俱樂部經營」的探討，進而規劃
及提供消費大眾一個完善的服務，並改善企業商機，達到永續服務
的境界，是幸！

　　　　　　　　　　　　　　　　　　徐堅白　謹識

再版序

　　感謝業界對於堅白的支持與愛護，堅白已於二○○五年八月因胃癌過世。在他的一生之中，由旅行社踏入休閒產業，一直隨著社會型態的變遷，不斷吸收國外的知識與經驗，分析國內的相關產業動態，目的就是幫助國內的休閒業者，或更年輕的後起之秀，創造出有特色、有個性的商品。

　　這幾年國內經濟狀況低迷，眼看許多會員制的俱樂部業者紛紛倒閉，其實在現今「M」型社會的模式下，只要業者確實瞭解會員制俱樂部的結構、經營、管理、資金運用，其實不難再創佳績，此次本人將堅白生前所寫一些相關資料加入，希望對大家有所助益。

　　感謝揚智文化公司總編輯、工作人員的協助與辛勞，才能使本書再度呈現。

陳學玲　謹識

目　錄

第一篇 導 論

　　俱樂部係針對特定消費族群，提供私密性服務為主的事業，由於定位及立地條件不同，產生了許多不同機制型態的俱樂部，近似於都會型或休閒旅館的服務功能，但是主要的差異在於會員制度、服務條件、收費辦法、對會員承諾的權利，以及會員應負的義務條件。國人愈來愈重視休閒生活，對休閒場所及服務的要求也相對提高，俱樂部也一再地擴充各種機能，例如商務服務、親子娛樂、集會功能、交誼服務、健身服務、休閒娛樂服務，以及住宿、餐飲服務等等，無形中成為觀光事業中重要的一環。

　　本篇重點在於探討俱樂部的特質、會員制度，以及海內外的發展經歷過程，以期對俱樂部有基本的認識。

1

俱樂部的特性與形式

　　俱樂部與國人的生活有著一定程度的互動性，不論是工商企業、家庭生活乃至個人生活，由於俱樂部提供了多樣化、多元化的設施與服務，加上日新月異、與時俱進不斷地改進經營方式及水準，從早年的美軍俱樂部、圓山飯店俱樂部，到現今流行的休閒型俱樂部、健身型俱樂部、社區型俱樂部等等，因應多重的學習及淘汰，逐步地回歸正途。

 第一節　俱樂部的特性

　　Mclntosh和Goeldner將人們從事觀光旅遊活動的基本誘因分成四大類：生理上的誘因、文化上的誘因、人際上的誘因及地位與聲望上的誘因。

　　不同的性別、年齡和教育程度，反映出不同的休閒旅遊需求與目的。俱樂部的目標市場經常限定在某一種型態之目的上，並盡可能滿足特定消費者的需求，但針對不同的會員休閒方式與目的，提供了多樣化的服務與機制。

　　馬斯洛（Maslow）將人類的需求分為五種，分別為生理上的需求、安全上的需求、愛與歸屬感的需求、自我尊重的需求及自我實現的需求，俱樂部的消費者較一般觀光事業更加重視以上五點需求。例如一位會員對餐點菜餚特別講究，則是在滿足生理上的需求；若是俱樂部的氣氛或設施不良，消費者在使用時感覺遭受危險，便是安全上的需求未獲滿足；若是俱樂部不能提供與會員「互動」的接觸或聯繫，使得會員感覺猶如孤兒，便是愛與歸屬感的需求未獲滿足；若一位會員特別注重自己的形象，則是滿足自我尊重

的需求；若一位會員特別注重俱樂部所舉辦各種充實自我的講座課程，則爲自我實現的需求。

　　俱樂部除了具有近似於旅館業的有形商品及無形商品等特質以外，就整體性而言，旅館業的一般特性，除了某些特定的服務設施或機制外，幾乎旅館業的特質全部包括，尤其在與會員的互動、聯絡上要求得更具體，再加上俱樂部有明確的消費者，對消費者的習性、喜好……更因會員關係而能充分地掌握。

　　俱樂部的特性，大致上可分爲以下的一般特性及特殊特性：

　　1.獨特性：只有俱樂部才有的特質。

　　2.無法儲存性。

　　3.固定性：數量有限，無限臨時再增加。

　　4.固定成本高。

　　5.信賴性。

　　6.長期性：例如預約訂房、年節活動等。

　　7.競爭性。

　　8.人情味。

　　9.地理性。

　　10.無形性。

　　11.多元性。

　　在度假俱樂部、高爾夫球俱樂部等擁有完整旅館服務機制的度假中心，其特性尚有：

　　1.服務性：俱樂部從業人員的所有服務都是在販售「服務」，服務品質的好壞直接影響了俱樂部的形象。會員的滿意是俱

樂部的依歸，「人」的因素決定俱樂部的一切，人爲的服務
特徵也更顯明與突出。

2.綜合性：度假俱樂部的機制是綜合性的，舉凡一般生活中的
食、衣、住、行、育、樂均可包括其中。

3.無歇性：度假俱樂部提供全年性、全天候的服務。

4.公共性：針對企業會員、法人會員，俱樂部提供集會、宴會
的公共空間。

5.地區性：度假型、社區型、高爾夫球場等型態俱樂部，受到
地理上很大的限制。

6.季節性：淡、旺季之季節性在俱樂部行業中也是經常可見
的，尤其是位在風景區的度假俱樂部。

7.商品無法儲存性：提供住宿服務的俱樂部，特別具有此特
質。

8.投資性：俱樂部是資本密集的業種，固定成本高。

9.社會地位性。

10.固定費用支出多。

11.行銷成本高：爲求快速回收投資成本，通常會給予高獎勵
辦法，以求快速完成會員招募。

12.市場需求受外在環境影響很大。

此外，俱樂部更有以下的特質：

1.封閉性：即所謂的member only，也就是只對會員提供服務。

2.流通性：會員證的價值性，例如香港皇朝會、馬會……等，
由於經營成效佳、各種軟硬體服務完善、會員平均素質高、
售後服務完整等因素，創造了市場價格高於定價的價值；也

因此創造了市場流通性。

3.飽和度：會員人數的限制，因各俱樂部的空間或設施條件，只可對有限的消費者（即會員本人或同行親友）提供服務。

4.社會價值：通常具有一定程度的消費者對會員制俱樂部的商品較有參加意願，俱樂部又可提供社交、聯誼、運動、親子……多方面的機能，對社會整體貢獻有其價值。

5.隱秘性：由於會所不對外營業，因此對會員能提供隱秘性較佳的場所或服務。

6.投資性：例如高爾夫球證或經營良好、歷史悠久的俱樂部，其會員證具有投資或保值之效益。

7.增值性：在俱樂部經營的不同階段，例如預售期、正式營運期……等，俱樂部會調漲入會金額，就已參加者而言，調漲等於增值作用。

8.獲利性：尤其對於投資業者，會員制俱樂部具有快速回收及獲利的優點；甚至某些業者對會員提供分紅回饋等獲利計畫。

9.特殊族群：對於會員制俱樂部有較明確認知者，均有一定的共通屬性，甚至經常可發現一位會員同時擁有數家俱樂部會員證。

第二節 俱樂部的形式及差異

俱樂部的形式相對於俱樂部營運及管理上會產生極大的差異，有了前述對俱樂部的基本認識後，再掌握制度、形式，方可以科

學方法經營、靈活運用,使俱樂部整體運作正常化,並發揮最大效能。

一、俱樂部的形式

俱樂部發展至今,其制度種類可分爲下列四種:

1.會員制(membership)。
2.所有權制(ownership)。
3.分時使用制(timesharing)。
4.使用權制(right-to-use)。

(一)會員制

即由俱樂部可提供的服務,估算出可招募名額;俱樂部有提供住宿服務,例如鄉村型俱樂部經常以客房數量乘三十倍,作爲招募會員數量的基準參數。

(二)所有權制

亦稱爲產權持分制,美國業界常將每個客房規劃爲十五個銷售單位,每位會員每年擁有二十天。

(三)分時使用制

即以全年擁有五十二個日曆週,規劃爲五十個週單位,保留二週做爲維修保養之用;五十個可銷售單位再視淡、旺季設計不同價格。

(四)使用權制

亦稱為度假權；俱樂部將設施、餐飲、住宿、活動、往返接送、機票及其他服務規劃成一套裝產品（package tour），分不同日程、住宿等級設計價格。

二、會員制度相互差異比較

前一節探討了俱樂部的特質及四種制度，由於制度的不同，對經營、管理與長期發展都有極大的影響，本節將就銷售機會、制度規範、內部作業成本、會員權存續期限、飽和度、市場流通、社會價值及附加價值等八項探討之（**表1-1**）。

(一)銷售機會

會員招募的機會，關係到投資單位初期的投資回收，甚至某些

表1-1　會員制度相互差異性比較表

種類 比較項目	會員制 （membership）	所有權制 （ownership）	分時使用制 （timesharing）	使用權制 （right-to-use）
銷售機會	視會員權利年限而有不同的獲利性及銷售機會	具有投資、保值誘因，售價最高	可作大量銷售，售價平均	可作大量的銷售，售價較低
制度規範	嚴謹	嚴謹	嚴謹	嚴謹
內部作業成本	轉換成本低	轉換成本高	轉換成本低	轉換成本低
會員權存續期限	依條款期間	依契約訂定期限	依契約訂定期間	僅度假期間
飽和度	有限制	有限制	有限制	較無限制
市場流通	多元化	多元化	多元化	無須考量
社會價值	有區隔性	有投資性	有區隔性	易為一般大眾接受
附加價值	可	可	可	純度假休閒

預售型俱樂部以此來吸收開發、經營費用。此項機會至少包括了：

 1.會員權利年限。

 2.會員證售價高低。

 3.可銷售名額數量。

 4.會員權利、義務。

 5.會員證價值性。

(二)制度規範

會員制應就合法性及適法性先行探討，例如公平交易法、消費者保護法……等，尤其目前國內相關法令並不完備，例如「會員章程」與「會員約定條款」在法源上就有完全不同的解釋；此外，就會員約定條款中的內容，也因制度不同而有不同的條件，例如所有權制之持分之保障性、適法性，通常為海外俱樂部業者所用之制度，但是在國內通常無法給予消費者適當的保障。

(三)內部作業成本

由於會員制產品具有買賣、轉讓的權利，對於俱樂部業者而言，會員資料之登錄、帳務處理、資訊系統修正、會員卡更新等，及新舊會員間權益、啟用等內部作業處理成本也不一致。

(四)會員權存續期限

即會員證之效期，例如可繼承型、終生型、短年份型。

(五)飽和度

即會員名額、會員人數。

(六)市場流通

市場流通性的價值、通路、對象……等因素。

(七)社會價值

會員制方案具區隔性及排他性，也因服務對象而有其私密性、投資性等。

(八)附加價值

由於會員數量亦可視為俱樂部的一種資產，如何運用此種資產而規劃出不同的延伸性商機，例如跨國合作、異業結盟、策略性整合……等方案，創造第二種商業契機。

2

俱樂部的起源與發展

人們因特定知識、技術、年齡、性別等做為生命週期的認定特點，也因個人成就、身軀的成熟和人際關係上的壓力，進而發展與同質族群的互動。

選擇同質族群共同活動有下列優點：

1. 身體（生理）效益：與志同道合者一起參與體能活動，較個人單獨運動的效率及受益性高。

2. 社交人際效益：與同質族群人互動，容易培養友情。

3. 解壓放鬆效益：容易保持個人精神、心理及身體的平衡發展，減輕心理壓力。

4. 提高智能效益：與朋友分享各種新知識、科學……等，擴大個人興趣範圍。

5. 心理成長效益：從參與活動中得到有形與無形的肯定、認同，亦是一種心理性效益。

6. 心靈美學效益：對生活具有平衡、調適的作用。

俱樂部提供上述的互動優點，因此自一九七〇年代起在台灣產生了俱樂部旋風。

俱樂部的概念成形已久，無法考證，但有下列幾項重要事件可作為參考：

1. 全世界最早的高爾夫球場，於一七五四年成立於蘇格蘭的聖安卓市（St. Andrews）。

2. 全美第一個高爾夫球場，於一八九八年成立於紐約的聖安卓俱樂部（St. Andrews Club）。

3. 共享型度假區於一九六四年創立於法國阿爾卑斯山區。

4.會員制成立於一九七四年美國加州寂靜谷（Silent Valley）。

5.所有權制，於一九七三年成立於美國加州塔荷湖（Lake Tahoe）。

6.分時使用制，於一九七二年，成立於美國加州鳥岩瀑布（Bird Rock Falls）。

7.使用權制，於一九六〇年，成立於美國夏威夷考艾島（Kauai Island）。

第一節　海外的發展

二次世界大戰後，全球各地經濟快速回復，社會各階層的收入也大幅度提高。以美國為例，遊憩的需求不斷增加，主要原因有：

1.自一九三八年起，訂定每週工作四十小時，使得人們有更多的餘暇從事休閒活動。

2.自有車和航空旅遊的普遍化，加速遊憩區的開發。

3.自一九六〇年後，航空旅遊迅速且蓬勃地發展。

4.消費大眾對休閒娛樂的認知，即使不同階層人士及不同的經濟狀況，對休閒的取向並無明顯的差異。

5.美國國家公園管理處先後開發了黃石公園（Yellowstone Park, 1872）和優勝美地國家公園（Yosemite National Park, 1890），直到汽車普及後，迅速地開啟了遊憩區開發的風氣。

6.一九七〇年代起，全家駕車出遊達到空前盛況，而家庭度假方式也成為觀光旅行中最普遍的方式。

7.一九五五年狄斯尼樂園（Disneyland）成立後，開啓許多新
　的商業遊憩開發計畫，滑雪、度假及高爾夫球中心隨之獲得
　社會大眾的喜愛。

8.縱觀全美各種型態度假中心的設立區域為：

　(1)滑雪度假村在東北部及西部最風行。

　(2)遊艇俱樂部多分布在各海岸及五大湖區。

　(3)鄉村俱樂部廣見於郊區附近。

　(4)度假別墅分布於佛羅里達、加州、新英格蘭、南卡羅來
　　納、內華達州與夏威夷等地區。

　　消費者永遠喜歡追求不同類型的休閒遊憩方式，順應消費需求
是遊憩開發永遠無法避免的過程。

　　截至目前，由於消費者對休閒遊憩的需求，特別是觀光景點度
假村的開發仍有極大的需求性及市場。

　　從社會的進步、經濟環境的改善及人民生活條件的變化，可以
看出整個社會及人民對休閒的需求，而「俱樂部」正可提供多元化
及分眾化的不同休閒需求，進而滿足不同階層人士的休閒生活。

🏌 第二節　台灣的發展

　　「俱樂部」在台灣的發展也有十分長久的歷史，早期均以飯店
附屬會員制俱樂部為主，亦有特殊族群人士專屬的俱樂部。

　　自一九八一年左右，由「合家歡俱樂部」帶起了一陣旋風，
適逢國內經濟及股票市場效應，快速吸引大量消費市場的注意及參

與。因而,也帶起了投資效應,短短幾年,國內相繼成立了近百家各式俱樂部,例舉數家當時較具知名度業者參考之(**表2-1**)。

縱觀這些年,在台灣出現過的俱樂部有下列兩種類型:

第一種類型為:

1.海外型。

2.國內型多點或單點。

3.國內外合作或加盟。

4.無會所(club house)策略聯盟類型。

第二種類型為:

1.旅遊型:遊樂區、車隊。

2.休閒型:度假飯店、鄉村俱樂部。

3.商務型:商務休閒型、社交餐飲型。

4.運動型:健身中心型、高爾夫球俱樂部、游泳型。

5.健康型:水療中心、美療中心。

6.社區型:社區型俱樂部。

7.海上活動型:遊艇俱樂部。

8.兒童型:幼教型、親子娛樂型。

9.其他:消費折扣卡等。

俱樂部的經營管理
Club Management

18

表2-1　一九八一年左右國內數家知名俱樂部

項目＼俱樂部	帕泰雅珊瑚度假島	藍鯨計畫
公司	永兆國際股份有限公司 北市敦化南路602號2樓 （02）27554277～9	台灣總代理 台灣房屋仲介股份有限公司 北市忠孝東路4段169號11樓 （02）27766306
概略內容	據點： 泰國帕泰雅珊瑚島 發展： 世界度假島嶼聯盟	1.承購夏威夷休閒度假別墅 2.RCI聯盟會員
休閒施設	私人海灘、快艇、高爾夫球場……	度假別墅、高爾夫球……
會員權益	1.前三年每年二十天免費住宿。 2.一張正卡、二張副卡。 3.聯盟飯店住宿七五折。 4.四座高爾夫球場十年使用權 5.金卡者擁有皇家高爾夫球場永久使用權	1.單位持分五十分之一 2.每年七天七夜使用權 3.RCI免費度假權交換
費用	金卡三十五萬（正式四十五萬）元 銀卡二十萬（正式三十萬）元	四十一萬五千至五十三萬五千元

（續）表2-1　一九八一年左右國內數家知名俱樂部

俱樂部 項目	龍珠灣度假俱樂部	中泰賓館皇家俱樂部
公司	龍珠灣股份有限公司 台北辦事處南京西路30號8樓之3 （02）25238220	北市敦化北路166號 （02）27121201
概略內容	據點： 桃園石門水庫龍珠灣 發展：開發度假飯店遊憩區	據點： 中泰賓館
休閒施設	1.位於桃園大溪龍珠灣 2.俱樂部設施除小木屋外，餘均已完工，一九八九年底使用。包括：餐廳、會議室、交誼廳、吉普車、遊艇、快艇、水上活動區、戶外活動區	游泳池、健身房、三溫暖、網球場、中西餐廳……
會員權益	1.每年三十張國內風景區入場券 2.每年度假券二百五十點，此後五折優待 3.可優先取得投資專案認股權 4.享國內外連鎖度假俱樂部、大飯店、遊樂區之特約優待 5.定期舉辦網球、快艇駕駛、滑水、游泳訓練班 6.國內外旅遊行程安排、交通食宿代洽服務 7.憑卡免費遊玩龍珠灣風景休閒區	1.使用游泳池、三溫暖、網球場…… 2.中泰賓館簽帳消費 3.住宿五折，親友七折 4.免費停車 5.餐廳消費九折
費用	個人：入會費四十萬元 　　　保證金二十萬元 團體：入會費一百萬元 　　　保證金五十萬元	入會費二十一萬元 月費二千一百元

（續）表2-1　一九八一年左右國內數家知名俱樂部

項目＼俱樂部	台北金融家聯誼會	興農山莊度假俱樂部
公司	北市敦化北路100號2樓 （02）27150077-164 據點：環亞飯店	北市中華路一段74號7樓 （02）2311-1017
休閒施設	游泳池、健身房、三溫暖、迴力球場……	1.開放中：台中天星觀光溫泉飯店，迷你高爾夫遊樂園 2.特約：桃園龍珠灣，谷關神木谷期大飯店，花蓮統帥大飯店 3.施工中：霧峰高爾夫球場，台北、南投、谷關、台東、墾丁興農山莊 4.已完工：豐原山莊教育推廣中心、台中高爾夫球場、興農新天地、台中國際商業聯誼會
會員權益	1.免費使用健身房、三溫暖、游泳池…… 2.環亞飯店住宿七折 3.免費停車 4.環亞百貨九折 5.簽帳消費 6.亞洲樂園免費入場	1.每年十二天免費度假住宿券（假日四天，平日八天） 2.高爾夫球場五折優惠（桿弟費另計） 3.免費使用俱樂部內部設施 4.戶外活動設施五折優待 5.平時住宿七五折 6.會員擁有私人秘書服務 7.場地租借，旅館及餐飲服務
費用	入會費十六萬元 季費三千元	入會費十一萬五千元 保證金八萬五千元 年會費一千元

（續）表2-1　一九八一年左右國內數家知名俱樂部

項目＼俱樂部	亞力山大度假俱樂部	合家歡度假俱樂部
公司	北市忠孝東路四段325號8樓 （02）2776-4701	北市安和路27號15樓 （02）2772-1676
休閒施設	近墾丁公園	1.已啓用：燕子湖、石門水庫、鯉魚潭度假俱樂部 2.規劃中：台北市區、阿姆坪、鹿谷、澄清湖、知本、四重溪、墾丁、帆船石度假俱樂部及北、中、南高爾夫球場
會員權益	1.每年享五天四夜免費度假休閒權利 2.度假期間享有旅行平安保險一百萬元 3.住宿會員五折，親友八折 4.餐飲九折 5.免費搭乘高雄至俱樂部之休閒專車 6.可獲訂房優先權，須於兩星期前申請 7.可代辦海外垂釣 8.可優先承購預定開發之高爾夫球場	1.每年十天免費住宿招待 2.參加合家歡城市貴族俱樂部、合家樂三鷹高爾夫俱樂部可享優待 3.與國外度假俱樂部聯盟，可享優待
費用	入會費八十萬元	入會費七萬元 保證金十萬元

（續）表2-1　一九八一年左右國內數家知名俱樂部

項目 ＼ 俱樂部	凱撒度假俱樂部	鉅山全家樂國際度假俱樂部
公司	北市民生東路350號9樓B室 （02）2777-5155	北市民權東路67號2樓 （02）2592-7126
休閒施設	1.位於八斗子觀光區 2.室內設施：休閒觀光飯店、游泳池、舞廳夜總會、三溫暖、餐廳、健診中心、健身房、圖書閱覽部、洗衣部、遊戲場 3.戶外設施：游泳池、網球場、海釣船、高爾夫練習場、釣魚池、瀑布、噴泉、花園、屋頂天文台、親子遊樂區、停車場 4.一九九一年啟用	1.已啟用：台北內湖金龍山莊、北投地熱谷溫泉會館 2.九月啟用：新店茵夢湖山莊、新竹白金花園度假山莊、台中東勢富山度假農場 3.二〇〇〇年底啟用：台南南化奇異火星世界果嶺農場、高雄田寮月世界大自然牧場、台東知本天山溫泉山莊 4.規劃中：台中溪頭果園農莊、龍山頂雲海樂園、宜蘭溫泉度假山莊、北海岸農場度假俱樂部、南投富士山森林度假山莊、花蓮溫泉度假林場、屏東墾丁海天度假遊樂園
會員權益	1.免費使用俱樂部內游泳池 2.一年一次免費健康檢查 3.每月提供三千元可抵用於俱樂部設施之消費 4.提供每年十天住宿招待	1.可享俱樂部在日月潭土地及建築物所有權六百分之一持分 2.兩週免費住宿券（七張平日券，七張假日券） 3.自助餐券二十張，餐飲八折 4.免費使用健身房及附屬設施 5.每年十張遊艇免費乘坐券（平日七折優待） 6.國外度假飯店一百七十點，可享折扣優待
費用	入會費五十二萬元	入會費三十萬元 年費二萬元

第二篇 俱樂部的經營企劃

　　曾有人說過二十一世紀是企劃導向的時代；由於對世事的觀點不同於往昔，現今時代人們重視的不再是文詞的美化及構圖的美觀與否，而重視企劃的內涵與概念。「正確的概念」不一定能獲勝，但必然延長一個事業的耐久力或生命力。

　　本篇從思考邏輯角度，進而到經營企劃中的立地條件分析、經營環境評估、消費者市場分析、商品企劃作深度的探討。

3

俱樂部的經營企劃

「經營企劃」簡單而言,即經由合乎邏輯、科學的交叉分析經營構想或事業計畫,依「輕重緩急、先後次序」的原則,客觀且全盤的規劃事業目標、施行計畫等。

經營企劃主要在於下列目的:

1.確定關鍵性問題、避免失敗。

2.尋找經營的優勢,創造一種競爭優勢,進而達到競爭對手難以模倣的優勢,以及進一步擴大優勢。

3.剖析市場,找出成功者和失敗者之間的差別,並確定成功的關鍵因素。

4.建立相對優勢的機制;建立合理的全面分析,把現行的經營和服務結合,形成一種相對優勢爲基礎的戰略。

5.掌握關鍵方向,依消費者市場、需求,明確地瞭解目標客群,建立市場。

6.建立成功的企業戰略。

7.瞭解經濟環境,確定企業內部條件,創造價值。

「經營始於計畫,計畫非經營的全部」,因爲「計畫→實行→檢討」等三個步驟是經營與管理的要素。

環顧俱樂部產業,常可見以下弱點,而這些缺失、不足均發生在經營企劃中。

1.整體定位及經營訴求不明確。

2.對俱樂部的服務性業種特質欠缺深度認知。

3.財力不足、資金運作不靈活。

4.軟體系統欠缺周詳規劃。

5.內部硬體不符合國人休閒習性。

6.消費者教育工作嚴重不足。

7.整體營運計畫欠缺。

8.商品企劃力不足。

9.受限於代銷公司。

10.當地人力市場素質不夠，內部教育訓練欠缺。

11.會員入會後消費力無法提升。

12.會員規章規劃不詳盡。

13.俱樂部內各式活動、課程不多。

第一節　經營企劃的項目與流程

　　俱樂部的投資開發，從無到有首重「營運目標」、「市場分析」與「企業內部條件」的分析；所謂知己知彼，客觀地瞭解自我條件，才能合適、合理性地考量實質發展方案。

　　俱樂部的經營企劃有別於可行性分析，經營企劃中考量產業分析、策略規劃等策略性的分析。其主要項目及流程如**圖3-1**。

一、產業分析

　　俱樂部在台灣近十年蓬勃發展，已成為休閒產業中的新興事業。如何正確地考量俱樂部的正確關鍵性問題，無疑是非常重要的事，針對俱樂部產業策略性的分析項目有：

　　1.當前整個產業的平均利潤率。

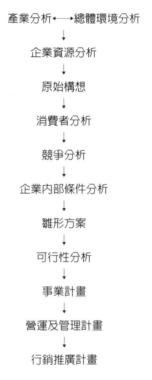

產業分析 ←→ 總體環境分析
↓
企業資源分析
↓
原始構想
↓
消費者分析
↓
競爭分析
↓
企業內部條件分析
↓
雛形方案
↓
可行性分析
↓
事業計畫
↓
營運及管理計畫
↓
行銷推廣計畫

圖3-1 經營企劃的項目及流程

2.過去與未來的利潤趨勢，以及前景和吸引力。

3.主要成功因素。

4.應建立何種「企業文化」：俱樂部能否真正採行服務觀念，取決於所謂「企業文化」（business culture）。

5.俱樂部產業的行業規模。

6.俱樂部產業的市場占有率、生產能量、市場潛在競爭壓力、主導市場行為的主要力量與結構。

7.俱樂部行業進入的障礙：

(1)最經濟的規模水準。

(2)同業間產品差異化程度。

(3)行銷通路。

(4)市場上優越的技術領導者存在否？

(5)同業退出市場之障礙大小。

(6)同業轉變策略之障礙大小。

8.俱樂部產業的標準成本。

9.俱樂部產業的附加價值、延伸商機、隨機消費力。

10.現有行銷通路結構與未來通路變革的趨向。

11.俱樂部之生命週期表象。

二、總體環境分析

總體環境分析計有五項：

1.技術環境。

2.法政環境。

3.財經環境。

4.社會文化環境。

5.人口統計變數環境。

三、企業資源分析

1.有形資源，例如土地、建物等。

2.無形資源，例如企業知名度、人脈關係、技術等。

四、原始構想

依循前三項具體分析後得到初步的構想：進行到此步驟所得之結論，仍屬「初步草案」。由於未與消費者、競爭同業綜合分析前，客觀性仍有不足。

五、消費者分析

在總體環境中分析消費者現處環境下的消費行為與生活態度。在對消費者選定真正的目標市場前，應具體地考量以下幾點：

(一)購買、消費群分析

 1.最大的購買者。

 2.潛力最大的顧客群。

 3.競爭者主力顧客為何。

 4.本俱樂部的市場應如何區隔。

 5.本俱樂部的主力區隔為何。

 6.本俱樂部的商圈市場範圍。

(二)消費者入會動機分析

 1.消費者參加會員和使用的真正動機。

 2.消費者參加本俱樂部的目的。

 3.本俱樂部的有形與無形特質所構成的入會吸引力。

(三)消費者參加其他俱樂部尚未獲得滿足的需求

　　1.消費者的滿足程度。

　　2.消費者參加會員俱樂部之後遭遇的問題。

　　3.本俱樂部針對上述問題改善後的市場基礎。

六、競爭（同業）分析

　　在分析競爭同業時，應先確立誰是本俱樂部的直接與間接競爭對象。在瞭解同業時之項目有：

　　1.營運績效：
　　　(1)現有市場規模。
　　　(2)成長率。
　　　(3)獲利能力。
　　2.經營目標與方向。
　　3.對市場及行銷的戰略。
　　4.企業文化。
　　5.對未來趨勢的策略及發展方向。
　　6.成本結構。
　　7.競爭優勢。
　　8.弱點。
　　9.技術與新產品創新力。
　　10.財務狀況、調度能力與財務資源。
　　11.服務品質、管理品質。
　　12.員工忠誠度。

13.會員行銷推廣績效。

14.會員的反應與認知。

15.管理層面的優、缺點。

16.會員價格：入會費、保證金、年費、入會繳款方式。

17.會員權益：主要權益、附加價值、延伸商機。

18.服務設施、項目：服務機制、服務種類、收費與價格。

七、企業內部條件

依企業現有條件，瞭解自我優勢、缺點、組織結構等。

1.既有資源現況。

2.企業內部人才：專業人才、其他員工能力。

3.經營能力：專業知識。

4.財務條件。

5.組織架構。

6.擬訂發展所需條件，例如：人員、Know How、技術、財力、組織與管理條件。

八、雛形方案

經由上述客觀性及自我條件的交叉檢討，確認最適合的最佳方案，得以定案，再經由可行性評估後，進入實質可行方案。在原始構想中有許多創意，唯有經過可行性分析後，才能將許多原創性的創意轉變為具體的訴求或是包裝商品訴求。

九、可行性分析

可行性分析研究和評估分為：

1.發展概念：研究市場情況及俱樂部定位。

2.設施項目、規模、格調。

3.經營管理作業計畫原則與市場條件、整體籌建的可行性進度。

4.財務分析：估算投資金額、設定經營收益情況及投資回收評估。

經由客觀的分析研究中評估投資開發可行性。

十、事業計畫書

為俱樂部總體運作整體概念的總計畫。其中包括：

(一)經營發展規劃

由基地引力分析鄰近自然環境、資源與人文環境資源，此外依市場情況制定市場定位。

(二)設施設備空間規劃

由服務機制規劃各種設施、種類、數量，如客房、餐飲等及生財設備、器具，並規劃設施配置及氣氛、格調。

(三)經營管理規劃

　　經營概念、組織架構、人力計畫、職責事權及籌備作業中各部門作業準則、人員招聘與訓練、企業形象推廣計畫、開幕計畫等。

(四)財務估算

　　財務估算分爲資金來源與損益預估。

(五)會員規劃

　　會員規劃分爲：

　　1.服務供應量與飽和量估算。

　　2.可招募會員人數計算。

　　3.訴求重點。

　　4.會員權益及存續年限。

　　5.收費標準。

　　6.會員約定條款設計。

　　7.入、退會辦法。

　　8.俱樂部內消費方式規劃。

　　9.售後服務系統。

　　10.會務管理。

　　11.附加價值規劃。

十一、行銷推廣計畫

　　本計畫可分爲行銷推廣及行銷管理兩方面。在行銷推廣方面，

包含：行銷通路、推廣計畫、行銷方案、促銷活動、媒體計畫等；
在行銷管理方面，包括：獎金辦法、行銷代理辦法、繳費辦法、財
會管理、人員訓練、商圈通路、客戶服務、管理方案等。

第二節　發展方案

　　發展方案猶如一艘巨型遊輪，決定了市場定位、服務品質、消
費程度、消費群、商品形象等。

　　俱樂部的成功與失敗肇因在發展方案的定位上。

　　制定「發展方案」的過程中，一定先分析：企業營運目標、市
場分析、企業內部條件及俱樂部立地條件等；只有承續了以上的分
析後才能形成實質發展方案。

　　規劃發展方案時，考量的重點有：

1.整體性方向：包含了市場定位及商品形象定位。

2.主題性定位。

3.機能。

4.營業項目。

5.設施規模、數量。

　　發展方案的制定中所思考的，包含與同業的區隔性及消費者的
需求性，其中必定有自己商品、形象定位的「原創性」。在構思的
過程中一定要顧及市場需求、環境因素、經營之可行性，不可一味
考量創意。

　　在全球俱樂部的業種、業態下，常見的方案有：度假休閒型、

遊艇、飛靶射擊、高爾夫球、熱汽球、跳傘、社交餐飲、社區型、健康保養型（therapeutic recreation center）、運動健身、孩童育（娛）樂、馬術活動等。

由於社會老年化的現象，國內部分業者參考國外經營經驗，引進休閒保養型的水療中心即為一例。

第三節　建築規劃

在規劃俱樂部的建築計畫前應依據：

1. 發展方案中的概念、設施規模及數量設定，來規劃俱樂部的建築和營業機能的動線與配置。
2. 配合俱樂部的「自然環境條件」與「人文環境條件」的區位環境，規劃俱樂部的特徵及外觀。
3. 以商品形象定位的理念，對俱樂部整體建築之外觀、環境景觀、公共場所的氣氛與裝修、客房裝修、生財器具的設計、內外裝修的色彩計畫、企業形象CIS規範、俱樂部的形象造型等。

這些規劃都必須具體地以設計圖、透視圖將其表現，並落實其初步的尺寸、規模及數量。經由這些數據，可對建築硬體、生財設備、器具等概算，以便作為財務計畫及投資回收預估的運算依據。

俱樂部的建築規劃可分為：(1)基本構思；(2)建築設施計畫；(3)內部營運設施規劃；(4)後場管理設施等四大部分。

一、基本構思

建築規劃中首先應確立基本構思；基本構思猶如國家的憲法，爲建築規劃的基礎架構，其重要性關聯至整個企業的營運、管理、收支等。

1. 整體機能定位：例如住宿服務、餐飲服務、集會服務、運動健身服務、文化知性服務、商務服務、親子娛樂服務、旅遊諮詢服務等。
2. 營業設施數量及單位面積：例如住宿服務之客房數量、形式、規格、動線；餐飲服務之餐飲種類、形式、規模的餐廳、酒吧、廚房及後場關係動線；其他設施空間。
3. 探討經營結構比例與面積構成計畫：分析營業收入之項目、價格、毛利等，考量最佳的經營效益下各部門理想面積。
4. 分坪計畫及設施容許量估算：檢討俱樂部應有之各種設施之服務空間及合理容許量、迴轉率。
5. 前、後場各部門空間及動線。
6. 公共空間場所之大小、設施位置、功能、水平與垂直動線及其他空間之相互關係。
7. 管理部門的配置位置、員工進出動線、貨物進出動線、廢棄物動線、車輛進出管理動線、安全保全系統配置。
8. 機械設備配置的空間規劃、管線系線、排污排水計畫、弱電及管理功能（如電腦、電話……等）。
9. 洗衣房設立之考量。
10. 停車空間、停車管理與安全動線規劃。

二、建築設施計畫

建築設施計畫及規劃涉及俱樂部的硬體環境條件，因此在施行本計畫時應充分研究以下資料：

1. 建築基地區位圖：用以表現區位關係、公共設施配置關係及交通動線。
2. 地籍、地形與建築配置套繪。
3. 基地配置圖。
4. 各方向建築立面圖。
5. 建築基地概要資料：座落、地段、地號、謄本面積。
6. 建築物概要資料：
 (1) 各樓層面積及總樓地板面積。
 (2) 使用區分。
 (3) 建築面積。
 (4) 法定空地。
 (5) 建蔽率。
 (6) 防空避難室檢討。
 (7) 停車空間檢討。

三、內部營業設施規劃

依俱樂部的建築設施計畫以及各種服務機能定位後，探討「分坪計畫」與「經營結構比例與面積構成計畫」時，將需制定各種營業設施。

1. 迎賓大廳、玄關：接待櫃檯、前檯辦公室、服務中心、大廳經理等位置、大小、功能、面積及式樣。

2. 餐廳及酒吧：面積、氣氛、席次容量及服務方式；廚房與備餐室之面積、設備與動線。

3. 會議與宴會之公共空間配置及功能說明。

4. 客房規格及配置：樓層、面積、走道、浴室設備及其他設施。

5. 其他服務設施：例如商務中心、互動網路等。

6. 垂直動線關係：客用電梯規格、數量、位置；服務電梯規格、數量、與備品室之位置關係。安全梯間的配置與動線。

7. 休閒設施：例如室內泳池、水療中心、網球場、健身房、兒童遊戲室等，請參見**表3-1**。

四、後場管理設施

適當及良好地管理後場，提供員工優良的工作職場，可以使員工保持良好的工作情緒及心情，相對地也能提高員工的工作效率及服務品質，因此，不可忽略後場管理性設施及空間的規劃。

1. 員工進退場管制設施。

2. 貨物進出場管制設施。

3. 卸貨場地管制設施。

4. 房務部門與洗衣房配置關係。

5. 管理部門與員工更衣室、休息室、員工餐廳配置關係。

6. 行政管理部門、財務部門與倉庫、廚房或房務管理之動線關係。

表3-1　常見休閒設施一覽表

室內運動類	戶外活動類	文化藝術類	
1.溫水游泳池	1.景觀游泳池	21.露天表演場	1.教堂
2.按摩游泳池	2.高爾夫果嶺	22.射箭場	2.禪室
3.回力球場	3.網球場	23.BB彈射擊區	3.畫室
4.壁球室	4.槌球場	24.沙灘排球場	4.藝術走廊
5.乒乓球室	5.籃球場	25.騎馬場	5.圖書館
6.保齡球館	6.慢速壘球場	26.戰爭遊戲區	6.閱覽室
7.桌球室	7.烤肉區	27.滑水道	7.茶藝室
8.撞球室	8.慢跑道	28.越野車曲道練習廣場	8.橋棋藝交誼廳
9.羽球場	9.健康步道	29.沙雕世界	9.資訊櫥窗
10.飛鏢練習室	10.攀爬區	30.鋼索滑翔翼	10.科博館
11.多功能體育館	11.溜冰場	31.空中腳踏車	
12.高爾夫電腦模擬系統	12.室外活動區	32.愛麗絲森林迷宮	
	13.日光浴	33.原野遊樂區	
	14.自行車道	34.叢林探險區	
	15.塗鴉牆	35.野生動物園	
	16.兒童戲水池	36.露營區	
	17.兒童遊樂區	37.滑草區	
	18.遊戲沙坑		
	19.三輪玩具車練習場		
	20.釣蝦（魚）區		

（續）表3-1　常見休閒設施一覽表

健身運動類	水上活動類	休閒社交類	餐飲類
1.健身房	1.海水浴場	1.影視劇院	1.中餐廳
2.韻律教室	2.拖曳傘	2.夜總會	2.西餐廳
3.瑜珈教室	3.水上摩托車	3.KTV、MTV	3.義式餐廳
4.生理評估室	4.風帆	4.PUB	4.池畔餐廳
5.反向運動室	5.風浪板	5.娛樂室	5.海鮮餐廳
6.靜態運動室	6.滑水	6.兒童遊樂區	6.貴賓餐室
7.運動健診室	7.腳踏船	7.男女三溫暖	7.大型觀海宴會廳
8.專業健身教練室	8.動力浮潛	8.蒸氣室	8.Coffee Shop
9.健康諮詢室	9.動力小艇	9.烤箱	9.露天咖啡座
10.360度淋浴室	10.無動力小艇	10.美容沙龍	10.Bar
11.潔足池	11.大型遊艇	11.腳誼廳	11.酒坊
12.按摩泉	12.玻璃船	12.音樂廳	
13.高頂壓飄浮池	13.快艇		
14.水中有氧運動區	14.手划船		
15.按摩中心			
16.冷熱交替浴			
17.低溫冷泉池			
18.鬆弛室			
19.男女更衣室			
20.功夫教室 （跆拳道、太極拳）			
21.兒童體能區			
22.學齡前幼兒體能中心			

（續）表3-1　常見休閒設施一覽表

生活服務類	會議及教育訓練		環境景觀類
1.幼兒服務中心	1.會議中心	1.雕塑	21.180度觀景透明電梯
2.生活服務中心	2.籃球訓練營	2.雕花大門	22.溪流觀景樓閣
3.金融服務中心	3.高爾夫訓練營	3.藝術水牆	23.空中觀景平台
4.代購服務中心	4.網球訓練營	4.喬樹大道	24.晨操平台
5.家管服務中心	5.兒童訓練營	5.風情涼亭	25.小型博物館
6.飯店級傭人服務	6.親子教室	6.柳枝魚池	26.吊橋
7.便利商店	7.才藝教室（插花、烹飪、茶藝）	7.造型噴泉	27.纜車
8.商務中心		8.原宿廣場	
9.洗衣中心		9.水景廣場	
10.保健中心		10.河濱林蔭廣場	
11.吉普車出租		11.景觀瀑布泉	
12.錄影帶租借中心		12.中心公園造景	
13.保管箱		13.觀景台	
14.相片沖洗中心		14.景觀花壇	
		15.鄉居水車	
		16.雕塑公園	
		17.賞鳥亭	
		18.浪漫草原	
		19.石壁流泉	
		20.環區景觀迴廊	

7.機電設施空間與後場管理關係。

8.機電空調及控制設備：

 (1)對外供電、高低壓電氣設備。

 (2)衛生給排水、排污設備及系統。

 (3)冷暖空調設備系統。

 (4)災害防治及警報設備系統。

 (5)緊急發電機設備系統。

 (6)電話、電腦、廣播音響設備系統。

9.生財設備系統：

 (1)洗衣房設備。

 (2)廚房設備。

 (3)冷凍冷藏庫設備。

 (4)員工餐廳（兼作員工休息區或教室）。

 (5)中央倉庫。

 (6)燃料供應系統。

 (7)室內停車場。

10.其他設施：

 (1)員工休息室。

 (2)教育中心。

 (3)員工宿舍。

 (4)各種倉庫。

 第四節　管理作業項目

　　「俱樂部」的管理作業必須制定嚴格的制度及工作規範，才能提供高水準的服務需求。因此在管理作業的規劃中，包括下列項目：

一、經營理念

　　經營方針及服務理念是所有工作同仁必須瞭解的，這部分表達企業理念及經營方針。

二、組織架構

　　組織架構的設計，在對客戶服務上務求單一指揮，不作跨部門的人力調度，方可快速、有效地提供服務；例如將整體部門分為「營運」及「管理」二大系統，水電維修部門可編列於營運部門，以發揮即時維修的功能。

三、人力運用

　　視營業時間編列不同班別、人力，例如平日與假日時人力的安排及運用。

四、職責事權及分層負責準則

　　制定明確職責、事權、分層負責準則，明確劃分工作與職責，編定員工手冊及工作說明書，使員工清楚工作範圍及規範。

五、標準作業制度

　　標準作業制度（S.O.P）可分成下列項目分別制定之：

1. 餐飲服務作業：組織編制、作業流程、作業守則、餐務作業、廚房作業等。
2. 房務服務作業：組織編制、人員職掌、客房清潔作業等。
3. 迎賓接待服務系統：組織編制、人員職掌、櫃檯接待作業、訂房作業、話務作業等。
4. 休閒娛樂部門：組織編制、作業準則及流程、營業前準備工作、打烊前工作等。
5. 運動健身部門：組織編制、場地管理、操作手冊、課程規劃等。
6. 會議服務作業：會議規劃、會場服務作業、協力廠商作業、設備維修保養作業等。
7. 安全管理作業：緊急事件處理、防颱作業、消防作業、遺留物處理、意外事件處理等。
8. 會員會務作業。
9. 會員售後服務作業。
10. 策略聯盟作業辦法。

11.電腦中心作業辦法。

12.其他。

六、後檯管理作業

1.後檯作業系統關聯及架構。

2.應收帳款。

3.應付帳款。

4.會計總帳。

5.票據管理。

6.財務作業。

7.財產管理。

8.採購作業。

9.倉庫管理。

10.驗收準則。

11.保養作業。

12.總務作業。

13.成本分析。

14.人事薪資。

15.職工福利。

16.人事管理。

17.其他。

「經營企劃」是全面性、整體性的，是注重邏輯的；它不是平面式或立體式的思考架構，而是球型的思考架構；球型的思考必須以多方面不同角度思考，方能達到全面性的考量。

4

消費者市場分析

　　俱樂部屬於商業遊憩類中的個人服務事業。服務業的時代已經來臨了！

　　俱樂部的商品——會員證與其他行業的商品在本質上有很大的差別，需要以不同於以往的思考方式來看待，而這種新的思考，就是瞭解消費者的心理。

　　消費者在花錢購買俱樂部會員證時，是心存恐懼的。不瞭解消費者就難以談商業，而不考慮消費者，也就無法確知消費者動向。

　　俱樂部具有服務特定對象及封閉性經營的特質，因此更需要瞭解消費者，提供符合需求的服務，方可創造商機、贏得優勢及不斷創新，並以消費者為中心，規劃完善的經營方針，繼而創造雙贏的佳績。

第一節　消費者市場評估

　　在對消費者進行調查研究時，瞭解其所認為能滿足其決策的影響因素是非常重要的，這其中可分為人們內在心理因素（例如知覺、性格、動機、態度、學習等）及社會因素（例如地位、角色、社會階級、家庭成員、文化等）的影響都有關聯。

　　俱樂部為休閒產業的一環，因此對於消費者的休閒意識與休閒特色分析是非常重要的，故而對於消費者進行研究時，可分為下列二大項：

　　1.消費者在各年齡層的重要人際關係與價值需求。

　　2.消費者在各年齡層中對休閒活動的關係與休閒特色。

一、消費者在各年齡層的重要人際關係與價值需求

(一)美國之研究

參考美國心理學者Chad Gordon將人生分為十一個階段；各階段最重要的人際關係及其價值需求如下所述：

1.嬰幼兒期：

(1)六至十二月嬰兒期：在這階段母親為最重要的關係人，而此階段的價值需求為情緒的滿足。

(2)一至二歲幼兒期：此階段父、母親是最重要的關係人，而以順從命令為這階段的價值需求。

(3)三至五歲幼兒中期：這階段除了雙親之外，玩伴也是最重要的關係人，此時並以表達自己為價值需求。

(4)六至十一歲幼兒晚期：除了雙親、玩伴外，老師是重要的三種關係人之一，此階段表現良好友誼為最重要的價值需求。

2.青少年期：

(1)十二至十五歲青少年早期：父母、同性友伴、異性友伴及老師是這階段最重要的人際關係，並以被接納與追求成長為本階段最重要的價值需求。

(2)十六至二十歲青少年晚期：這階段最重要的人際關係與前期相同，但以尋求親密、希望自立為本階段的價值需求。

3.青年期：二十一至二十九歲青年期，此階段以愛侶、夫妻、同事、父母為最重要的人際關係；這階段的價值需求為社會

聯繫與獨立人格。

4.中年期：

(1)三十至四十四歲中年早期：夫妻、子女、上司、同僚、朋友等為本階段最重要的人際關係來源，並以安定、尋求突破為本階段的價值需求。

(2)四十五至六十歲中年晚期：本階段的重要人際關係來源如同前期，但以被肯定為此階級最重要的價值需求。

5.老年期：

(1)退休期：此階段以家庭、夫妻、老友、鄰居為其重要的人際關係來源，而此階段的價值需求為完整的生命意義。

(2)疾病期：本階段最重要的人際關係來源為家庭、老友、醫護人員等，此階段以生存為其價值需求。

(二)一般人士的心理需求及特色

在人生的前四個階段中，一般人士的心理需求及休閒特色如下：

■兒童期

心理需求與關注點為友伴及建立自信與自我為主，對休閒的興趣特色為遊戲及應用身體感官與學習，例如此階段偏好玩水活動。

■青少年期

這個階段的消費群其心理上的需求與關注點為：獨立自主、討厭枯燥無聊、喜好新奇刺激、社交和交友，這個期間對休閒的興趣特色包括：廣泛而多變、做自己想做的事、耐心不足、喜好新奇、吵雜、冒險、刺激及探索異性；常見的休閒活動有：郊遊、舞會、

聽音樂、戶外運動與藝術性活動。

■青年期

　　這個階段的心理需求及關注點為與社會的聯繫、情感的親密行為及探索事業；此時休閒生活的興趣特色包括異性約會及與職業有關的休閒活動，例如上啤酒屋、Pub、Disco、看電影、社交應酬及朋友聚會。

■中年期

　　人生至此時，人們心理需求與關注點為成就感、人生規劃、人生表現、效率、控制及選擇等深入探討人生層面之心理需求，此時休閒生活的興趣，則以家庭為中心的相關活動與以家庭為重心的夫妻關係，以及建立朋友友誼為主，重要的休閒活動如：旅遊、電視、運動；其中男性則又有應酬及各種進修的休閒生活，而女性則有與小孩有關的各種休閒生活為其休閒活動方式。

(三)國內的研究

　　參考國內幾個具代表性的研究，可與上述研究符合。

　1.《商業週刊》對大台北地區民眾休閒型態的調查：
　　(1)最常見的依序為：看電影、爬山、運動健身、看錄影帶。
　　(2)綜合分析：一般人平均每週有五至二十小時休閒時間。
　2.政治大學心理研究所對台北市上班族休閒型態的調查：
　　(1)最常參與的休閒活動為：電視、報紙、電影、逛街、打球。
　　(2)最想參加卻一直沒去從事的活動：旅行、騎車、學語言、

游泳、打球。

3.政治大學心理研究所對已婚婦女休閒型態的調查：

(1)職業婦女花在陪子女的休閒時間比家庭主婦多。

(2)職業婦女工作壓力愈重，休閒活動就愈少。

(3)職業婦女看報紙等吸收新知的需求比家庭主婦多。

由於台灣社會的進步及變遷所引起的諸多社會現象，主要消費需求見**表4-1**。

表4-1　人生各階段主要消費需求

對象	主要需求
成年男性	社交、運動、解壓、商務聯誼、家庭聯誼
成年女性	社交、保養、解壓、親子娛樂、家庭聯誼
青少年	人際關係、活動、運動、社交
兒童	建立自信、遊戲、教育
長輩（銀髮族）	保養、社交、家庭聯誼

二、消費者在各年齡層對休閒活動的關係與休閒特色

有關國人對休閒生活的方式及活動，在此節錄行政院主計處一九九四年國人休閒生活調查報告分析及一九九七年國民生活狀況調查報告之目前生活滿意情形（**表4-2**）。

本調查所統計之休閒活動，係包括自家內及自家外兩部分之靜態及動態休閒活動，自家內係指自家住宅及庭院之內；而自家外活動，則指在自家住宅及庭院範圍外所從事之休閒活動。

表4-2 一九九七年國民生活狀況調查——受訪者對目前生活各項目滿意情形

單位：%

項目別	醫療保健設施	親子關係	夫妻生活	財務狀況	有工作者工作狀況	教育制度	社交生活	休閒生活	交通狀況	社會治安	公共安全
總計	55.9	88.6	87.4	48.7	58.9	37.6	56.8	53.0	18.4	9.7	16.5
性別											
男	54.4	87.7	89.6	48.7	57.8	40.8	58.6	53.1	17.7	10.6	16.8
女	57.5	89.5	84.8	48.8	60.4	34.2	54.8	52.8	19.3	8.8	16.3
年齡											
20～29歲	52.7	91.0	86.5	38.9	53.6	33.2	61.8	55.3	14.6	7.4	14.7
30～39歲	52.9	93.7	86.6	48.8	59.0	38.5	52.8	48.8	16.7	8.0	14.7
40～49歲	53.4	89.1	86.2	52.0	62.7	37.5	54.6	49.5	21.3	11.4	18.0
50～59歲	60.8	85.6	91.4	57.0	61.5	43.4	60.7	58.3	18.2	10.1	19.2
60～69歲	67.7	80.3	86.8	53.6	65.4	42.5	57.2	57.2	24.2	14.7	19.0
70歲反以上	64.9	85.6	89.9	57.8	38.7	33.2	52.3	57.8	24.2	13.3	19.1
教育程度											
不識字	54.3	82.2	82.3	41.4	49.9	22.4	48.3	50.9	33.6	19.8	25.9
小學（自修）	55.9	86.0	86.2	45.1	47.0	38.0	55.0	52.0	22.8	11.5	15.1
國中、初中、初職	54.3	87.4	87.5	43.5	47.3	44.4	55.9	54.6	21.3	12.4	22.9
高中、高職	56.4	89.6	89.1	49.4	62.2	40.8	55.8	52.3	16.9	8.4	15.2
大專以上	56.4	91.4	86.5	52.4	62.7	33.7	59.7	53.5	15.3	8.0	14.5

(續) 表4-2 一九九七年國民生活狀況調查——受訪者對目前生活各項目滿意情形

單位：%

項目別	醫療保健設施	親子關係	夫妻生活	財務狀況	有工作者工作狀況	教育制度	社交生活	休閒生活	交通狀況	社會治安	公共安全
行業											
農、林、漁、牧業	57.5	88.0	90.6	36.6	44.7	38.4	57.6	61.0	29.1	18.0	22.7
礦業及土石採取業*	—	50.0	100.0	100.0	50.0	50.0	100.0	100.0	—	—	—
製造業	60.8	91.2	86.4	47.5	54.4	39.4	54.7	48.4	15.4	6.7	12.4
水電燃氣業*	58.5	100.0	89.5	58.7	78.4	49.9	76.0	61.0	13.0	4.3	17.3
營造業	38.7	89.4	88.7	44.2	51.0	38.7	57.9	57.9	18.3	12.9	15.7
商業	51.1	86.9	87.8	45.5	53.7	41.1	57.4	49.8	18.1	8.0	19.4
運輸、倉儲及通信業	47.8	95.5	95.6	54.4	52.7	41.2	56.6	49.5	14.8	7.1	12.6
金融、保險及不動產業	61.7	90.7	89.8	51.8	74.1	37.8	50.8	47.1	16.6	9.8	8.8
工商服務業	51.8	77.9	72.2	43.9	56.1	32.9	58.6	56.8	10.4	9.2	16.5
社會服務、個人服務業	53.4	91.1	87.6	60.5	66.5	36.1	63.3	53.7	16.8	8.4	14.4
公共行政業	47.3	89.7	89.1	55.1	72.2	30.2	59.0	47.8	16.1	10.7	14.2
無工作	59.7	86.3	86.3	45.6	—	36.4	54.2	55.6	21.4	11.5	19.3
職業											
民意代表、行政企業主管及經理人員	52.1	93.2	88.4	57.2	73.2	40.2	60.3	52.1	8.3	7.2	8.2
專業人員	54.7	91.9	87.6	66.1	72.8	30.9	63.8	49.9	19.9	10.1	13.5

(續) 表4-2 一九九七年國民生活狀況調查——受訪者對目前生活各項目滿意情形

單位：%

項目別	醫療保健設施	親子關係	夫妻生活	財務狀況	有工作者工作狀況	教育制度	社交生活	休閒生活	交通狀況	社會治安	公共安全
職業											
技術員及助理專業人員	54.1	91.8	87.4	52.8	59.4	37.7	61.3	50.8	14.2	8.0	12.1
事務工作人員	57.9	87.4	86.5	46.0	62.7	39.7	55.5	53.3	13.1	4.8	17.0
服務工作人員及售貨員	49.9	87.2	90.1	47.9	54.2	42.6	55.0	49.5	18.2	9.7	19.8
農、林、漁、牧人員	58.9	87.6	90.2	37.4	42.9	38.1	58.9	61.3	28.2	19.0	22.7
技術工及有關工作人員	49.8	89.6	86.7	45.8	54.3	41.4	54.6	55.0	17.6	10.3	19.4
機械設備操作工及組裝工	60.7	90.7	81.8	45.1	48.6	42.1	50.9	46.9	19.1	8.7	12.1
非技術工及體力工	51.5	86.0	90.9	36.3	44.6	35.6	50.9	49.7	25.5	7.6	14.7
現役軍人*	50.0	100.0	100.0	32.4	41.2	14.7	67.5	55.9	8.9	—	—
無工作	59.7	86.3	86.3	45.6	—	36.4	54.2	55.6	21.4	11.5	19.3

註：行業別中礦業及土石採取業、水電燃氣業，職業別中現役軍人，因樣本數太小，其比值無法反應事實，不予採用分析。

(一)休閒活動之種類

■自家內休閒

據統計國人從事最主要之自家內休閒活動為「看電視或錄影帶」，比率達78.50%。

台灣地區十五歲以上民間人口曾從事自家內休閒活動者，計一千五百四十六萬五千人（99.83%），僅二萬六千人（0.17%）因終年臥病或身心痼疾，而從未從事任何休閒活動。

國人從事之最主要自家內休閒活動，以「看電視或錄影帶」為主，所占比率高達78.50%；且據一九九四年時間運用調查結果顯示，國人每日觀看電視或錄影帶之時間，平均長達二小時十五分，為自由時間內各項活動之冠，更可見一斑。其次國人從事之自家內休閒為「閱讀書報、雜誌」，占11.45%；再次為「聽收、錄音機；唱歌、彈奏樂器」占5.47%（表4-3）。

表4-3 台灣地區十五歲以上民間人口從事之最主要自家內休閒活動

單位：%

項目別＼年別	總計	看電視或錄影帶	閱讀書報、雜誌	聽收、錄音機；唱歌、彈奏樂器	運動、健身	園藝（插花、盆栽）及手工藝	下棋、打牌	美術、雕塑等活動（書法、繪畫）	打電動玩具	其他
1991年10月	100.00	77.02	11.20	8.00	1.49	0.86	－	0.55	－	0.88
1994年10月	100.00	78.50	11.45	5.47	1.89	1.04	0.58	0.41	0.23	0.43

註：1991年調查時，因無「下棋、打牌」及「打電動玩具」答案，故此二項資料從缺。

■自家外休閒

　　國人從事之最主要自家外休閒活動，以「拜會親友鄰居及應酬」居首，所占比率爲33.35%，可見傳統之人情交際與酬酢活動，仍爲大部分國人休閒生活之重心；其次爲「散步、慢跑」占18.40%；而「逛街、購物」躍居第三，占16.75%，且較一九九一年上升近3%；「郊遊、登山、健行」則落居第四，占13.29%（**表4-4**）。

(二)自家外休閒活動場所

　　自家外休閒活動之場所，以「自家周圍」最多，占24.10%。

　　國人從事自家外休閒活動之場所，以「自家周圍」之利用空地情形最多，比率計占24.10%；利用「別人家」與「民營設施」活動，亦分別占19.61%與17.07%；餘依序爲公營、學校及工作場所等現有設施（**表4-5**）。

(三)期望建設之休閒設施

　　國人最期望建設之休閒設施爲「社區公園」，計占47.76%。

　　衡諸國人期望政府興建之休閒設施，爲「社區公園」居首，占47.76%；其次爲興建「運動場所」，占13.69%；再次爲「活動中心」與「圖書館」，亦分別占9.28%與6.84%。顯示國人最迫切需要之休閒設施，仍以住家附近之活動場所與綠地爲主，近年來在政府積極建設下，我國每萬人休閒面積已由一九八九年之二三‧九四公頃，增爲一九九三年之二七‧五五公頃；國內之圖書館數由一九九○年之三百二十四家，增至一九九四年之三百五十八家；且每十萬人可使用之圖書館，亦由一‧五九個增爲

表4-4　台灣地區十五歲以上民間人口從事之最主要自家外休閒活動

單位：%

項目別 年別	總計	拜會親友鄰居及應酬	逛街、購物	散步、慢跑	郊遊、登山、健行	球類活動	國術、拳劍及舞蹈等	三溫暖、健身房	水上活動	釣魚、釣蝦	琴、棋、書、畫、牌、攝影	音樂會、藝文展演活動	看電影	去KTV、MTV	觀看現場體育競賽	打電動玩具、柏青哥	宗教活動	其他
1987年6月	100.00	36.38	12.38	14.97	9.86	5.75	1.43	—	—	3.30	2.91		8.28	—	0.18	—	2.33	2.23
1991年10月	100.00	35.04	13.80	17.98	14.41	5.10	1.25	—	0.72	2.55	1.16	0.83	3.12	1.41	0.25	—	1.49	0.91
1994年10月	100.00	33.35	16.75	18.40	13.29	6.96	0.64	0.12	0.43	2.65	0.70	0.68	1.88	1.67	0.26	0.19	1.69	0.33

表4-5　台灣地區十五歲以上民間人口自家外休閒活動之主要場所

單位：%

項目別＼年別	總計	自家周圍	別人家	民營設施	公營設施	學校設施	工作場所設施	其他
1988年6月	100.00	22.28	27.23	17.32	6.52	5.99	1.29	19.36
1991年10月	100.00	23.57	21.91	17.95	9.40	6.30	1.05	19.82
1994年10月	100.00	24.10	19.61	17.07	9.02	7.37	0.85	21.98

一‧七○個，提供國人之休閒場所及設施雖有增加，惟因台灣地區地狹人稠，且國人對生活品質之要求日高，因而休閒場所之持續規劃與興建，仍是當前政府重要之課題（**表4-6**）。

(四)按人口特性觀察

■性　別

　　男性偏好運動方面之休閒活動；女性則較喜好藝文性或逛街、購物活動。

　　按性別觀察休閒活動之種類，在自家內休閒活動方面，男性從事於「閱讀書報、雜誌」、「運動、健身」、「下棋、打牌」及「打電動玩具」等，所占比率均較女性為高；女性從事於「看電視、錄影帶」、「聽收、錄音機；唱歌、彈奏樂器」、「園藝及手工藝」及「美術」等活動，所占比率則較男性為高。在自家外休閒活動方面，男性在運動方面之休閒活動從事比率均較女性為高，

表4-6 台灣地區十五歲以上民間人口最希望建設之休閒設施

單位：%

項目別 年別	總計	社區公園	運動場所	活動中心	圖書館	游泳池	風景區	室外遊樂區	民俗文化園區	科學館、博物館	觀光農牧場	藝術館	動物園、植物園	海上活動場所	其他
1988年6月	100.00	49.94	9.99	9.65	7.74	4.64	6.33	4.94	—	2.04	—	1.54	1.25	1.53	0.41
1991年10月	100.00	44.66	14.23	9.64	9.32	3.25	5.96	4.71	—	3.09	—	1.78	1.45	1.55	0.36
1994年10月	100.00	47.76	13.69	9.28	6.84	3.98	3.44	3.27	2.67	2.43	2.29	1.41	1.22	1.08	0.63

註：1988年及1991年調查時，因無「民俗文化園區」及「觀光農牧場」答案，故該項資料從缺。

其中尤以「球類活動」為主要休閒者之11.64%，明顯高於女性之2.13%，差距最為顯著；女性則以「逛街、購物」為主要休閒者之27.13%，遠高於男性之6.13%。

■年齡別

　　十五至二十四歲青少年以「逛街、購物」為主要自家外休閒者，占四分之一。

　　按各年齡層從事之休閒活動觀察，在自家內休閒活動方面，均以「看電視或錄影帶」為最主要休閒，且所占比率由十五至二十四歲青少年之67.70%，升至五十至六十四歲中老年之87.26%。在自家外休閒活動方面，十五至二十四歲青少年最主要之休閒為「逛街、購物」，占24.98%，其中十五至十九歲年齡組以「球類活動」為最主要休閒之比率，占23.05%，明顯較其他年齡層為高；至於二十五歲以上之各齡層，則均以「拜會親友鄰居及應酬」為主要休閒，其中六十五歲以上老年人口，以「散步、慢跑」為主要休閒之比率，亦明顯較高，約占四成。

■教育程度別

　　教育程度較低者，多以「拜會親友鄰居及應酬」為主要休閒；程度較高者，則偏好「郊遊、登山、健行」。

　　就教育程度別觀察，在自家內休閒活動方面，教育程度愈低者，以「看電視或錄影帶」為主要休閒之比率愈高；國中及以下程度者達88.36%，大專及以上程度者則僅59.81%。在自家外休閒活動方面，教育程度愈低者，以「拜會親友鄰居及應酬」為主要休閒者愈多；國中及以下程度者占44.58%，大專及以上程度者則降為17.89%。而學歷愈高者從事「郊遊、登山、健行」及「球類活動」

等之比率，則相對較高，顯示隨教育程度之提高，休閒生活之安排呈現較豐富且多樣化之特性。

■經濟活動特性

求學及準備升學者較偏好「球類活動」，致對建設「運動場所」之期望較高。

按人口之經濟活動特性觀察，在自家內休閒活動方面，無論就業、失業或非勞動力身分者，均以「看電視或錄影帶」為主，尤以農事工作及料理家務者從事比率高占九成。在自家外休閒活動方面，「拜會親友鄰居及應酬」仍為就業、失業及非勞動力身分者之主要休閒；惟專業人員係以「散步、慢跑」與「郊遊、登山健行」為主要休閒，比率超過四成；求學及準備升學者則以「球類活動」與「逛街、購物」為主，所占比率近五成。

(五)俱樂部對消費者行為調查分析

有關於俱樂部在消費者行為之調查分析中，包括下列項目：

1. 對本俱樂部的認知及印象：例如主題性、屬性、機制、位置、功能等。
2. 對品牌的認知性。
3. 對俱樂部的定位認知：例如是否符合其理想或要求。
4. 至俱樂部使用的頻率與機會。
5. 是否擁有俱樂部會員證。
6. 參加俱樂部的理由、動機。
7. 選擇俱樂部的因素。
8. 對會員證的價格。

9.對會員的權益及保障。

　　綜合上述調查，可以得到較完整的消費者分析。有了消費者分析，可以發掘主要會員對象及其特性、掌握消費者行為趨勢、彈性行銷策略、建立正確的目標市場、評估立場大小、制定行銷計畫，並可有效區隔市場，滿足消費者需求。

第二節　會員特質分析

　　由於俱樂部在國內蓬勃地發展，以及國人對生活品質、型態與價值觀之改變，使得參加俱樂部已在個人生活中成為一種普遍的社會現象。

　　研究消費者特質可從許多領域分析，包括以經濟學（所得、消費者消費偏好、需求、行銷、發展、規劃與預測及消費者體驗等）的角度探討、以地理學（氣候、季節性、人口分布、觀光資源、景觀、都市發展等）的角度探討，以人類學的角度探討、以社會學的角度探討、以心理學的角度探討、以歷史的角度探討，以及法律方面的角度來探討等。

　　無論如何，我們也可從休閒產業或俱樂部之經營單位統計、抽樣調查得到更明確的消費者（即會員）的特質分析。

　　針對與參加過俱樂部的消費者接觸後，有了下述的結論：

1.男性會員多於女性會員，尤其是女性持卡者比例不到三成。
2.年齡層的分布，以三十五至三十九歲比例最高，三十至
　三十四歲次之。

3.教育程度以大學占四成，專科程度近三成。

4.家庭生命週期以未有子女者較多近五成，有子女者占約四成。

5.行業別以主管級人員所占比例最多。

6.平均每人每月收入以未滿四萬者最多，平均薪資四萬至六萬元者占25%，月收入十萬元以上者占12%。

7.訊息來源主要為親朋好友及同事。

8.購買會員證動機主要為休閒、運動。

9.影響購買會員證之角色多為家庭成員。

10.最有效的媒體為報紙。

11.選擇俱樂部的主要因素為(1)設備；(2)形象；(3)地點；(4)會員素質；(5)服務人員態度。

相關特質百分比如**表**4-7。

表4-7　俱樂部會員特質分析表

類別	項目	百分比
性別	男	74.7%
	女	25.6%
年齡分布	24歲以下	0.6%
	25～29歲	9.0%
	30～34歲	27.6%
	35～39歲	31.4%
	40～44歲	13.5%
	45～49歲	8.3%
	50～54歲	6.4%
	55～59歲	1.9%
	60歲以上	1.3%
教育程度	研究所以上	9.6%
	大學	39.7%
	專科	28.8%
	高中	19.9%
	國中	1.9%
家庭生命週期	未婚期	9.6%
	新婚期	39.7%
	滿巢第一期	28.8%
	滿巢第二期	19.9%
	空巢期	1.9%
職業	專門職業	19.9%
	軍公教人員	13.5%
	總經理、主管	27.6%
	職員	18.6%
	作業員	1.3%
	股東、老闆	13.5%
	技術員、領班	0.6%
	其他	5.1%
個人每月收入	2萬元以下	8.3%
	2～未滿3萬元	13.5%
	3～未滿4萬元	17.9%
	4～未滿5萬元	14.7%
	5～未滿6萬元	10.9%
	6～未滿7萬元	8.3%
	7～未滿8萬元	4.5%
	8～未滿9萬元	6.4%
	9～未滿10萬元	3.2%
	10萬元以上	12.2%

（續）表4-7　俱樂部會員特質分析表

	項目	百分比
訊息來源	家庭成員	4%
	親朋好友、同事	45%
	俱樂部會員	18%
	以前或現在的上司	3%
	個人接觸俱樂部的經驗	19%
	俱樂部業務員推銷	2%
	廣告（報章雜誌等）	7%
	D.M.	2%
購買動機	表現身分地位	2%
	全家共遊、促進家人感情	28%
	運動、休閒	34%
	社交的需要	23%
	服務上的價格優待	1%
	投資	5%
	可以有合意的社交休閒場所	9%

	項目	百分比
影響購買決策角色	家庭成員	48.7%
	親朋好友、同事	38.5%
	業務推銷員	9.0%
	其他	3.8%
媒體接觸	電視	19.9%
	報紙	63.5%
	雜誌	13.5%
	廣播	1.3%
	錄影帶	1.9%
加入俱樂部之主要力量	家庭成員	30%
	親朋好友、同事	39%
	俱樂部會員	17%
	以前或現在的上司	2%
	俱樂部業務員推銷	5%
	廣告或宣傳資料上	7%
	名人的推薦	

	項目	百分比
選擇俱樂部之重要因素	俱樂部的形象	23%
	會員的素質	11%
	會員證的增值性	4%
	俱樂部的設備	24%
	俱樂部的地點	16%
	入會費的價格	8%
	服務人員的態度	10%
	俱樂部據點周圍的風景	4%
	促銷的條件	0.5%
	付款條件	0.2%
	其他周邊服務（如餐飲、資訊提供等）	1%

5

商品企劃

俱樂部販售的產品主要是會員證，在商品企劃時，不可不知七大問題點：

1.產品是什麼？（What is your product?）

2.銷售的對象？（Who is your customer?）

3.誰來賣？（Who will sell it?）

4.客戶群有多大？（How many people will buy it?）

5.成本？（How much will it cost?）

6.售價？（How much will you charge?）

7.何時能損益平衡？（When will you break even?）

會員證產品的企劃對於消費者的接受性與俱樂部內部的管理與服務，都會產生極大的影響，不可不慎重而行。

對於消費者而言，俱樂部除了各種服務及設施設備外，消費者會考量：

1.會員證或俱樂部的價值。

2.會員的保障性。

3.會員的權利、義務。

4.會員證價格、入會費、保證金、月會費、付款方式等。

5.會員招募數量。

6.會員售後服務。

7.退會辦法。

8.俱樂部的設施、立地條件、停車條件等。

9.其他：策略聯盟。

至於俱樂部內部的管理及服務，牽涉到：

1.會員的招募及推廣。

2.會員的行銷方式。

3.會員入會人數與管理、服務體系的運作（人力、人事、職階等）。

4.俱樂部的投資回收。

5.會員消費辦法與後檯管理作業系統、流程。

6.俱樂部日常性收入。

7.會員入會作業方式、辦法，例如發卡作業程序。

關於俱樂部規劃會員方案主要分為四個階段，以度假型休閒俱樂部為例，其主要的工作如下：

一、規劃階段

1.發展及方案分析與規劃：

　(1)相關法令（合法性、適法性）規定：

　　‧土地使用層面法令。

　　‧設施層面法令，例如營運執照。

　　‧環境品質層面法令，例如事業廢棄物排放規定、環保規定……等。

　　‧營運管理層面法令，例如消防法規、衛生安全……。

　　‧會員制度管理條例，例如《消費者保護法》、《公平交易法》、《信託法》、《金融法》……等。

　(2)立地資源分析：

　　‧區位環境背景。

‧自然觀光遊憩資源。

‧人文觀光遊憩資源。

‧交通運輸背景。

‧公共設施背景。

‧鄰近觀光遊憩，例如據點數量、遊憩內容……等。

(3)整體開發計畫：

‧整體發展計畫。

‧策略性發展計畫。

(4)全區配置及規畫：

‧總體配置計畫。

‧遊憩活動空間配置。

‧設施供應量。

(5)觀光遊憩資源運用：

‧機制與功能定位。

‧設施使用型態。

(6)實質計畫檢討：

‧設施型態。

‧種類、項目。

‧主題。

‧定位（住宿設施、餐飲設施、會議設施、硬體設施、遊憩設施、娛樂設施、休閒設施、景觀設施……）。

(7)實施計畫：

‧分期分區。

‧分階段計畫。

‧策略性核心開發計畫。

(8)財務計畫：

　　·期初投資預估。

　　·資金來源及籌措方案。

　　·資金運用計畫。

　　·營運後收益估算。

2.投資開發單位分析：

　(1)企業形象。

　(2)經營理念。

　(3)營運年限。

　(4)經營能力。

　(5)知名度。

　(6)投資目的。

　(7)人才。

　(8)資金能力。

　(9)主體事業及規模。

3.市場分析：

　(1)競爭同業分析。

　(2)SWOT（優勢、劣勢、機會、威脅）分析。

4.發展主題、定位、硬體設施、軟體服務等行銷誘因檢討。

5.消費者分析：

　(1)購買與使用動機分析。

　(2)消費者選購產品的目的與產品特質。

　(3)市場區隔：市場應如何區隔、目標消費對象。

6.會員制形式之規劃：

　(1)member-ship會員制。

(2)time-share時間持份制。

(3)owner-ship所有權持份制。

(4)right-to-use使用權制。

7.商品規劃：

(1)服務據點：單點型、多點連鎖型、多點結盟型；地方型、全國型、跨國型。

(2)會員招募名額計算：

‧會員種類。

‧名額數量。

(3)商品訴求重點：

‧投資。

‧增值。

‧保值。

‧實用：養生、保健、提高智能、成長學習、心靈美學、平衡生活、自我實現、休閒旅遊、商務社交、運動、擴建人脈、參與互動、靜心開悟、親子娛樂。

(4)會員權利存續年限規劃：長期（終生）型、短期型。

(5)會員價格計算：

‧依投資金額、經營與管理等支出計算入會費。

‧保證金。

‧年（季、月）費。

‧基本消費額。

(6)會員權利與義務規劃：

‧主要權利內容。

‧消費優惠折扣方案。

‧應盡義務。

(7)會員約定條款、章程、辦法內容擬定、入會表格規劃。

(8)會員消費方式及折扣優惠。

(9)會員權益保障。

(10)會員附加服務。

(11)加盟國際交換組織可行性分析。

(12)異業結盟或合作結盟需求分析。

(13)商機分析與規劃：

　　‧隨機消費。

　　‧衍生商機。

　　‧附加價值。

8.行政作業規劃：

(1)會員入會程序。

(2)發卡作業及程序。

(3)會員權利轉讓、異動、退會流程及辦法。

(4)出納作業程序及作業辦法。

(5)會員交換作業。

(6)會員售後服務規劃。

9.會員資料管理：

(1)會員卡編碼辦法。

(2)會員檔案管理辦法。

(3)會員帳款收取辦法。

10.市場推廣規劃：

(1)業務推廣方法，如複式經銷代理制、直屬業務單
　　位……。

(2)市場區隔劃分。

11.行銷管理規劃：

(1)員工優惠辦法。

(2)異業結盟辦法。

(3)業務獎金獎勵辦法提案。

(4)業務獎金獎勵發放辦法。

(5)經銷代理商管理辦法。

二、籌備階段

1.成立行銷單位及辦公室。

2.組織架構、人力資源運用規劃。

3.職責事權及分層負責準則規劃。

4.典章制度及標準作業制度與流程規劃。

5.行銷通路規劃。

6.行銷推廣團體接洽。

7.銷售計畫擬定。

8.媒體廣告、形象包裝、造勢活動規劃、行銷活動、促銷活動
　等規劃。

9.異業結盟或合作結盟單位接洽。

10.加盟國際交換組織接洽。

11.文宣設計、入會辦法章程印製。

12.行銷資料及工具（sales kit）彙編與製作。

13.高階主管人員招募及訓練。

14.中低階人員訓練教案彙編。

15.中低階人員招募及訓練。

三、運作階段

1.會員接待及諮詢說明。

2.會務接待及經銷代理商管理與服務。

3.會員行政作業管理辦法。

4.會員服務中心服務接待。

5.行銷差異分析研判：銷售預測與績效差異分析。

6.媒體曝光、形象廣告、造勢活動辦理。

四、售後服務階段

1.會員滿意度調查。

2.會員獎勵辦法。

3.會員黑名單處理及辦法。

4.會訊及活動辦理與告知。

5.會員預訂或交換作業辦法。

 ## 第一節 會員制商品規劃

隨著國人生活型態的轉變，近年的休閒活動朝向多樣化的發展，許多遊憩場所的經營，已跳脫舊時的模式，「會員制」的經營及管理方式經常可見。但伴隨而來的卻是消費者的抱怨，甚至是訴

諸法律。

消費者的反應中,經統計主要的抱怨項目如下:

1. 假日預約住宿,回應的幾乎都是額滿,會員非常不容易訂到房間,空有假日免費住宿券,形同廢紙,而某些俱樂部竟然接受旅行社所安排的旅行團住宿或用餐。

2. 年費、房間清潔費的調漲沒有依據,業者也沒提供計算方式讓會員瞭解,只是逕行通知會員履行義務,會員如果拒繳,超過一定時限,必定遭到終止或暫停會員權利的下場。

3. 部分業者與其他業種或商家簽立結盟合作關係,但會員前往消費時,經常遭到拒絕;這種會員權益的喪失,卻求償無門。

4. 俱樂部的會員名額無上限。假日時俱樂部擠滿人潮,毫無服務品質,也遊興盡失。

5. 俱樂部內許多設施,須另外繳費,名目也十分不合理。

6. 高額的入會費用與所在位置及提供的服務品質不成比例。且經常地發生財務危機,會員權益頓成泡影,毫無保障。

7. 會員欲解除資格,往往要等一至二年後方可登記,而且須等待,保證金何時可取回,也沒有明確日期。

由上述各項缺點可知,會員制的商品企劃應考量企業內部條件以及外部的市場(同業、消費者需求、整體社會環境等)條件,方可企劃出好的商品。

俱樂部業界想要追求成功、想要超越競爭對手、掌握商機,商品的規劃已是經營層、管理層不能不思考的;想要做為成功的俱樂部,必須(1)選對目標市場;(2)瞭解消費者;(3)設計與眾不同的產

品；(4)以創新的手法行銷；(5)提高消費者的認同與接受度。

　　有關俱樂部會員制商品的規劃，主要考量因素分為：(1)俱樂部本身條件；(2)商品條件；(3)入會服務；(4)經營成本；(5)目標客群；(6)行銷推廣；(7)其他。在探討各項細節前，先探討以下諸點，這些是會員制商品中最常見、也最應思考的：

1.俱樂部完善的組織與運作，有賴健全的規劃及管理。

2.會員的權益能有效地保障，有賴企業永續的經營。

3.會員規章、約定條款應依據《消費者保護法》第十二條規定，定型化契約應符合平等互惠原則；其中應規定，消費者欲退會時，經一定的期限通知，業者應立即無條件退還保證金，以符合公平互惠原則，尤其是可歸責於業者之事由時，消費者依法要求退會時，業者不可以入會未滿一年不得退會為由，來約束消費者而拒還保證金。

4.業者調漲年費，應事先告知會員，並提出合理的計算公式，例如依國民所得年增率、物價指數等為基準，不可毫無根據。

5.廣告文宣上載明的設施、據點、服務，如與實際狀況不符時，消費者可依《消費者保護法》第二十二條規定要求業者履行，如業者無法或不願履行，則屬債務不履行，消費者得以解除或終止會員身分。

6.保證金的收取，在於保證會員的權益，其中包括各項設施使用的優先權。

7.會員招募的總數應考量俱樂部設施的最大供應量及合理服務量。

8.會員證價格的調漲，並非坐享增值或是投資理財。

9.俱樂部設施的安全性，業者是否建構好公共安全防災體系及緊急醫療後送辦法。

因此，在規劃時應時時站在不同角度、反覆思考所有商品規劃的因素，是極為重要的，以下分別就考量因素項目予以討論。

一、俱樂部本身的條件

(一)既有資源

有形與無形的資源應全部瞭解，則可預見俱樂部的整體發展性，例如企業品牌、形象之無形資源；行銷通路、媒體或同一企業內相關之業種、業態資源。

(二)產　權

俱樂部的產權歸屬，例如位在臨近水源保護區的部分業者，經常屬於租賃經營，產權另屬他人。

(三)發展性及遠景

俱樂部依現有資源規劃各階段的發展方向、發展策略與未來遠景，例如大面積會員制度假村或高爾夫球場，開發休閒不動產，提供完整生活服務機制，長期發展鎖定為低密度生活圈或小型社區。

(四)區位、面積

俱樂部所在地區、地點對消費者的吸引力極具關鍵，例如交通

條件、氣候條件、鄰近遊憩資源等；而面積大小則影響發展性、視覺感受等。

(五)定位、主題性

俱樂部的定位訴求及主題，決定了消費者的接受度、需求性、認知等心理層面的定位。

(六)機能、機制

俱樂部提供的是哪一種服務項目，是否符合會員的需求，提供了哪些機制，符合了哪些使用者、購買者，均應考量。

(七)設施、設備

針對各年齡層會員的服務，俱樂部提供了哪些設施、設備，滿足了俱樂部的定位、機制及消費對象。

二、商品條件

(一)俱樂部可服務的地緣性

例如社區型的地緣性、跨足全台各重要都會或風景區的全國性，或是跨國性聯盟的世界性，均有關於會員招募的市場區域與消費者消費力。

(二)會員的種類及形式制度

形式制度如會員制、所有權制、分時使用制、使用權制；會員

種類如商務型會員、三年期會員、法人型會員等。

(三)訴求重點

　　例如養生、保養、親子娛樂、親職教育、解壓、生態保育、壓力控制、社交聯誼等實用性訴求，或投資性訴求如分紅、增值等。

(四)會員存續年限

　　終生制、可繼承、可轉讓之長年份型或一年期、二年期、三年期等短年限型。

　　短年限型之優點，主要為消費者可依自己財務條件，不須一次付出大筆入會費，並且可依俱樂部的服務或俱樂部經營方式減少風險。而對於俱樂部業者而言，其優點為可依存續年限增加會員行銷次數、增加有效的會員（即經常至會所使用服務）、管理及服務品質易維持平均水準；缺點為必須維持一個常態的行銷單位、投資回收速度較慢、第二次以後會員招募時環境變數不易評估等。

(五)會員權利、義務

　　會員的權利或服務品質是否具有吸引力、實用性；而相對的義務為何？

(六)附加價值

　　俱樂部會員服務項目、等級；服務據點或結盟服務商家等附加性服務。

(七)會員權益保障規劃

依據《公平交易法》、《消費者保護法》之法源基礎，提供何種會員權益保障方案？例如保險或其他保障的方案。

(八)會員售後服務項目

如刊物、電話拜訪、生日祝賀、預訂作業、活動服務、會議服務、宴會服務、旅遊服務、社團班隊、講座……等，使會員充分感受到關懷及互動性服務。

(九)會員人數

依服務供應量估算上、下限人數。

(十)會員入會金額、繳費方式

入會費、保證金（或稱儲存金）、年費、月基本消費等項目價格；繳費方式如可刷信用卡、開立支票、分期付款或現金與個人信用型消費貸款等。

(十一)結盟商家

結盟商家之數量、地點、合作方式、消費與收費、會員資格辨識、服務內容與項目。例如許多海外合作度假村因地處市郊，會員不易到達、交換之訂房優惠必須一次住滿七天六夜、交通接送、客房清潔費收取辦法等，外加會員外語能力之條件，而俱樂部應如何服務，及作業程序為何。

三、入會服務

消費者成爲會員時，在領到會員章程前階段之應有作業如下：

1. 會員資料及費用繳交辦法、作業時間、臨時收據、作業流程及部門。
2. 會員證編碼作業：應考量日後消費分析、消費統計、會員分類、會員證辨識、通訊郵寄、帳務統計、使用登錄等作業需求，甚至俱樂部中會員種類，如公關卡、VIP卡、董事卡、員工卡、不同資格之會員等。
3. 會員入會完成之發卡作業：統一郵寄、回簽表格、回簽方式、包裝方式、退件處理、業務人員親自送交等。
4. 會員繳費之管理：嚴格地管理繳費方法，避免各種弊端發生，預防重於管理。例如支票收取與入會日期、支付收款單位、禁止背書轉讓、票期等，以利會計及發卡部門間之對帳與發卡管制。

四、入會完成後服務事項

1. 俱樂部所能提供的隨機消費機會與金額、附加價值或延伸性商機爲何？直接成本所占比例、效益與營收金額等。
2. 會員退會辦法：規定、作業程序、消費帳單結算期限、退費辦法等。
3. 會員資格轉讓：作業規定、消費結算期之資格轉換、會籍資料更正、約定條款及保證金收據更換、會員卡製作等。

五、財務估算及營運分析

　　由於財務估算及營運分析對於俱樂部的投資回收、經營效益、會員證價格計算等，有極重要的數字分析，相關分析流程及項目如**圖5-1**。

六、目標客群

　　1.消費對象是誰？

　　2.誰才是眞正的消費者與使用者？

　　3.客戶群有多大？

　　4.消費者購買動機何在？

七、行銷推廣

　　1.銷售進度。

　　2.銷售方式。

　　3.銷售獎金：不含保證金在內，比率上限不可超過30％。

　　4.行銷管理辦法。

　　5.代銷商管理：相關問題如**圖5-2**。

　　6.其他。

八、合法性與適法性的檢討研究

　　不論是投資、開發、興建、行銷、經營、管理及會員權益辦法

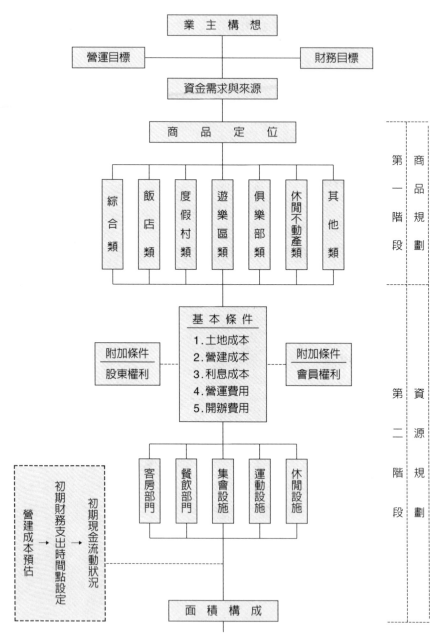

圖5-1　營運分析規劃流程

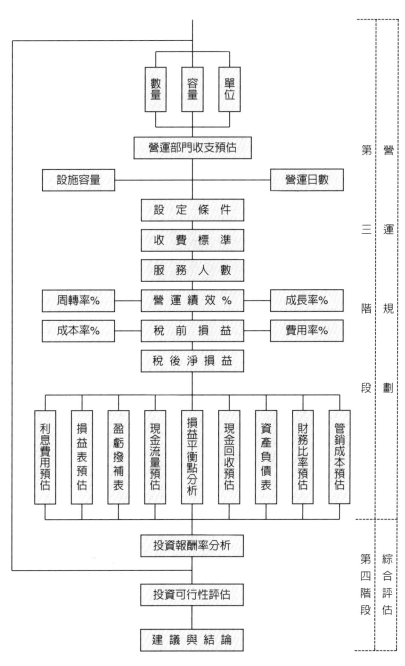

（續）圖5-1　營運分析規劃流程

圖5-2 代銷商管理相關問題

代銷商問題分析

・總公司權益・應有權利、義務
・代銷商利益・應有獲利、義務

代銷型態

1. 地區總代理
2. 小區域代理
3. 經銷遴選標準
4. 經營模式：
　・委託經營
　・自營
　・合作經營

管理方案

1. 總公司提供的服務項目
2. 合約期限
3. 合約延續
4. 營業項目的限制
5. 競業的管理
6. 違約條款
7. 通知條款
8. 違約後果
9. 合約終止處理
10. 權利轉讓處理
11. C.I.S的運用
12. 定價管理
13. 遷址之管理
14. 新品拓展方案

商圈通路

1. 代銷商的活動、行銷規劃
2. 營業商圈範圍的限制
3. 商圈範圍的條件

財會管理

1. 代銷商應付費用項目及金額
2. 廣告及促銷費用的分攤
3. 總公司稽核管理
4. 如何協助做財務分析
5. 匯帳方式
6. 匯款有誤之處理方法

商品採購

1. 新商機、新商品的開發
2. 商品利潤分配
3. 採購權利的分配
4. 代銷商自行採購商品之限制
5. 代銷商與總公司商品調撥之處理

客戶服務

1. 員工服務品質管理系統
2. 敦親睦鄰的工作要項
3. 總公司與代銷商間之客戶服務作業與權責
4. 客戶訴願的處理
5. 退費事件的處理
6. 代銷商發生危機，總公司如何處理
7. 如何推動「會員制」

人力資源

1. 人員訓練
2. 薪資、福利的制定
3. 在職訓練：
　・人員派遣之交通、差旅、出差費
　・培訓、實習

之訂定，均應考量相關法令條件、合法性、適合哪一種法令章程，均應做完整之檢討與研究（參見附錄一：公平交易法；附錄二：消費者保護法）。

第二節　會員招收人數計算

會員人數關係到俱樂部的投資回報以及經營、服務品質。

俱樂部因先天上只對特定人士服務，因此可以維持高品質的服務。但是會員並不是僅為個人赴俱樂部，攜朋引伴、與家人一同前往的比率相當高。

因此，在計算會員人數時，應針對淡季、旺季，平日、假日及高峰營業時段先行評估。

此外由於制度形式的差異及俱樂部的業種、業態在規劃人數上亦諸多不同，謹將基本計算公式提供如下：

一、會員制

(一)提供會員住宿優待之俱樂部

以客房數量乘30基數，估算其會員總人數。如提供免費住宿權其計算式如下：

1.全年假日：以120天計×客房數÷會員總人數
2.全年平日：以245天計×客房數÷會員總人數

　　但由於會員出遊住宿平均攜伴二‧六人／次，應降低免費住宿權供應數量，否則訂房服務之供應量會與需求訂房量產生誤差。

(二)未提供免費住宿權之俱樂部

　　如社區型、健身型，以樓地板面積計算之：每人一至○‧五坪。

二、所有權制

　　以客房數量乘15基數，計算可銷售單位，在日本亦有俱樂部以16或12為基數，計算可銷售單位。

三、分時使用制

　　以客房數量乘50基數，計算可銷售單位，並依假日、平日及連續假日等不同時段制定銷售價格。

四、使用權制

　　本產品十分近似於套裝旅遊：俱樂部依淡、旺季、客房種類、餐飲內容、休閒設施項目、接送機，甚至機票及入會費等，組合出不同的價格。此處的入會費非常低廉，平均約為新台幣二千元左右。會員權利平均為一年，會員資格如中斷，須補中斷期會員費，或依當時再參加時之價格參加之。

● 第三節　會員證價格的制定

　　會員證價格的制定，除了參考市場價格外，更重要的是依照俱樂部的投資金額、管理成本以及服務項目等衡量之。

　　會員證的價格關係到消費者的接受度，但不是絕對的因素，俱樂部的價值，才是真正的銷售接受度。此外，亦關係到投資回收及日常性管理支出。

　　在會員證價格制定上，通常可分為：(1)入會費；(2)保證金或存儲金；(3)月或年會費；及(4)月基本消費額等。

　　一般制定會員證價格的理論基礎如下：

一、入會費

　　依總投資金額，除以會員人數得之。

　　所謂投資金額，包括：硬體設施及軟體設備費用。其內容範疇包括：土地價款、開辦費、建築工程、生財器具設備、先期營運之原料進貨及先期經營周轉金等。

　　俱樂部基地土地購入價款，在成本分析時不得計入投資成本內，因為土地是俱樂部公司的資產，不是俱樂部投資成本之一，土地是屬於投資公司永久性的、增值性的及不可折舊的資產，不是俱樂部的經營成本。

二、保證金

　　依「再投資計畫預估經費」及「3%的會員入會費的呆帳準備

金」相加，除以會員人數得之。

由於保證金的管理在法律上及俱樂部財務管理上的問題，有部分俱樂部業者已不再規劃爲收費項目之中。此外更與銀行等金融單位合作、發行認同卡，充分運用銀行的作業來減輕管理問題、收款問題等，建立三贏的服務。

專欄 5-1
會員制俱樂部收取入會費、保證金結算申報歸屬年度認定標準

高爾夫球場（俱樂部）或聯誼社等休閒、育（娛）樂事業向入會會員收取之入會費或保證金，有關營利事業所得稅結算申報收入歸屬年度之認定標準。

1.發文日期：八十六年三月五日

2.文號：台財稅第861886018號

3.說明：高爾夫球場（俱樂部）或聯誼社等休閒、育（娛）樂事業向入會會員收取具有遞延性質之入會費或保證金，其屬一律不退還者或於契約訂定屆滿一定期間後退會始准予退還者，得於開始提供勞務時認可列入，並可按五年攤計收益課徵營利事業所得稅。俟屆滿一定期間實際發生入會會員退還入會費或保證金時，按銷貨退回辦理。

4.自本文函發之日起，原八十年十月二日台財稅第800715121號函不再適用。

專欄 5-2
俱樂部收取存儲金（或保證金）免課稅

　　俱樂部所收會員入會費應課稅，惟屬存儲金、保證金性質者免。

　　《營業稅法》第三條第二項規定：「提供勞務予他人，或提供貨物與他人使用、收益，以取得代價者，為銷售勞務。」以會員制方式經營銷售貨物或勞務之營業人，所收取之入會費，係提供會員入會權利，並提供設備供會員使用之代價，依上開稅法規定應課徵營業稅。至於會員入會所繳納之入會費中屬存儲金、保證金等性質，於會員退會時應即退還者，尚非銷售勞務之收入，應免開立統一發票，免徵營業稅，但開立之收據，應按銀錢收據貼用印花稅票。（財政部七十六年二月十日台財稅第7519771號函）

三、基本月（年）費

　　依俱樂部的人事費用、間接費用、固定及非營業費用等每月開支計算，與會員人數相除得之。

1. 間接費用：管理及一般費用、廣告推廣費、水電費、修繕費。
2. 固定及非營業費用：折舊費、保險費、開辦費攤銷、稅捐及利息支出等。

 專欄 5-3

高爾夫球場各項收入徵免營業稅認定標準

　　訂定「高爾夫球場（俱樂部）各項收入之徵免娛樂稅及營業稅認定標準」。說明：(1)採會員制方式經營銷售貨物或勞務者，其向會員收取之會員入會費，係提供會員入會權利，並提供設備供會員使用之代價，屬銷售勞務之收入，應依法課徵營業稅，惟其屬保證金性質，於會員退會時應即退還者，尚非銷售勞務之收入，應免徵營業稅，前經本部七十六年二月十日台財稅第7519771號函規定在案。(2)爾來據報各地高爾夫球場（俱樂部）收入項目名稱不一，茲為便利查稽執行計，特彙總劃一訂定如下，請省市稽徵機關全面清查，依規定項目認定徵免，以期覈實計課。（財政部七十八年二月二十二日台財稅第781139661號函）

1. 向入會會員收取一次入會費或收取保證金：會員退會時退還會者，屬保證金性質，免徵娛樂稅及營業稅。會員退會時不退還者，應課徵娛樂稅及營業稅。
2. 向會員收取年費：應課徵娛樂稅及營業稅。
3. 向會員收取季費：應課徵娛樂稅及營業稅。
4. 向會員收取月費：應課徵娛樂稅及營業稅。
5. 會員每次入場收取入場費（含果嶺費）：應課徵娛樂稅及營業稅。
6. 非會員每次入場收取入場費（含果嶺費）：應課徵娛樂稅及營業稅。

7. 舉辦競賽收取之捐款：如無固定對象，且非定額之自由樂捐方式辦理者，不屬娛樂稅及營業稅課徵範圍。如採固定對象且採定額之方式辦理者，應課徵娛樂稅及營業稅。

8. 收取球童費：如係由高爾夫球場代收代付者免徵娛樂稅及營業稅；如按一定比率分配，球場所分部分，應課徵娛樂稅及營業稅，球童所分部分免徵娛樂稅及營業稅。以上球場均應將球童之所得資料通報稽徵機關。

9. 收取球具、衣櫃等租金：應課徵營業稅。

10. 銷售球具收入：應課徵營業稅。

11. 餐飲收入：應課徵營業稅。

12. 其他收入：依收入性質按前列各項徵免標準辦理。

第三篇　經營管理

俱樂部不同於飯店業，因其具有封閉性特質，只服務特定對象；因此服務工作更形重要，例如同仁與會員的互動性、禮儀、態度、言詞等，應給予會員高品質且親切的服務，而又不會過於刻板、客套。

俱樂部在管理工作面上特別要求下列工作項目：

- 營運方針：將給予員工正確的服務態度與工作信念。
- 人力運用：淡旺季、離峰等營業時段，基層員工的運用方案。
- 教育訓練：培養員工成為一個有目標、有共識、有方向的工作夥伴。
- 行銷推廣：最適當的行銷時空條件與方案是開啟消費需求的重要技巧。
- 會員資料管理：俱樂部應有詳細的會員資料，並隨時與會員保持聯繫。
- 會員服務工作：服務品質是贏得口碑的重要工作，也將帶動會員價值與企業聲譽。

6

俱樂部的組織架構

　　俱樂部不同於飯店業，因為休閒設施設備及服務機制不同，且會員對於服務品質的要求較高。近年追求人性化管理觀念已逐漸興起，合理的福利、舒適的職場環境、有計畫有系統地培育部屬，提高員工的生產力與服務品質、提升俱樂部的競爭力，有待合理的組織架構、明確的職責事權、詳細的人力運用計畫及明確的分層負責準則等基本組織規劃。

　　組織架構中對於橫向跨部門的聯繫、溝通、互動、分工、支援與部門內直線的分層負責、指揮、領導等工作，務必要使人與事配合，讓每一位員工的工作合理化，並朝向共同的目標而努力。

● 第一節　組織架構

　　俱樂部的組織架構會受到許多因素影響，使各種型態俱樂部組織有所不同。例如，最主要的業種業態（健身型、親子型、商閒型、度假型或其他類型），加上服務方式、設施種類、設備配置，以及企業體的性質、文化、能力而組織各異其趣，不一而足。

　　俱樂部產業中整體而論，不論其性質如何、各部門如何分工，其組織之基本功能相去不遠，但是除了餐飲、住宿等服務項目之外，其行銷推廣部門及各項休閒、運動設施以及其他相關服務為主的部門，例如水療設施、大型室內運動館，是它異於飯店業的特殊地方。

　　俱樂部的組織結構依其主題、規模、客源對象之不同，各有不同的組織型態。此外，另有因經營權、管理權，例如委託管理、加盟經營等型態，以及會員代銷，例如包銷制、授權代銷代理制等，

也產生了各種型態的組織結構。茲就國內常見的組織系統說明如下：

一、多據點聯鎖型俱樂部

多點型俱樂部通常將組織系統分為二大部分，一為管理、行銷等單位，一位現場據點單位。由於組織規模較大且複雜，故分工愈細，更要合作發揮團隊精神以及講究管理效率（**圖6-1**）。

圖6-1之架構適用於多點型連鎖經營業者，由於業者擁有多處營業據點及分公司（**圖6-2**），因此，總公司所應具備之架構與機制較完整。

各營業據點依個別條件而增減部門編制，以符合各風景點之消費需求與消費習性，而餐飲部門視發展情況而定，例如增加西餐部門、員工餐廳等，此外，遊憩部門視設施種類而增減，例如三溫暖、水療池、SPA、Pro Shop……。

二、都會型商務俱樂部

都會型商務俱樂部的業態也有許多種，例如只供應餐飲服務的banker's club，商務型結合休閒設施之商閒型俱樂部，國際觀光級商務飯店附屬俱樂部，以及附加租賃住宅（service apartment）的商閒型俱樂部。不論其規模大小，均因其提供服務機制而有所不同，圖6-3則為都會型商務俱樂部之案例。

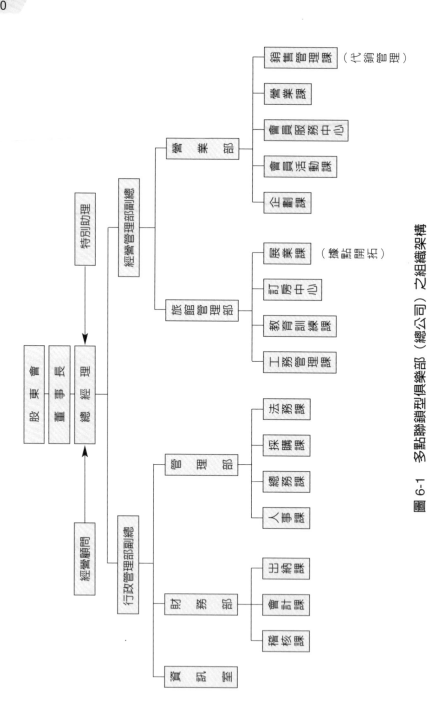

圖 6-1　多點聯鎖型俱樂部（總公司）之組織架構

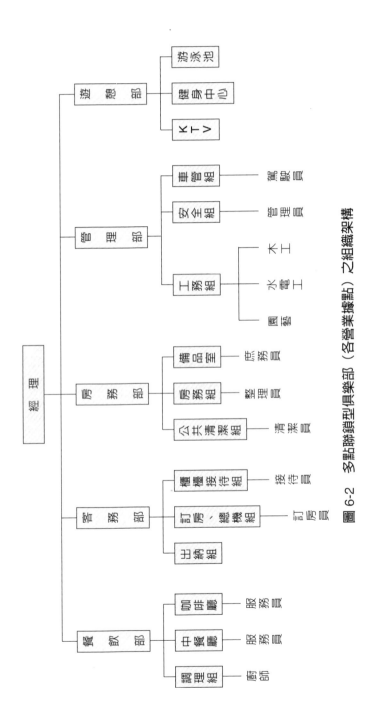

圖 6-2 多點聯鎖型俱樂部（各營業據點）之組織架構

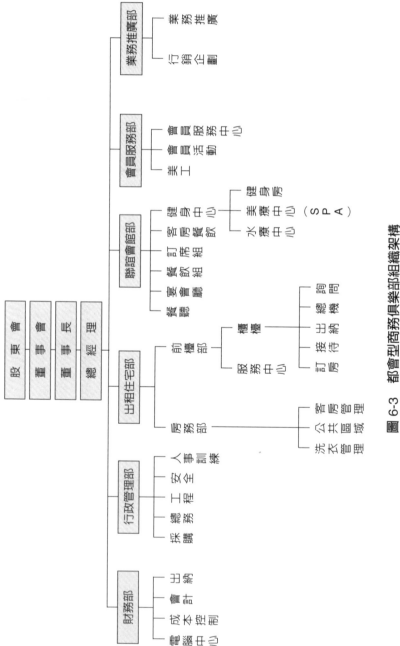

圖 6-3　都會型商務俱樂部組織架構

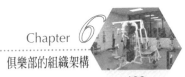
三、健身型俱樂部

　　健身型俱樂部近年來在都會及社區發展得十分普遍，而且參加消費群也有年輕化的趨勢，但是收取入會費的價格及服務年限也相對地降低了，這種情形令業界喜憂參半；喜的是消費人口的意識及接受度都大幅成長了，但是業界因低價的會費是否足以維持運作則是憂的來源。

　　國內近年健身型俱樂部倡導體適能運動、生理評估及運動處方等項目，其主要組織架構如**圖6-4**。

圖6-4　健身型俱樂部組織架構

 第二節　職階規劃

　　組織架構基於職能、事權劃分以及分層負責的原則，必須考量組織單位的職階。

本節特以多點聯鎖型俱樂部爲例，並以表格方式對照各職階（表6-1）。

各俱樂部在編本計畫時，會考量以下數點：

1.原有的職階與薪資，以不追溯既往爲原則。

2.襄理職乃虛職編註。

3.各據點經理以(1)營業額；(2)房間數；(3)餐廳座位數；(4)周邊景觀腹地規模等四項區分等級。

4.各據點視營業規模劃分組別並採取彈性編組。

5.臨時人員（part time）另訂給薪標準與福利。

6.職工工作說明內各單位主管另訂。

7.廚房部分採彈性安排，副主廚視營業狀況、規模列入編制。

🏌 第三節　人力運用

合理的人力運用計畫有利於工作推動以使工作更臻圓滿。合理的人力運用計畫將是決定服務品質優劣的最大因素，有計畫地訂定人力運用計畫並訂定適宜的管理與輔導制度，爲當前重要之課題。

在編訂人力計畫時應充分考量到：

1.整體的組織架構。

2.各部門工作、任務、目標。

3.各階段期限。

4.各部門編制、架構。

5.各部門營業時段及班次。

表 6-1　多點聯鎖型俱樂部職階表

	本職	總公司及分公司		各據點			比照職務
		主管職	幕僚職	主管職	客房/餐廳行政	廚房	一般職工
9	專門委員	經理	特別助理				
8	高級委員	副理主任	執行秘書 行政主廚（A）	經理（A）			
7	專員（一）	（襄理）	秘書（A） 行政主廚（B）	經理（B）			
6	專員（二）	課長	秘書（B） 工程師（一）	經理（C）	主任	主廚	
5	專員（三）	副課長	行政助理（A） 工程師（二）		副主任	（副主廚）	
4	辦事員	組長	行政助理（B） 助理工程師		（總領班） 組長，領班（A）	壹廚	訂房組長
3	助理員		工務員（一）		領班（B）	貳廚	訂房員、禮賓接待員、夜間接待員、警衛、調酒員、駕駛員、出納、儲備幹部
2	雇員		工務員（二）		服務員	參廚	中西餐廳服務員、房務員、清潔員、餐務員（洗皿）、門衛
1	練習生				練習生	練習生	門衛、房務員、清潔員

6.各階段人力進駐時間。

7.各階段人力需求總數。

8.人員休假、輪休等問題。

9.人員上班服勤地點，例如財務部出納課人員分派至迎賓櫃檯、餐廳出納等。

　　例舉度假俱樂部由籌備期、試營運準備期至正式開幕之人力運用計畫如**表6-2**。

表6-2　度假型俱樂部人力運用表

部門	職　　稱		編制	班次	籌備期						準備期			正式營運		
					1	2	3	4	5	6	7	8	9	10	11	12
	總　經　理		1	1	1	1	1	1	1	1	1	1	1	1	1	1
	總經理特別助理		1	1	1	1	1	1	1	1	1	1	1	1	1	1
	經營管理部副總		1	1							1	1	1	1	1	1
	行政管理部副總		1	1							1	1	1	1	1	1
財務部	經理		1	1							1	1	1	1	1	1
	會計課	主任	1	1							1	1	1	1	1	1
		事務員	4	1								2	4	4	4	4
	出納課	主任	1	1									1	1	1	1
		出納員	4	1									4	4	4	4
	稽核課	主任	1	1								1	1	1	1	1
		事務員	1	1									1	1	1	1

（續）表6-2　度假型俱樂部人力運用表

部門	職稱		編制	班次	籌備期						準備期			正式營運		
					1	2	3	4	5	6	7	8	9	10	11	12
管理部	經理		1	1							1	1	1	1	1	1
	總務課	主任	1	1							1	1	1	1	1	1
		事務員	2	1								1	2	2	2	2
	人事課	主任	1	1							1	1	1	1	1	1
		事務員	1	1									1	1	1	1
	法務課	主任	1	1				1	1	1	1	1	1	1	1	1
	採購課	主任	1	1							1	1	1	1	1	1
		事務員	2	1									1	2	2	2
資訊室		主任	1	1							1	1	1	1	1	1
		事務員	2	1									2	2	2	2
營業部	經理		1	1							1	1	1	1	1	1
	營業課	主任	2	1								2	2	2	2	2
		業務專員	20	1								20	20	20	20	20
	企劃課	主任	1	1							1	1	1	1	1	1
		美工企劃員	2	1								2	2	2	2	2
	會員服務中心	主任	1	1								1	1	1	1	1
		事務員	6	1									6	6	6	6
	會員活動課	主任	1	1								1	1	1	1	1
		事務員	2	1								2	2	2	2	2

（續）表6-2　度假型俱樂部人力運用表

部門	職　　稱		編制	班次	籌備期						準備期			正式營運		
					1	2	3	4	5	6	7	8	9	10	11	12
旅館管理部	經理		1	1							1	1	1	1	1	1
	展業課	主任	1	1				1	1	1	1	1	1	1	1	1
		事務員	1	1							1	1	1	1	1	1
	訂　房中　心	主任	1	1								1	1	1	1	1
		事務員	6	1									4	6	6	6
	教　育訓練課	主任	2	1							1	1	1	1	1	1
		訓練員	5	1								5	5	5	5	5
	工　務管理課	主任	1	1								1	1	1	1	1
		工務員	2	1										2	2	2
合　　計			86													

7

服務管理

　　在消費者心目中對俱樂部有許多期望，對其所提供的服務也有相對性的要求。由於俱樂部僅對特定人士——會員服務，故服務的內容、項目及品質可以大幅提高，達成「賓至如歸」、「服務第一」的目標。

　　會員對俱樂部的服務，應能感受到滿足感、信賴感、尊重感、親切感。

　　「價格不等於價值」，俱樂部在提供各項產品給會員時，產品本身的價值，將視呈現的方式而表現其價值感。

　　「服務」是俱樂部的生命，在美國某些經營達半個世紀的俱樂部，在其經營理念中即提倡「以服務代替行銷」。目前的俱樂部同業競爭激烈，俱樂部的建物面積愈來愈大、設備的種類愈來愈新式也愈來愈多、陳設裝潢也愈來愈富麗豪華，投入資金相對地猶如興建一座五星級的酒店。

　　「樂在工作」是我們應建立的基本信念，因為服務會員不但是快樂的泉源，也是自我成長的動力；能夠深入會員的服務需求，進而發揮敬業精神、提供專業的知識與技能，並達成「會員滿意、自己得意」，是讓我們在服務之餘，精神層面快樂、生活多彩多姿的不二法門。

第一節　服務人員的特質

　　「服務」是無形的，在提供服務前，消費者無法明確感受服務的內容與價值，因此，服務的行銷，必須以會員的信心為基礎，方可產生與會員的良性溝通。

「服務」的產出，會隨著時間、地點、消費者心境與服務提供者而有所變化。服務是高度變化性的，其服務的品質，在提供的過程中，將因人而異，這將使得服務品質不易維持一定的水準。尤其經常是服務與消費同時發生。

一、服務程序

服務的程序應符合下列原則：

1. 穩定性之服務流程。
2. 適時迅速：有效率的服務是迅速的，適時地對會員提供服務。
3. 滿足要求：程序應以用有效率的服務來提供會員之所需為目的，而非要求操作上之簡便。
4. 未卜先知：服務常走在會員需要的前面。服務與產品應在會員要求之前提供。
5. 人際溝通：清楚與簡潔的溝通是服務人員與服務人員之間，及服務人員與會員之間必具之條件。
6. 會員回應：藉由會員的回應，能迅速知道產品與服務之品質是否合乎會員之所需及期望，從而加以改進及提升。
7. 管理監督：將以上六點一起運用並加以有效地管理和監督，則服務系統必能流暢地運作。

二、服務態度

服務人員的態度也須以下列事項為規範：

1. 態度積極：誠懇的態度能流露出與別人溝通之意願，積極的態度能使會員上門並願意再度光顧。

2. 身體語言：在談話中身體語言傳達了我們三分之二的訊息。面部表情、眼的接觸、微笑、手部的小動作及身體移動，皆會傳遞對會員的態度。

3. 聲調音色：聲調比實際語言能表達更多真實的訊息。高品質的服務在溝通上要求的是開朗、熱忱及友善的態度。

4. 機智老練：適時說適當的話是一重要之技巧。避免說些會令會員產生誤會的話，隨時保持機智並注意到什麼該說或什麼不該說，以提高會員之滿意度。

5. 善用名稱：熟記顧客的名字反映出對會員的特別照料和關心，也是對會員個人的尊重，人們永遠覺得自己的名字是最悅耳的。

6. 殷勤周到：殷勤的服務人員待客如「人」而非「物」，他們知道生意興隆是來自禮貌、友善和尊重的服務。

7. 提供建議：提供會員所需的建議是對會員表達細心和關心的方法之一，因此服務人員對他們所提供之產品及服務要完全瞭解。

8. 推銷有方：高品質服務人員知道生意仰賴銷售，且他們的工作就是推銷，避免推銷客人不想要的服務或產品，有他們會使客人知道哪些是對他們有用的產品及服務。

9. 處理問題：顧客的困難及抱怨應機智地、流暢地、冷靜地處理。「謝謝您告訴我這些」這句話能令會員相信他的反應是受歡迎的，且將被有效地處理。

三、儀容準則

消費者所接觸到的不是俱樂部，而是從業人員的舉止、言行。從業人員將給予消費者第一印象。從業人員的水準，建立了會員對俱樂部的期望與標準，良好的儀容能使會員感到光臨更有價值。

1. 身體部分：
 (1)每日用肥皂清洗。
 (2)刮鬍後勿用氣味濃烈的香水。
2. 手部：
 (1)經常清流並保持乾爽。
 (2)如廁後立即洗手。
 (3)保持指甲的清潔。
3. 足部：
 (1)每天換乾淨的襪子。
 (2)穿合腳的鞋子。
4. 頭髮：
 (1)保持乾淨及正常的款式。
 (2)遵循規則（如帶髮網或帽子等）。
5. 臉部：
 (1)勿濃妝豔抹。
 (2)每天至少刷牙兩次。
 (3)臉上的鬍子必須修剪整齊。
6. 衣服：
 (1)每日換穿乾淨的制服。

(2)衣服如沾上油漬、污垢，應立即換洗。

7.珠寶首飾：

(1)只能佩戴手錶與婚戒。

(2)禁止戴手鐲及項鍊等配件。

四、禮節規範

1.主動提供服務，以表現我們對其熱心的照顧。

2.對會員的要求應耐心且有禮地辦好。

3.不要離開你所服務的會員太遠，免得會員有任何需要時沒有人去服務。

4.注意勤加茶水及換煙灰缸。

5.隨時保持自然、親切的笑容，表達我們對會員的歡迎和感謝。

6.服務人員須隨時注意自己的身體語言及得體的對答。如：「您好」、「歡迎光臨」、「謝謝光臨」、「我能效勞嗎」、「謝謝」、「謝謝您」、「不客氣」、「對不起，請稍待」、「是的，馬上來」、「請」、「請問」、「請吩咐」、「請稍侯」、「請用茶」、「請慢用」、「請慢走」、「請慢慢品嚐，多指教」。

五、溝通技巧

服務人員所面對的是會員，而且每天都是不同的顧客群，要如何掌握這來自不同層次的顧客呢？

1. 瞭解會員的觀點：試著站在會員的立場，找出他們的興趣、需要和想法。

2. 讓會員告訴你他的感受：若碰到正在懊惱的會員，最好的處理方式是讓他吐露心聲，這樣可使會員平靜下來。

3. 學習去傾聽：傾聽也是一種技巧。只是被動地聽，仍不足以解決問題，必須在傾聽中找出問題的癥結。

4. 用對方熟悉的語法：不要用專門的術語。在回答會員詢問時，目的是和顧客溝通，而不是炫耀專門知識，所以切記不要使用他們聽不懂的詞彙。

5. 尊重會員：以尊重、禮貌、友善的語調和會員交談，使會員覺得自己受到尊重。

6. 讓會員覺得自己很重要：記住會員的姓名、頭銜並隨時稱呼，使會員感覺你是誠心看待他。

7. 隨時提供最新的資訊給會員：例如有任何的促銷活動、美食節等。

8. 誠實：不知道的資訊不要編造，寧願告訴會員你不知道，並且告訴會員到哪裡可以得到正確資訊。

9. 知道什麼時候該說「不」：但在向會員說「不」時，不要讓會員覺得這是針對他個人，而是因為職責的關係。

六、會員抱怨的處理

當會員對於餐飲或服務不滿意時，往往會產生一種抵制的心態，或情緒上的反應，並運用言語或肢體表達。

心理學家曾統計過，一位抱怨而未獲得圓滿答覆的客人，平均

會將他的不滿告訴九至十個人；而得到完全滿意抱怨處理者，大概只會告訴四至五人。由此可知，顧客抱怨處理得當與否，會直接影響業者的聲譽。處理的首要方法是瞭解顧客心態，安撫其情緒，然後再就其問題的所在點著手解決。

(一)處理抱怨的原則

通常易生抱怨的會員都較情緒化、較苛求、較易怒，甚至比較不講理。因此處理會員抱怨時，不論事件的大小，都應遵守以下的原則：

1.冷靜，切忌提高聲調。
2.表現樂意幫助會員。
3.表現瞭解客人的感受。
4.不要和會員爭吵或是告訴會員他錯了。

(二)處理抱怨的步驟

牢記處理的步驟，會幫助服務人員更能得心應手地「化干戈為玉帛」，切勿以逃避或推卸責任的心態來拖延事件的處理，如此容易招致會員更大的不滿和憤怒。一般服務業處理抱怨的步驟不外乎：

1.向會員道歉，並表示同情。
2.傾聽會員的理由，且不可打斷其話語。
3.鼓勵會員說出原因。
4.表現瞭解會員的感受，並同意他的說法。
5.聽完會員的陳述後找出癥結所在。

6.向會員解釋如何處理。

7.最後謝謝會員的建議。

8.把問題記錄下來以供往後參考。

9.問題若無法解決須馬上向主管報告，並討論如何解決。

10.對會員抱怨之內容，作出適當之反應，切忌反駁會員之申訴。

11.立即採取彌補之行動，不可推諉搪塞。

12.密切注意後續行動，確實做到對會員之承諾，以免造成二次抱怨之發生。

 第二節　服務品質管理

　　俱樂部除了講究硬體設施之外，對於軟體的服務品質，亦是刻不容緩之事，服務品質的高低、優劣，經常為爭取會員的主要關鍵之一。

　　為滿足會員需求、贏得會員信心並提供完整的服務，唯有從加強從業人員的訓練與專業技能，有制度、有步驟地執行，方可逐步提升服務品質。

一、服務品質

　　服務品質乃源於消費者對於服務期望與服務認知比較而得，業者對於顧客必須提供迅速、確實、可靠、一致的服務，這樣對於顧客才有價值可言。

服務品質包括可見與不可見兩部分：

1.可見：軟體、硬體。

2.不可見：內部品質、接受服務當時的感受、情境，及事後的
　滿意度。

有關服務品質的文獻整理如**表7-1**。

表7-1　服務品質相關文獻整理表

學　者	主　張
McConnel（1963） Olabder（1970） Zeithaml（1981）	當其他資訊無法有效地代表服務品質時，價格往往是一個很重要的服務品質指標
Sasser, Losen & Wyckof（1978）	影響服務執行的績效，有下述三個構面： 1.所投入之物品（material） 2.所使用之設備（facilities） 3.服務人員（personnel） 又依上列特性提出下列三種服務品質模式： 1.服務觀念 2.服務傳遞系統 3.服務水準
Zeithaml（1981）	由於服務的無形性，業者將會發現瞭解消費者如何知覺服務及評估服務品質是很困難的
Gronroos（1982）	消費者以服務的期望及知覺面來評估服務品質
Smith & Houston （1982）	消費者對於服務的滿意與否，決定於服務是否符合他的期望
Churchill & Suprenant （1982）	消費者對於提供服務的滿意程度，決定於服務的提供與他原來期望之差異的大小與方向
Lehtinen（1982）	在勞力密集的服務業中，品質的決定幾乎是在服務人員提供服務給顧客的過程之中
Lehtinen（1982）	將服務品質區分為三個構面如下： 1.實體品質（physical quality）：本構面包括設備及建築物等。 2.企業品質（corporate quality）：本構面包括企業形象等因素。 3.互動品質（interactive quality）：本構面包括服務人員與顧客之互動關係或顧客與顧客之互動關係。

（續）表7-1　服務品質相關文獻整理表

學　者	主　張
Lewis & Booms（1983）	服務品質就是衡量服務的提供對消費者服務期望的滿足程度
Hirotaka Takeuchi & John A. Quelch（1984）	提出顧客在消費前、消費時與消費後，對服務品質的評估準則
Rosander & Cornell（1984）	將服務品質分為下列五種形式： 1.人員績效的品質 2.設備績效的品質 3.資料和數據的品質 4.決策的品質 5.結果（產品）的品質
Parasuraman, Zeithmal & Berry（1985）	1.對於消費大眾，衡量服務品質遠較衡量產品品質困難 2.消費大眾對業者服務品質的知覺，源於消費者對服務品質的期望及實際服務的執行比較而得 3.服務品質的評估，不僅針對服務的結果，更須針對服務的供給過程做評估
杉本辰夫（1986）	將服務品質歸納為五類： 1.內部品質：指服務設施的平時保養維護 2.硬體品質：指使用者看得見的品質 3.軟體品質：指使用者看不見的品質 4.即時反應：指服務時間與迅速性 5.心理品質：指服務人員的態度
King（1987）	將服務品質歸納為十一類： 1.消費者評估時，並不限於服務傳遞系統，其他隱含的特徵也可能被包括在內 2.消費者注重服務傳遞與服務結果，並且亦將服務行為視為服務品質的特徵 3.消費者滿意與預期服務能否達成有關，而業者的形象會影響消費者的預期 4.服務水準的設定不易 5.必須考慮消費者介入生產過程的情形 6.衡量服務是否符合作業標準的技巧 7.服務系統效率與資源利用率是較適當的衡量項目 8.即使在狀況不佳時，仍然必須應需求而提供服務 9.顧客化及個人化的服務也可以有某種程度的標準化 10.在沒有監督與控制人員的時候，仍需有品質控制活動 11.消費者與所造成的風險，無法將已提供的服務收回，亦須考慮成本上的效益

說明：本表之順序以相關文獻發表之年代為排列標準。

(一)衡量服務品質的兩大方式

　　1.與顧客面談，瞭解顧客對俱樂部之定位：隨機抽樣、輕鬆聊
　　　天、不可洩露聊天目的。

　　2.與競爭者多方面比較：建立標準作業程序。

(二)衡量服務品質之七個構面

　　俱樂部所提供的服務為無形的財貨，不容易計量，最大特徵乃
是服務不能儲存，生產同時需要消費；由於需求的變動極大，易產
生設備容量方面的浪費，故在服務規劃設計方面，宜格外慎重（**圖
7-1**）。

(三)衡量服務品質之六大步驟

　　「服務品質」是一種觀念，對於俱樂部的經營影響甚鉅，唯有
全體員工均講求作業品質下，才能創造出合乎品質要求的商品或服
務，服務品質對俱樂部經營、管理過程中的重要性不可言喻，為強

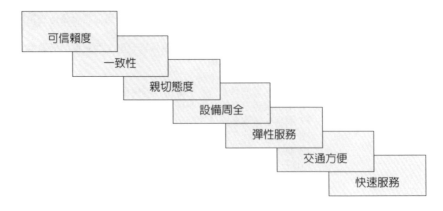

圖7-1　衡量服務品質之七個構面

化從業人員對於服務的認識，業者宜以積極態度研擬品質改善對策（圖7-2）。

(四)衡量服務品質之十大因素

俱樂部除了講究硬體設施外，對於軟體服務水準的提升，乃是刻不容緩的事，服務品質的提升是拓展行銷最佳的利器。衡量服務品質有下列十大因素：

1.接近性：易於請求、聯繫、不必久候。
2.溝通性：以會員之母語交談，傾聽並告之服務項目。
3.勝任能力：指人員與企業之知識與技術。

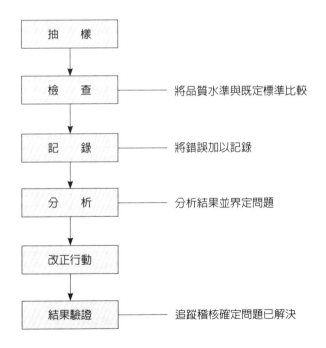

圖7-2　衡量服務品質之六大步驟

4.禮貌：執行服務之禮儀、敬意、體貼與友善。

5.信用度：信賴感、可信度及誠實性。

6.可靠度：指服務之績效與可依賴度。

7.反應力：指服務之意願與敏捷度。

8.安全性：人身財產安全、隱密性與實質性。

9.瞭解需求與認識顧客。

10.實質之服務。

(五)設計服務衡量之五原則

在設計服務品質作法時，應針對每一項服務因素及會員不同的習性提供各種類型的會員，因此，服務決策之擬訂，應依據市場潛力、會員偏好及競爭對象而定。設計服務之衡量原則如下：

1.會員重視之重點。

2.留意錯誤的激勵方式。

3.衡量系統須對員工有重大影響。

4.依滿意度調查，開發新商品、新服務。

5.多留意員工之因素。

二、服務品質規劃設計

(一)服務容量設計

在服務品質設計上，應考慮會員需求，配合管理、人力、建物等因素。

1.提供不同種類服務項目以供選擇。

2.提供便於依個人需求而可提供之服務項目。

3.依適當之時間開發新的服務項目。

4.設計上宜簡單明瞭、易懂易用。

在調整服務容量時宜採下列五法：

1.善用需求離峰時間。

2.僱用部分工時人員。

3.租用額外設備或設施，例如特殊投影設備、音響、燈光等。

4.實施員工交叉訓練。

5.掌握相關資訊。

　　會員是以總體經驗來評定服務品質，若僅使工作人員注意工作成績單，而非提供給會員有價值之服務，會員不會認為這是個重視他們的服務系統。

(二)服務產能需求設計

服務產能的供需配合主要採取下列三項策略：

1.順應需求策略與平準產能策略：順應需求策略乃依據淡旺季不同之時段需求而解僱或聘用人員。

2.改變需求（主動）策略：(1)離峰定價法；(2)非尖峰推廣法；(3)互補式服務預約制度。

3.控制供給（被動）策略：(1)使用兼差員工；(2)以少量額外成本增加其尖峰產能；(3)提高會員的參與程度。

三、衡量服務品質的因素

服務品質係決定於「事前的期待」至「事後評價」之比較。

(一)服務品質、價值與獲利性

俱樂部成功的本質繫於服務品質之優劣，服務品質之判定，可由會員的滿意度看出，在以服務爲導向的時代，維持良好的會員關係、給予會員高品質的服務，不但是俱樂部長久經營成功的基本要素，更是經營獲利與生存的必備條件（**圖7-3**）。

(二)服務品質之三大指標

服務雖然是無形的，但是與品質是一體兩面、唇齒相依的，未來俱樂部市場多元化是必然的，服務品質提升之前必須先確立三大指標：

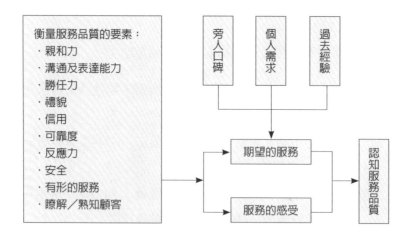

圖7-3　服務品質、價值與獲利性

1.品質水準的穩定：消除個別服務的不均衡。

2.提高品質水準：能超越競爭者的品質水準。

3.不良品的對策：完全掌握潛在的不良服務並迅速恢復。

四、服務品質在管理工作上應努力之方向

俱樂部逐漸成為國人休閒、娛樂、社交、發展自我成長及家庭親子關係的重要場所，而且已蔚為一種風氣，因此服務品質在管理工作上是非常重要的，其應努力的方向如下：

1.提高對服務人員的監督。

2.授權線上人員更大的裁量權與判斷範圍。

3.服務人員之挑選以技術、教育及品質為導向。

4.塑造員工榮譽感與品質感。

5.掌握服務人員接洽業務之服務品質與績效。

五、服務品質管理制度分析

服務品質的提升包括了服務產能與服務效率，建立完整的服務品質計畫以及健全內部體制之措施，在服務品質管理制度的分析項目有下列重點：

(一)推行服務品質計畫時最常面臨的問題

1.員工流動率高。

2.員工態度不佳。

3.缺乏高階主管支持。

4.缺乏訓練教材。

5.缺乏專業知識。

6.員工學習情緒低。

7.缺乏訓練人員。

8.缺乏訓練場所。

9.缺乏配合的設備。

10.預算或經費不足。

(二)衡量服務品質績效的方式

爲徹底解決服務品質問題，俱樂部業者宜將此問題納入公司整體之核心，讓服務品質成爲一種意識、成爲公司文化的一部分。爲了充分瞭解俱樂部提供服務的品質，業者應廣泛地衡量其績效。衡量服務品質績效的方式如下：

1.逐級督導：2.53%。

2.與同業比較：0.52%。

3.派專人查核：5.06%。

4.定期開會檢討：12.75%。

5.計算錯誤比率：3.82%。

6.顧客意見調查：48.40%。

7.分析顧客抱怨癥結：18.33%。

8.建立獎懲制度：11.91%。

9.隨時糾正：5.68%。

(三)服務品質衡量期間長度

衡量服務品質的期間，一般多為每六個月進行一次。

(四)推行服務品質活動方式的項目

1.設定員工工作目標。

2.給予員工機會教育。

3.建立員工建議系統。

4.提供員工相關書籍閱讀。

5.舉辦品管圈活動。

6.不斷激勵員工。

7.實施服務技巧專業訓練。

(五)提升服務品質之制度

1.舉辦在職訓練。

2.招考員工時考慮其服務能力。

3.公開表揚服務優良的員工。

4.建立獎勵制度。

5.定期考核員工服務品質。

6.建立標準化服務作業程序及制度。

7.逐級督導考核。

8.專業教育訓練，提供工作手冊或工作說明書。

9.加強各部門聯繫合作，做好組織之橫向互動工作。

10.交叉訓練，建立學習型組織及顧客反應檢討。

11.訂立衡量服務品質標準。

12.組成品質小組。

六、服務品質強化策略

(一)強化服務品質建議措施

■教育訓練方面

1.辦理在職訓練，專業技術訓練及定期訓練。

2.加強基本教育（如清潔、整齊、衛生）及推行微笑、禮貌運動。

3.鼓勵並補助員工參加各種訓練課程。

4.舉辦主管訓練活動。

5.擬訂分程訓練制度。

6.安排訓練課程內容（如語文、國際禮儀等）。

■服務人員方面

1.提升個人品味。

2.灌輸服務品質觀念。

3.培養員工親切感。

4.建立品德教育。

5.建立自動自發精神。

■標準化服務作業（含操作）

1.實施品管圈活動。

2.提案制度。

3.建立服務作業規範。

■人事管理方面

　　1.實施輪調制度。

　　2.工作合理，降低人事流動率。

　　3.主管應自我充實，並鼓勵指導部屬。

　　4.重新檢討服務作業流程。

■獎勵制度方面

　　1.表揚模範員工。

　　2.訂定福利措施。

　　3.舉辦服務競賽。

　　4.提供績效獎金。

　　5.鼓勵員工出國考察、觀摩。

■會員意見處理方面

　　1.設立會員意見箱。

　　2.探詢會員意見。

　　3.對抱怨宜立即處理。

　　4.針對會員反應意見，於主管會議中提出檢討，並隨著會員反
　　　應作立即性改善工作。

■售後服務方面

　　1.提供長期消費會員特別的優惠待遇，如致送飲料、免費使用
　　　券。

　　2.建立雙向的互動式服務系統與體制。

■特殊訓練方面

　　1.實施交叉訓練：即由各部門推派優秀員工至其他部門訓練，

受訓之員工於會議中研討，及報告受訓心得，並據此提出改善俱樂部提升服務人力素質，頗具成效。

2.鼓勵員工進行專業技能檢定工作，加強專業技能。

■其　他

1.瞭解市場及會員實際需求，提供更好的服務品質。

2.加強服務速度及各部門之協調與聯繫。

3.尊重會員之隱私性。

4.注重公共安全與防災避難之人員訓練。

(二)強化服務品質措施之研擬

服務品質的提升是新時代必然的經營策略。由於過去在服務品質方面，並未完全受到重視，應該讓服務品質成為俱樂部整體策略的核心，讓服務品質意識成為公司文化的一部分，這些都是公司高層主管的責任，因此，高層主管應該以行動表達他們追求卓越品質的決心，積極投入。

為充分瞭解會員對服務品質的看法，必須以更精密的細部分析，先瞭解會員本身的需求。同時，為提升俱樂部服務品質，可採行之改善策略，茲歸納為下列十項，提供參考：

■採用交叉訓練

讓所有員工都獲得職務上的充分訓練，並具有蒐集及解釋資料的能力，例如接待工作；並定期由各部門推選優秀員工至其他部門接受訓練。

■彈性調整服務能力較佳員工的薪資或給予適當的激勵

對於熟知大多數會員姓名、習性的服務人員，應予特別的激勵，以提高員工工作效率。

■建立獎勵辦法，提高競爭氣氛

獎勵辦法是一種正式的鼓勵與讚美，這種辦法可以鼓舞所有工作人員，並非只限於獲勝者。

■開闢升遷管道

留意那些與會員接觸頻繁的從業人員的服務態度，例如總機人員接聽會員電話時的表現，會對俱樂部的業務造成重大的影響。因此業者應對上述服務人員，提供晉升管道，使他們可以隨工作能力的提高，逐漸進入管理階層，其他部門服務人員亦可比照辦理。

■加強整合訓練

提供員工有表現成功的機會，並適時予以獎勵。對全體員工實施各種訓練的安排，如交叉訓練等考慮個人需要及俱樂部業務雙重的需要。其次，考慮訓練的課程與其編排的次序，建立員工對公司的信心，以避免產生訓練盲點。再者，良好的訓練若沒有適當的選擇，仍會浪費金錢和時間。

■重視抱怨的處理

一項好的服務不應只是會處理抱怨而已，還必須努力讓會員在服務現場沒有任何抱怨。同時，應將會員的抱怨當作學習的機會，以提高本身未來的服務品質，及博取會員更滿意的良機，並藉此加深顧客對公司的印象。

■妥善經營溝通方式

　　俱樂部係屬於服務人員與會員面對面接觸頻率相當高的行業，服務人員的態度會直接影響到會員對服務品質的滿意程度。由於服務旅客的工作較爲複雜，從業人員必須先瞭解產品特性外，亦應設身處地爲會員設想，懂得如何瞭解會員心理，以滿足會員的需求。

■解除各部門的藩籬

　　溝通是維繫各部門協調合作的橋梁，亦是強化服務品質水準的必要手段，提供顧客最完善的服務；各部門間的橫向聯繫、溝通應加強之，並安排高階主管的聯誼，增加聯繫管道。

■實施員工關係計畫

　　有效的人事管理制度加上低的人事流動率，才能提高服務水準。因此要愼重甄選新人，不斷地給予訓練，並採取各種獎勵措施，即可使人事流動率大幅降低。是故，管理一家俱樂部的人力資源，就如同管理它的會員服務，而員工關係就等於會員關係，兩者息息相關。

■個人豐富化訓練（personal enrichment training）

　　這是一種教導員工與管理人員如何將自己的工作做得更好的訓練，也是一種很好的顧客服務訓練。其訓練方式係先選出對顧客服務有正確態度的新進員工，將之與已知道「公司作事方式」的老手配在一起，然後再以各種激勵辦法來誘導，效果要比只教員工如何表現良好態度爲佳。

第三節　會員服務管理

一、會員服務系統

俱樂部提供產品給會員時，產品的價值將依呈現給會員的方式而有所不同。針對會員的服務工作應特別注重滿足感、信賴感、尊重感。

(一)服務策略

俱樂部的長期營運，不能靠年費、季費或月費等名目之費用作為日常性收入。

其經營運作的策略為：

1.以活動刺激消費。

2.以服務代替行銷。

3.主動提供各種活動。

■以活動刺激消費

俱樂部的最大資產絕非各種硬體或不動產，而是「會員」。因此，俱樂部應依本身的定位，積極且主動的設計、安排提供各種活動，引導會員參與，並應運用其活動製造各種消費、創造利潤，也使會員的休閒生活充分與俱樂部結合，創造會員的適用感、實用感和尊貴感。

■以服務代替行銷

入會費是俱樂部非常大的營運收入，因此，如何長期性的招募新會員實為一重要課題。招募新會員，其宣廣的費用相當大；最便

宜、最有效的宣廣為「口碑」，因此，良好的會員售後服務及會員服務工作，實為長期招募會員的最佳方案。

■主動提供各種活動

凝聚會員與俱樂部的感情、互動，俱樂部應主動地規劃各種不同年齡層的活動，吸引會員及其家人參與，讓俱樂部的各種服務機制深入會員的日常生活，是維持長期營運的主要工作。

(二)任　務

俱樂部會員服務部門的工作任務有下列幾項重點：

1.會員平日聯繫、問候。
2.會員各種疑問解答。
3.會員意見與反應處理。
4.會員資料修正、編定。
5.各類型自辦活動通知。

(三)目　的

以主動、積極的聯絡工作，充分瞭解會員意見、反應，並介紹自辦各種活動，邀請會員參與，加強會員與俱樂部的互動。

(四)會員服務系統

此項服務在以主動、積極的拜訪及聯繫，充分瞭解會員意見與反應，並介紹俱樂部所辦各種活動，邀請會員參加（**圖7-4**），此項服務工作計有下列數項：

1.疑問解答。

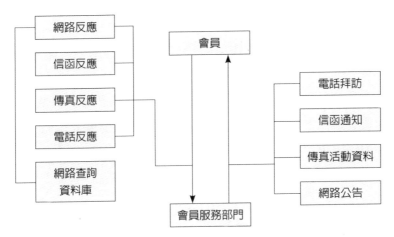

圖7-4　會員與服務部門常見的聯繫方式

2.會員意見與反應處理。

3.會員拜訪、問候。

4.會員資料修改。

5.節慶、生日祝賀。

6.活動通知。

二、會員卡使用須知

　　會員在使用俱樂部各項設施或要求俱樂部提供各種服務時,俱樂部將要求會員提出會員卡以作識別、登錄或結算消費等用途,因此,俱樂部業者會制定會員卡之使用規定。常見的會員卡使用須知如下所述:

　　1.會員卡之使用區分為:

　　(1)個人會員:限持有人本人使用。

(2)團體會員：公司團體。

2.持有俱樂部會員卡，可前往俱樂部及所屬設施消費。

3.會員於俱樂部消費結帳時，請出示會員卡。

4.會員於俱樂部內消費結帳時，除消費折扣券外並無法使用會員卡簽帳，但可使用金融單位核發之各類信用卡（VISA、AE、JCB、MASTER）簽帳。

5.會員於俱樂部內消費簽帳後，應於離開俱樂部時結清。

6.會員卡如有遺失，原持有者應於七日內向俱樂部提出申請補發，並支付補發作業費用。

三、休閒活動服務系統

此項服務之目的在積極地、主動地引導會員的休閒生活。

在服務策略中所述「以活動刺激消費、創造利潤」即為本項休閒活動服務。俱樂部最大資產是「會員」，這也代表、意味著一個半封閉性的消費市場。

會員的休閒生活規劃為：

(一)室內型活動

1.以生活講座、新生研習、才藝訓練及健康教室為主。

2.依會員及其親屬志趣，協助成立各種社團、班隊，如插花社、韻律舞社、棋奕社等，並輔導其活動規劃。

(二)室外型活動

1.以運動型活動為主，成立各種社團、班隊。

2.假日則舉辦各種競賽及親子性活動等。

(三)假日活動

1.舉辦如嘉年華式活動,並配合節日規劃,如母親節美食日、
父親節長青盃網球賽等。
2.類似冬、夏令營之寒、暑假小朋友生態研習營等。

(四)旅遊活動

1.國內旅行:
(1)假日以親子性、知識性活動為主。
(2)平日則以敬老團或主題式旅遊為主,例如溪頭茶之旅、蘭
嶼飛魚祭等。
2.國外旅行:
(1)與綜合級旅行社合作,提供特惠價格,供會員自由選擇參
加。
(2)依會員旅行市調資料,主動規劃路線,供會員報名參加。

四、社團聯誼活動規劃

俱樂部為維繫與會員及其親屬之關係、開拓隨機消費機會等,
經常規劃並提供各式社團、班隊等聯誼活動。

(一)目 的

拓展會員及其家人生活空間、人際關係。

(二)組織架構

社團聯誼活動組織架構見**圖7-5**。

(三)活動種類

1.體育類活動：羽球、網球、瑜珈、保齡球、游泳、高爾夫球。

2.知性類活動：禪坐、命相、團契、慈暉、長青、中醫、易學、婦友、中華文化研究、茶藝、鵲橋。

3.專業類活動：企業經理人、投資理財、行銷、貿易、金融。

4.藝術類活動：橋棋藝、古玩、書畫、插花、蘭友、民俗技藝、攝影、話劇、影片音樂欣賞。

5.其他類活動：童軍、釣魚、登山、健行、野營、歌唱、潛水、水上活動、社交舞。

圖7-5　社團聯誼活動組織架構圖

8

行銷管理

俱樂部因採封閉性型態經營，會員的招募對於投資回收及營運有著極大的關聯性。會員的推廣、招募甚至關係到俱樂部的生存。

俱樂部的行銷產品包括會員權益與可提供服務二大項目。由於俱樂部的型態、種類與所在位置的不同，對於市場區隔、會員需求動機、市場需求數量、市場潛力等也有所差異。

俱樂部在經營初期，以行銷掛帥，而在以消費者為市場導向的今日，俱樂部欲求更高的勝算，則須確實掌握市場、靈活運用策略。

行銷的組合包含了產品、定價、通路、推廣等戰術性的決策，但是戰略遠比戰術重要，錯誤的戰略無法用優良的戰術來彌補。在行銷決策上，目標市場選擇錯誤，即使有再好的戰術，也扭轉不回大局。因此，在俱樂部產業最重要的是要瞭解本身定位下的目標市場，即消費者需求與整體環境的關係，如何有效地運用市場環境，將產品與服務成功地導入目標市場，並運用推廣活動，使俱樂部的商品獲得消費者的認同。

🏌 第一節　行銷規劃

俱樂部由於主題、型態、地點等不同，對於市場的區隔、市場需求、市場潛力等亦互異。在行銷掛帥的時代，俱樂部首重行銷經營策略。俱樂部欲求更高的業績，則須確實掌握市場、靈活運用策略。

一、行銷規劃之七項工作

(一)現況分析：產品與服務組合分析

1. 會所本身的優點、缺點，探討的項目包括整體定位、主題訴求、地點位置、停車方便性、建築結構、室內設計、餐飲種類及價格、一般客房及高級套房、會議、宴會廳、公共區域、各種價格、整體產品、服務品質、休閒設施、娛樂設施、健康設施……等。
2. 會員制方案內容及訴求。

(二)行銷的方法

1. 廣告、公關、內部行銷、外部行銷、聯合行銷、個人銷售、促銷。
2. 市場分析：客人的分布（一級市場、二級市場、三級市場），客人的身分、行為、需求、消費動機……等。
3. 同業競爭分析：同業之設施、客戶層，同業的優缺點、售價。

(三)目標、策略、定位

行銷目標與策略、定位策略與定位理念。

(四)市場區隔

住宿的對象、種類、餐飲料、其他收入。

(五)計畫實施

1.目標市場種類、數量，建立每一目標的業務行動計畫，設定專人、日期（日成進度）推動。

2.詳列主力客戶名單，找出需求、提供更能滿足需求的方案。

3.建立「年度計畫」。

4.「人員配置基準計畫表」、「業務推廣預算明細表」、「業務收支預測表」、「業務推廣工作計畫表（含經費預算表）」。

5.建立「客房收入即市場組合報表」、「餐飲月收入報表」。

6.建立每月的廣告計畫。

7.建立每月的內部及外埠促銷計畫。

8.建立每月的公關計畫。

(六)預　算

建立完整各部門的年度及月份預定目標、預算。

(七)評　估

1.嚴密監控市場變化，適時調整行動計畫。

2.瞭解消費者滿意程度。

3.追蹤行銷計畫績效並予以評估。

4.拓展其他行銷相關計畫。

二、行銷計畫程序之策略

(一)行銷環境分析

1.外在分析（尋找成功的關鍵因素）：

(1)總體環境趨向：最近趨向、大小、變化。

(2)顧客分析：消費者特性、消費偏好、購買動機。

(3)競爭者分析。

2.內在分析（尋找自己的優點與弱點）：

(1)整體定位。

(2)經營策略。

(3)企業文化。

(4)產品特性與訴求重點。

(5)產品價格與附加價值。

(6)市場占有率。

(7)人力資源。

(8)資金運用。

(9)弱勢與缺點。

(二)市場之機會與威脅

(三)市場競爭策略

(四)行銷程序

1.目標市場。

2.產品定位。

3.行銷組合：產品、價格、通路、促銷。

4.行銷管理制度：行銷計畫與預算管理、行銷資訊制度、行銷
組織。

(五)市場區隔與目標市場

(六)產品定位

(七)產品策略

1.產品特性。

2.產品之生命週期。

3.產品名稱。

4.新產品之開發。

(八)價格策略

(九)通路策略

(十)促銷策略

(十一)廣告策略

三、行銷計畫之步驟

(一)機會與威脅分析

(二)長處與弱點分析

(三)SWOT綜合分析

(四)執行摘要

1.目前狀況。

2.期望目標。

3.財務上的成果。

(五)計畫的假設及前提

(六)市場目標及目的

1.市場範圍。

2.消費者需求。

3.可運用資源。

4.機會及威脅。

5.限制因素。

6.可能的行銷目標。

7.優先順序的方法。

8.選擇及行銷目標。

(七)全年度銷售目標

(八)行銷策略：以活動代替行銷、以服務刺激消費

(九)行銷組合策略：產品、價格、促銷、通路

(十)行銷（活動）方案

(十一)行銷（活動）方案計畫及日程進度

(十二)年度行銷預算

 1.銷售目標。
 2.人力計畫。
 3.銷售費用計畫。

四、行動計畫

(一)產品別計畫

 1.目標市場。
 2.產品規格。
 3.預算。
 4.進度控制。
 5.產品設計。

6.市場測試。

7.廣告策略與進度。

8.銷售通路。

9.計畫完成。

10.執行日期。

(二)廣告計畫

1.媒體運用。

2.廣告方向與表現。

3.預算編列。

4.準備與執行日程表。

5.媒體計畫。

(三)銷售方案

1.消費者利益。

2.定價與種類。

(四)行銷方案

1.人力、組織、進度。

2.推銷方案：直接銷售（indoor & outdoor）、複式代銷、異業
結盟聯合行銷、合作交換。

3.獎金制度、辦法。

4.激勵計畫。

5.樣品與示範。

6.行銷管理、評量。

五、行銷監督

(一)監督行銷單位

1.與行銷單位商討所訂之各種行銷通路。

2.行銷推廣團體。

3.銷售計畫擬定。

4.媒體廣告、形象包裝、造勢活動規劃、行銷活動、促銷活動等計畫。

5.異業結盟或合作結盟單位接洽。

6.文宣設計、入會辦法章程印製。

7.行銷資料及工具（sales kit）彙編與製作。

8.員工培訓計畫。

9.督導行銷單位按計畫執行所訂之各種通路計畫、銷售計畫、媒體計畫、促銷活動、造勢活動、文宣設計、員工培訓計畫。

10.監督執行過程。

11.監督執行效果。

12.監督消費者反應。

13.追蹤行銷計畫績效、予以評估，並要求適時調整行銷計畫。

(二)監督市場推廣

1.業務推廣方法，如複式經銷代理制、直屬業務單位。

2.市場區隔劃分。

(三)考核及督導行銷單位

　　1.確實按公司所訂政策及規定施行。

　　2.避免不當或誇大行銷，引起各種後遺事件。

(四)監　　督

　　1.會員接待及諮詢說明。

　　2.會務接待及經銷代理商管理與服務。

　　3.會員行政作業管理辦法。

　　4.會員服務中心服務接待。

　　5.行銷差異分析研判：銷售預測與績效差異分析。

　　俱樂部提供的一切服務，必須得到消費者的認同，因此在分析市場範圍時應考量下列因素，以下就新加坡某健康俱樂部為例分別探討。

一、消費者環境分析因素

　　這其中又分為：

　　1.社會因素：包括性別、年齡、地址、職業、教育程度、種族、宗教信仰、婚姻狀況、家庭人數。

　　2.經濟因素：所得、現有資產、家庭消費、支出型態。

　　3.行為因素：購買動機、使用情形、消費認知程度與動機。

　　4.態度因素：對品牌、產品或其他事務的意見或觀感。

二、企業外部環境分析因素

可以下列七點分析之：

1. 經濟環境：國內外經濟動向、地理因素或區域經濟、所得水準與人口狀況、市場近十年演進、行業發展趨勢、景氣變動、經濟能力。

2. 企業管理條件：企業的整體發展策略、企業文化、管理品質、財務能力等。

3. 政府環境：政府對企業活動的管理態度、政府的干預措施、勞工關係、工商業調查報告、統計年報。

4. 法律環境：司法與管轄權、競爭的限制、產品品質管制、價格管制、代理銷售制度、專利與商標及版權、相關法令、保證及售後服務。

5. 文化環境：物質追求趨勢、社會制度、宗教信仰、價值觀與生活素質。

6. 科技環境：新科技衝擊、科技差距狀況，例如網路的興起，也逐步加深對消費者生活型態的影響。

7. 商業習慣：工商業結構、管理態度與行為、競爭型態、交易習慣。

三、企業內部環境分析因素

1. 銷售方面：按商品、商品線路、顧客類型、成本、地區、行銷人員、競爭者來分析銷售狀況。

2.市場占有率：銷售預測、潛存市場開發。

3.行銷人員：流動率、僱用率、升遷狀況、獎勵制度、管理方案。

4.財務狀況：財務預算、支出；推廣費用分配、營業額。

5.獲利方面：營運績效、成長率、獲利能力等。

6.相關資料：產品壽命循環資料分析、顧客名單、新客戶的變化狀況。

四、相關行業環境分析因素

針對相關市場，同業應瞭解下列三項狀況：

1.行業結構與經濟狀況：獨占、寡占、完全競爭；法律上的地位；同業間對外需求與價格的控制能力。

2.行業的成熟性：行業壽命週期階段，加入此行業的難易程度、連鎖的可能性。

3.行業的穩定性：對景氣變動的敏感程度、對金融業的敏感度、供需狀況、對消費者型態轉變的反應能力、對科技變遷的適應能力。

五、健康俱樂部在新加坡市場的分析

有下列數點現象：

1.新加坡人在追求事業成功之餘，已逐漸注意健康生活。

2.健康產業需求量大，目前市場尚未飽和。

3.擁有健康俱樂部會員卡將是未來的趨勢。

4.健康俱樂部強調結合休閒、美容、理療、運動、復健、教育等功能，滿足不同區隔的消費者市場。

六、健康俱樂部之品牌在新加坡消費市場狀況

應瞭解下列基本資訊：

1.消費者心目中理想之健康俱樂部品牌為何？

2.消費者實際最常使用的健康俱樂部為何？

3.不同市場區隔下，品牌占有率為何？

七、健康俱樂部應有的經營理念

1.重視顧客需求，不斷努力創新，提供最佳產品。

2.秉持誠信原則，提供滿意服務，贏得會員支持。

3.迎合市場趨勢，擴大經營層面，創造企業利潤。

4.積極培養人才，重視員工福利，創造和諧環境。

5.落實管理制度，強化公司體質，塑造良好形象。

6.發揮團隊精神，提高工作效率，迎接新的挑戰。

八、行銷目標

由最高主持人依據年度經營業績、逐年成長率、競爭者動向、市場預測等，配合施政方針與經營政策，設定年度總目標、各單位目標，再依企業總目標分別擬訂應達成之目標。

以下爲目標設定之參考：

1.銷售數量：在一年內達到八百名會員。

2.市場占有率：在一年內達到市場10%的占有率，並成長爲第
一品牌。

3.市場地位：打開產品知名度，成爲新加坡最知名的健康俱樂
部。

九、目標對象

由於新加坡貧富差距不大，且國民生活水平高，中上階層之上
班族人口較多，故消費最爲明顯，爲主要消費市場。並且隨著高齡
化社會的來臨，銀髮族市場對理療及復健需求漸增，故爲次要目標
市場（**表8-1**）。

表8-1　健康俱樂部機能需求強度分析

性別	年齡	美容	理療	復健	運動	教育
男性	20～30	△	△	△	◎	◎
	31～40	√	√	√	◎	◎
	41～50	√	√	◎	◎	√
	51以上	△	◎	◎	√	△
女性	20～30	◎	△	◎	◎	◎
	31～40	◎	√	◎	◎	◎
	41～50	◎	√	◎	√	√
	51以上	√	◎	◎	√	△

◎：需求強度高。

√：需求強度中。

△：需求強度低。

十、市場區隔

應該先充分地瞭解目標客層的生活型態。其相關的重點如**表 8-2**。

十一、商品定位

俱樂部的商品概念，廣泛地解釋，包括了產品本身、品牌包裝、服務品質、各項硬體設備設施等。所謂商品定位係指俱樂部的核心價值，商品是否能爲消費者接受、易於認識且感受到差異之處，並表現俱樂部的特色，可以建立商品的獨特價值，因此應分下列五點研究與分析。

(一)商品定位的層面及策略

1.層面：
 (1)生活：商品特徵對消費者生活具有何意義？
 (2)市場：與同種商品比較，具有何種有利價值？

表8-2　目標客層生活型態分析

項目	美容	理療	運動	教育
年齡	25～40	40～60	20～40	20～40
性別	女	男、女	男、女	男、女
收入	5,000	6,000	5,000	5,000
生活型態	上班族、家庭主婦	高級主管	未婚上班族、公務人員	未婚上班族
消費習性	追求品味重視品牌	重視品質、格調	喜歡嘗試新產品	求知欲高

(3)社會：商品在社會上能達到何種意義？

2.策略：

(1)針對同業尚未占有的市場而定位。

(2)針對某種具競爭性的產品而定位。

(3)隨環境變化而重新定位。

(二)新加坡健康俱樂部的市場定位

新加坡健康俱樂部的市場定位見**圖8-1**。

(三)誰是我們的目標客戶（whom）

1.健康狀況未達理想，有意鍛鍊身體者。

2.追求外形健美的人或欲改變外形者。

3.工作壓力大，為紓解壓力、想放鬆休息、流汗、做身體調適的人。

4.具有良好運動習慣，其運動健身觀念佳且意識強者。

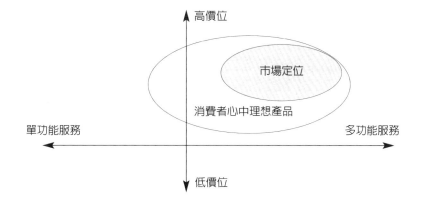

圖8-1　新加坡健康俱樂部的市場定位圖

5.須接受物理治療者。

6.想充實新知識者。

7.無聊欲打發時間的人。

(四)我們在行銷什麼（what are we selling）

1.安全：

　(1)最新安全設施。

　(2)完整安全管理系統。

　(3)隱秘性。

2.舒適：

　(1)有精緻的服務及設施。

　(2)寬敞的活動空間。

　(3)設計美觀、大方。

　(4)氣氛典雅。

3.經濟：

　(1)價格合理。

　(2)附加價值高。

4.專業：提供具專業知識的營養師、美容師、理療師、運動教練、舞蹈師和醫師。

5.品質：

　(1)服務標準化。

　(2)品質控制。

　(3)服務熱忱。

(五)為什麼值得參加（why buy it）

　　1.國際性：為新加坡第一品牌之國際休閒健康俱樂部。

　　2.個性化：

　　　(1)一對一的服務。

　　　(2)套裝商品組合。

　　3.有效性：

　　　(1)產品或服務壽命長。

　　　(2)在期望時間內達成顧客需求。

　　4.多功能：

　　　(1)服務多樣化。

　　　(2)產品專業化。

　　5.自我實現：

　　　(1)社會地位表徵。

　　　(2)健康生活化。

十二、行銷組合分析

　　行銷組合的變數為4P──產品、通路、價格與推銷。商品既經定位後，與行銷組合各變數的政策應予以檢討評估，從而尋求與確立一個更合適且更有效益的定位面。

(一)產品分析

　　1.在健康休閒領域中，產品的定義包含「產品」和「服務」。

　　2.以軟體服務為主，硬體設備為輔。

3.須做好日常維護措施，確保適用安全。

4.依據設施發展不同服務項目，吸引使用者。

5.產品或服務品質是影響整個行銷過程的關鍵。

6.應注意產品形象的包裝。

7.追求產品的附加價值。

8.標榜不同個性的商品。

(二)代理銷售單位

1.銷售地點之交通便利性。

2.目標市場涵蓋區域大小。

3.考慮代銷單位、行銷能力、經驗、口碑、本身資源、財力條件、廣告計畫、行銷方案。

4.直接銷售與間接銷售通路之結合。

(三)價　格

1.除會費外須考慮保證金、月會費等支出費用。

2.產品價格可依成本、需求及競爭者三個因素決定。

3.標價、折扣、折讓、付款方式等應在制定價格時，充分考量。

(四)推　銷

1.推銷本身具有說服功能，讓消費者以時間、金錢和身體參與來換取俱樂部所提供的設施使用權和服務項目。

2.促銷組合包括廣告、宣傳、公共關係、個人推銷和促銷活動。

十三、產品生命週期的行銷策略

產品會因生命週期而成長或下降，在規劃不同生命週期的行銷策略時，應考量目標、產品包裝、廣告目的及通路等四項參數。產品生命週期的行銷策略見**表8-3**。

十四、定價策略

定價策略是商品發展的重要行銷工具，其目的在建構有效的市場操控力，同時壓制競爭同業的影響力，由於經營環境愈趨動態化，業者在定價行為中愈不易執行，下述三種方法可供參考：

(一)成本導向法

1. 成本加成法：將會員證的單位成本加上期望利潤為產品售價。
2. 目標報酬率定價法：利用損益平衡分析加上目標利潤（會員銷售多少數量才平衡，超過此數量即有利潤產生）。

表8-3　產品生命週期的行銷策略

項目	導入期	成長期	成熟期	衰退期
目標	擴張市場，建立市場地位	穩定市場占有率	深入新市場，從事市場區隔化	準備新產品再生
產品包裝	高品質	產品擴張及差異化	改良產品	產品再創新
廣告	建立知名度及瞭解	促進瞭解	告知產品的新特性及用途	準備教育消費者認識新產品
通路	建立銷售網	鞏固顧客關係	再行強化鋪貨	對萎縮的通路

(二)需求導向法

1. 認知定價法：利用產品本身特性，建立消費者心中認知價格。
2. 差異價格定價法：將同一產品或服務，隨不同的時間、地點、所得或購買力收取差異價格。

(三)競爭導向法

1. 仿效價格定價法：參考競爭者的價格，以相同、稍高或稍低的價格作為定價方式。
2. 追隨領導定價法：以競爭者之價格作為本身產品價格的定價方式。

十五、配銷通路

(一)行銷通路的五個決策

1. 通路長度（直接或間接）（**圖8-2**）。
2. 通路深度：
 (1)密集性通路。
 (2)選擇性通路。

圖8-2　通路長度

(3)獨家性通路。

3.通路廣度（單元化或多元化）。

4.製造商提供的協助。

5.甄選特定的加盟連鎖店。

(二)影響分配通路之因素

1.產品因素：如產品形式、服務需求型態。

2.市場因素：例如潛在消費人數、市場地理性、顧客購買習慣。

(三)公司本身因素

1.信譽與財力規模。

2.市場營運管理能力與經驗。

3.所提供之服務品質等級。

4.整體行銷政策。

(四)競爭因素

1.市場競爭激烈程度。

2.競爭商品的分配通路方法。

3.有否專賣獨賣權。

(五)環境限制

1.政府法令規章之限制。

2.經濟景氣或蕭條之影響。

(六)甄選特定加盟連鎖店

　　1.適當標準之訂定。

　　2.遴選原則之彈性。

　　3.加盟店選擇之彈性。

　　4.銷售通路的管理與輔導。

十六、行銷訓練項目

　　1.公司介紹：延革、發展遠景、組織架構、環境分析。

　　2.產品介紹：基本精神、會員權益。

　　3.相關行業介紹：差異分析。

　　4.據點介紹：各點軟硬體設施、各點周圍自然資源、交通系統。

　　5.行銷策略及通路：行銷策略、行銷通路、目標客戶分析。

　　6.售後服務系統介紹：售後服務系統運作流程、服務項目。

　　7.行銷訓練：專業化銷售、有組織的推廣、建立信心、發掘客戶需求、刺激購買、克服異議、協助客戶的購買決定。

　　8.答客問訓練：彙整消費者可能提出的問題，整理有效而適當的回答詞句。

　　9.公司規章：上班規定、福利、升遷、獎懲、休假及一般表單填寫。

　　10.業務作業準則：各種報表、收受款繳交、獎金制度。

十七、行銷方案

依消費者的反應而規劃各種行銷的方案，茲舉一例，見**表8-4**。

 第二節　廣告計畫

廣告是經由廣播、電視、報章雜誌、看板、郵寄傳單等大眾媒體傳遞的非人際溝通。廣告是有價的大眾傳播工具，其功能為促銷商品、提升企業形象，進而刺激消費者的消費需求，且可平衡競爭者的比較性廣告，進而可鼓舞行銷士氣，使行銷作業更見績效。

一、廣告目標

即先瞭解各階段整個市場的操作行為與目的，而制定各階段的廣告目標。

1.導入期：在俱樂部初露曙光，見面於消費大眾市場階段，應完成以下廣告目標：
　(1)開拓市場。
　(2)打開知名度。
　(3)塑造企業形象。
　(4)建立市場地位。
　(5)讓消費者瞭解商品內容。

表8-4　針對會員制「消費者」（end user）的行銷方案

工作領域	作戰課題	促銷的目的	顧客主動參加型												
			抽獎測驗	抽獎問卷	抽獎競賽	函索資料	招募會員	蒐集意見表	免費樣品	消費者購買比賽	酬謝光臨的贈品	隨貨附贈	贈品促銷	贈品積分辦法	發表會
新商品	導入前之市場開拓	發表前消費者的參加													
	導入	對新產品認知													
		試用													
		試用產品好感													
		購買													
		使用方法之引導													
		使成為討論的話題													
現有商品	滲透擴大	來店接受促銷													
		重複購買													
		品牌地位的確立													
	需要擴大用途開發	增加使用方法													
		用途開發													
企業	建立以信賴為基礎的企業形象	原企業中加入生活文化													
		文化活動的舉辦													

(續) 表8-4 針對會員制「消費者」（end user）的行銷方案

工作領域	作戰課題	促銷的目的	顧客主動參加型					據點促銷型						舉辦銷售活動	
			提供構想	說明函索	命名比賽	先享受後付款	限期特價優待	抽獎	試吃	打折優待	試住	免費飲料	來店即送	展覽會	新產品發表會
新商品	導入前之市場開拓	發表前消費者的參加													
	導入	對新產品認知													
		試用													
		試用產品好感													
		購買													
		使用方法之引導													
		使成為討論的話題													
		來店接受促銷													
現有商品	滲透擴大	重複購買													
		品牌地位的確立													
	需要擴大用途開發	增加使用方法													
		用途開發													
企業	建立以信賴為基礎的企業形象	原企業中加入生活文化													
		文化活動的舉辦													

（續） 表8-4 針對會員制「消費者」（end user）的行銷方案

工作領域	作戰課題	促銷的目的	舉辦銷售活動							教育活動					
			DM活動	消費者教育活動	實地表演	家庭聚會	愛用者大會	展示會	產品陳列室	銷售員的誠懇說明	實際表演、操作	利用簡介或說明書	演講	座談會等方法	展示會
新商品	導入前之市場開拓	發表前消費者的參加													
	導入	對新產品認知													
		試用													
		試用產品好感													
		購買													
		使用方法之引導													
		使成為討論的話題													
現有商品	滲透擴大	來店接受促銷													
		重複購買													
		品牌地位的確立													
	需要擴大用途開發	增加使用方法													
		用途開發													
企業	建立以信賴為基礎的企業形象	原企業中加入生活文化													
		文化活動的舉辦													

(續) 表8-4 針對會員制「消費者」(end user) 的行銷方案

工作領域	作戰課題	促銷的目的	教育活動			新聞活動						服務工作		
			樣品展覽會	幻燈片	贈送刊物	競賽	開放參觀	文化活動	運動活動	回饋社會活動	新聞焦點活動	舉辦各種活動	保持與會員的聯絡	注意會員的各種紀念日
新商品	導入前之市場開拓	發表前消費者的參加												
		對新產品認知												
	導入	試用												
		試用產品好感												
		購買												
		使用方法之引導												
		使成為討論的話題												
現有商品	滲透擴大	來店接受促銷												
		重複購買												
		品牌地位的確立												
	需要擴大用途開發	增加使用方法												
		用途開發												
企業	建立以信賴為基礎的企業形象	原企業中加入生活文化												
		文化活動的舉辦												

※休閒性商品尤須注意行銷的時間（例如休閒日）及地點（例如旅遊點）。
※休閒性商品須注意消費者購買過程中，決定者與出錢者的不同心態及反應。

2.成長期：

　(1)滲透市場。

　(2)吸引大眾偏好。

　(3)穩定市場。

　(4)達成銷售目標。

　(5)主導市場動向。

3.成熟期：

　(1)鞏固品牌。

　(2)市場區隔。

　(3)深入市場。

　(4)增加營業收入。

而俱樂部之重點廣告目標如下：

1.打開知名度：使消費者密集接觸俱樂部訊息。

2.增加理解度：使消費者對俱樂部深入瞭解。

3.提高興趣度：使消費者對俱樂部產生高度興趣。

4.產生信賴度：使消費者對俱樂部評價及企業形象都非常好。

二、廣告表現

即配合廣告的主題訴求，將產品的特色、用途、效益等寓蘊其中，予訴求以信息化。

常見的廣告表現內容計有以下種類：

1.產品說明。

2.客戶利益。

3.企業形象。

4.社會責任。

5.企業道德。

6.經營能力。

7.售後服務。

8.硬體及據點介紹。

9.發展及遠景。

10.俱樂部特色。

11.國人健康保養趨向。

12.與相關產業比較。

13.國人健康休閒習性。

三、廣告對象定質分析

即產品的目標顧客群之特徵輪廓。

(一)美　容

珍妮（Jenny），女，三十歲。大學傳播科系畢業，在廣告公司擔任經理一職，對社會脈動變化極具敏銳觀察力，情報資訊之需求高，常看電視、報紙、雜誌，熟知資訊市場，對新鮮事物很感興趣，且非常重視形象，因此對於健康美容品需求極大。

(二)理　療

邱吉爾（Churchll），男，三十五歲，未婚。日本留學返國後擔任其家族企業副總一職，負責商務拓展、談判、經營之責。在其

成長環境薰陶下，處事態度為只要需要的東西品質好，就不會捨不得花錢，品質忠誠度相當強，由於工作忙碌，健康狀況下降，對健康生活需求日益增加。

(三)按　摩

約翰（John），男，四十五歲，已婚。在國際貿易公司擔任總經理一職，平常戶外休閒活動以高爾夫、網球等運動為主，常腰痠背痛，因此喜好按摩來紓解身心。

(四)運　動

保羅（Pual），男，三十歲，未婚。目前從事航空公司訂位工作，較喜好靜態休閒活動，重視生活品味，但平日缺乏運動，所以想加入服務品質較好之健康休閒俱樂部。

四、文宣造勢

1.企業形象：
 (1)正統、實在的事業。
 (2)健康、快樂的事業。
2.產品形象：
 (1)高品質的服務。
 (2)完善的管理系統。

五、廣告種類計畫

1.性質：商品、企業、公益、公共關係廣告。

2.傳播媒體：

(1)大眾傳播廣告：報紙、雜誌、電台、電視、網際網路。

(2)銷售促進廣告：廣告函件（DM）、店面廣告（POP）、電影廣告、戶外廣告（霓虹燈、招牌、海報、夾報、促銷媒體廣告、展示會、目標、電話簿）。

3.訴求對象：消費性廣告、同業廣告。

4.廣告區域：全國性、地域性。

5.訴求方式：情感性廣告、情報性廣告。

6.訴求需要：基本的需求、選擇的需求。

7.產品生命週期：導入期、成長期、成熟期、衰退期。

8.廣告之媒體：大眾傳播媒體廣告、輔助媒體廣告。

9.消費者行動先後：直接行動廣告、間接行動廣告。

六、廣告戰術

依商品生命週期制定廣告之戰術（**表8-5**）。

表8-5　依商品生命週期判定廣告戰術

商品生命週期	廣告戰術	廣告費用
導入期	告知廣告	高投資
成長期	差異化廣告（產品利益）	中投資
成熟期	多樣化廣告（產品印象）	中投資
衰退期	形象廣告	低投資

七、廣告預算

依據銷售比例，有效配置廣告行銷資源，其重點有三：

(一)步　驟

1.蒐集廣告預算研究調查資料。

2.決定企業目標及銷售目標。

3.決定行銷戰略。

4.決定行銷計畫中之廣告功能。

5.廣告計畫及廣告戰略之明細化。

6.廣告計畫費用之決定。

(二)方　法

1.銷售額比率法。

2.目標達成法。

3.競爭公司對抗法。

4.利潤百分比設定法。

5.投資利潤法。

6.支出可能額設定法。

7.任意增減設定法。

8.單位累積法與總額分配法。

(三)廣告資源分配

1.主要媒體與輔助媒體。

2.會員證種類。

3.每月或每季。

4.個別地區。

5.消費廣告及同業廣告。

6.大眾媒體費用、製作費、預備金、服務費。

7.廣告費及銷售推廣費。

八、與廣告商擬訂之廣告計畫案流程

與廣告商擬訂之廣告計畫案流程見**圖8-3**。

九、廣告表現法

可分為下列數種表現方式，以加強消費者對俱樂部的認知。

1.幽默：適當的幽默可表現產品印象。

2.生活片段：這類廣告最常被運用，使人聯想生活實景。

3.證言：訪問消費者（會員）方式得知使用產品現況。

4.示範：以示範來表示產品超俗的優點，強化說服力量。

5.疑難解答：給觀眾一些常碰到的疑難，來說服如何解決。

6.有個性的角色或人物：採用某種有個性的角色或人物，可助長產品銷售期。

7.理由式：給予消費者購買產品的理由。

8.新聞：以新聞方式表現，可增加信賴程度。

9.感情：以充滿懷念思緒及令人遐思的方式做一感性訴求。

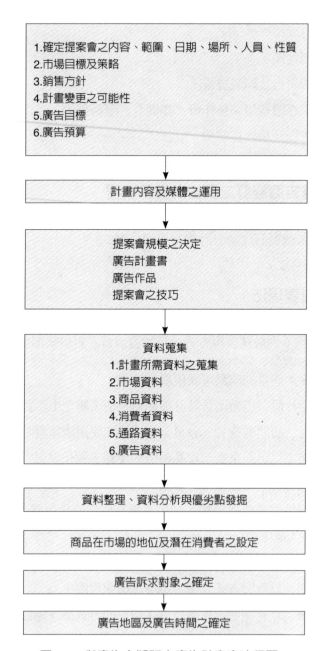

1.確定提案會之內容、範圍、日期、場所、人員、性質
2.市場目標及策略
3.銷售方針
4.計畫變更之可能性
5.廣告目標
6.廣告預算

計畫內容及媒體之運用

提案會規模之決定
廣告計畫書
廣告作品
提案會之技巧

資料蒐集
1.計畫所需資料之蒐集
2.市場資料
3.商品資料
4.消費者資料
5.通路資料
6.廣告資料

資料整理、資料分析與優劣點發掘

商品在市場的地位及潛在消費者之設定

廣告訴求對象之確定

廣告地區及廣告時間之確定

圖8-3　與廣告商擬訂之廣告計畫案流程圖

第三節　媒體選擇

　　影響業界選擇廣告媒體的因素很多,例如商品、目標市場、銷售通路、廣告預算、同業的廣告策略等。但選擇廣告媒體最重要的考量因素,就是俱樂部的廣告目標。

一、選擇廣告媒體之因素

(一)市場因素

　　1.考慮消費者的屬性。

　　2.考慮商品的特性。

　　3.考慮商品的銷售範圍。

(二)媒體因素

　　1.考慮媒體量的價值。

　　2.考慮媒體的經濟價值。

　　3.考慮媒體的速度與變化彈性。

(三)企業因素

　　1.考慮商品本身所具備的特性。

　　2.考慮廣告之銷售系統的特性。

　　3.考慮廣告主的銷售促進戰略。

　　4.考慮競爭者的動態。

二、廣告媒體決策之步驟

1.要先確認目標。

2.把握媒體特性。

3.決定每一媒體的費用預算。

4.媒體類別的選擇要考慮目標消費者的媒體習慣、媒體廣告的有效度、媒體的相對成本。

5.媒體名稱的選擇。

6.廣告單體的選擇。

7.設定媒體計畫。

三、媒體訊息重要特性

1.到達率（reach）：指廣告所能傳達的讀者群規模或不同人群數目。

2.頻率（frequency）：廣告活動中每位讀者所看到同一廣告次數。

3.衝擊力（impact）：指訊息傳達給讀者時之印象強度。

4.連續力（continuity）：廣告活動中同一風格連續的表現，藉以增加知名度。

$\$$（媒體預算）＝R（到達率）×F（頻率）

四、報紙及雜誌之比較

報紙及雜誌之比較見**表8-6**。

表8-6 報紙及雜誌之比較

	報紙	雜誌
優點	・涵蓋面廣 ・讀者對報紙廣告之反應極快 ・篇幅伸縮性大，廣告說服力強 ・機動彈性與及時送達 ・對市場宣傳有彈性 ・報紙平均費率較低 ・提供廠商其他服務	・印刷品質好 ・對讀者選擇性高 ・廣告訊息生命較長 ・每本讀者數高 ・雜誌本身威信與權威可延及廣告產品 ・編輯內容加強了產品廣告效果 ・便利預算小的廣告主之媒體運用 ・廣告刊出之版式眾多 ・雜誌廣告過多不會遭讀者抱怨
缺點	・對讀者缺少選擇性，造成廣告投資浪費 ・廣告訊息生命短促 ・嚴重的廣告競爭，減少注意廣告機會 ・刊出位置常不理想 ・彩色印刷不佳	・缺少適應彈性（日期及版位） ・廣告訊息 ・滲透度低 ・廣告費用價格高昂

五、直接郵遞信函

直接郵遞信函（direct mail, DM）為美國第二大的廣告媒體，而DM成為現代行銷新寵主要在於社會結構的改變，以及DM在企劃製作概念已有相當大的突破。

1.特性：
(1)目標群的準確選定。
(2)可與顧客建立一對一的互動關係。
(3)DM的回收可以有效地評估。
2.優點：
(1)名單具選擇性。
(2)形式無限制。

(3)訊息個人化。

(4)無直接競爭。

(5)容易控制。

(6)與受信人融合的機會。

3.基本設計型態：

(1)明信片。

(2)推銷信函。

(3)小型單張印刷品。

(4)夾報型。

(5)說明書型。

(6)小冊子型。

(7)專業報導型。

(8)卡片型。

(一)DM製作標準

1.信封：

(1)包裝使收信人願意看信。

(2)直接把免費贈品或優惠辦法印在信封。

2.內文：

(1)強調產品重點及好處，並激勵採取行動。

(2)以親切個人化的方式呈現。

3.小冊：

(1)將產品以豐富色彩表現來吸引注意。

(2)刊出各圖樣表，創造衝擊感，產生購買欲。

4.回覆辦法：

(1)方便回覆訂購單或劃撥單。

(2)附加貼紙或刮刮看等引起購買興趣。

5.回郵信封：應連地址及收信者都印妥。

(二)DM名單蒐集途徑

1.從銷售過程獲得：如分期付款名冊、訂購單、預約單及送貨單。

2.利用銷售服務機會建立：如會員攜伴赴俱樂部時，請來賓留下通訊資料。

3.由顧客填寫顧客卡：可用禮品贈送方式，提高填寫意願。

4.由店員及職員利用和顧客接觸機會建立。

5.利用廣告活動：如各種猜獎機會或兌換印花函索資料建立名冊。

6.由顧各推薦建立。

7.與信用卡合作建立。

(三)DM發送契機

1.維護固定顧客時：利用寄送賀年卡、生日卡、慰問卡或利用電話號碼更改、分公司成立、改裝時一併寄發。

2.介紹各種特別活動以吸引顧客上門：利用展示會、發表會、週年慶，邀請對方參加。

3.利用節慶創造購買動機：例如出生、滿月、入學、畢業、就職、結婚、生子、作壽等節慶紀念日過程引發。

4.增加購買滿足感：以售後服務的DM方式發出，再創購買契機。

5.提供各種情報時：以新產品介紹、經濟動向、新聞性的話
　題、休閒活動的介紹。

(四)DM成功的計算公式

$$回收率＝\frac{訂購數或應徵數}{發出總數}×100$$

$$每一訂單（或應徵數）的成本＝\frac{郵寄費}{訂購（或應徵）件數}$$

六、網際網路網站

在網際網路上設立自己之網站，其特點為：

(一)獲　　益

　　1.提高知名度。

　　2.建立良好形象。

　　3.即時性訊息傳遞。

　　4.引發即時採購與及時行銷（real-time marketing）。

　　5.建立互動機制與交流對話。

　　6.鞏固顧客的信心與服務。

(二)宣傳方式

　　1.發布消息：提供各種即時性活動公告。

　　2.專欄報導：各種新資訊。

　　3.會員專屬服務。

4.圖片、聲音。

5.社論性報導。

(三)宣傳機會

善加利用網路的各種特性，可多加宣傳、提高知名度與會員互
動：

1.新產品、新技術。

2.新投資、新合作。

3.新促銷方式。

4.新通路。

5.新人事。

6.新制度。

7.新的經營理念。

8.新服務。

(四)對　象

1.員工。

2.顧客。

3.股東。

4.供應廠商。

5.政府機關。

6.地方社團。

7.金融團體。

8.新聞界。

9.其他。

 第四節　促銷活動

一、開幕前的行銷規劃

(一)開幕前二個月

1. 應準備更詳細的市場行銷步驟與計畫。

2. 編製員工職責記述書。

3. 重新劃定會員銷售配額。

4. 銷售行銷計畫（除原有的工作小組人員外，提供新進業務員作爲行動的指針）。

5. 重新調整市場區隔。

6. 由於工程進度，更接近開幕日期，廣告應更明確地指出開幕日期及進一步的說明。

7. 對各行業加緊推廣工作。

8. 贈送紀念品及簡介資料給各公司行號主管及秘書。

9. 正式設定會員銷售配額。

10. 複審內部管理制度、查看各種報告，是否如期提出。

11. 再度查核俱樂部內各種標示牌。

(二)開幕前一個月至開幕

1. 集中全體力量於行銷活動。

2. 每一部門應有銷售行動訓練計畫。

3. 全部門出動，集中火力，作全面銷售攻擊戰。

4. 確定開幕時邀請參加酒會的名單。

5.重新明確目標市場（個別客及團體客）。

6.加強短期性市場的銷售行銷。

7.大力爭取企業團體、政府機關、體育團體等業務，並邀請他
們參觀解說。

8.編定郵寄名單。

9.遷入正式辦公處，訂定各部門公文來往流程，尤其應加強業
務部之聯繫工作。

10.公告價格、折價贈券及會員活動等節目。

11.考核及評估業務的成果。

(三)部分開幕

1.加緊對當地之業務拜訪活動。

2.增加人員以便引導參觀俱樂部設備。

3.使員工達到編制人數。

4.確定俱樂部會員人數。

(四)正式開幕

1.籌劃正式開幕工作。

2.加緊行銷全面攻擊活動。

3.計畫邀請參加宴會名單。

4.封面廣告、特別強調特色及顧客利益。

5.正式開幕後三個月內，實施開幕後行銷活動之總體考核。尤
應考核員工接待顧客的服務態度，以便改進及調整。

6.重新調整行銷計畫，以符合開幕後的實際需要。

7.建立館內招待顧客的時間表，並繼續加強業務推廣工作。

8.蒐集顧客對俱樂部的評語資料。

9.設定顧客檔案資料。

10.邀請貴賓、商社及同業等主要人員參加午宴。

11.訂定支付中間商佣金制度，確定如期支付以維信用。

(五)未來行銷計畫

1.開發五年期的市場行銷計畫。

2.此一計畫應以周詳的市場調查及競爭對象調查為基礎。

3.再依調查市場結果，進一步決定「定位聲明」，以便編定銷售行動計畫、廣告計畫及推廣計畫。

二、促銷模式

促銷模式可分為三種：

1.個別促銷。

2.聯合促銷。

3.異業聯合促銷。

三、促銷種類

促銷的種類常見的至少有下列八種：

1.特價折扣類。

2.摸彩贈品類。

3.套裝特惠類。

4.綜藝表演類。

5.文化藝術類。

6.公益慈善類。

7.植物景觀類。

8.競賽活動類。

四、促銷活動擬訂

促銷活動可分下列三個方向加以研擬：

1.激勵行銷人員在行銷推廣上，做更有效的表現。

2.利用大眾傳播媒體與連鎖店積極行銷推廣。

3.邀請消費者參觀試用，並廣為宣傳。

五、行銷人員訓練

1.行銷人員訓練。

2.產品教育訓練：商品知識、使用技巧、產品背景資料等。

3.推銷競賽。

4.商品說明書。

5.銷售獎勵。

6.行銷研習會。

7.推銷手冊：例如答客問。

8.產品模型。

9.推銷資料夾。

10.輔助視聽設施：例如錄影帶。

六、對消費者的促銷活動

(一)零售店的促銷活動

　　1.包裝。

　　2.專售人員示範。

　　3.附贈贈品。

　　4.點券兌換贈品。

　　5.特價促銷活動。

　　6.折價優待券。

(二)家居的促銷活動

　　1.贈送試用樣品。

　　2.優待券。

　　3.退款優惠。

　　4.競賽與抽獎活動。

　　5.DM。

七、已入會後之類別及方式

(一)個　　人

　　1.會員及其家人之生日。

　　2.夫婦結婚紀念週年。

　　3.家中孩子獲獎。

　　4.家庭參加其他重要活動之消息。

(二)員　工

　　1.聘請專業新進員工。

　　2.員工之康樂活動，如野宴、登山、健行和旅行。

　　3.員工參加運動比賽。

　　4.員工參加進修或訓練。

　　5.員工參加相關之會議。

　　6.員工有特殊表現而接受表彰。

　　7.員工之升遷。

　　8.員工參加其他重要活動。

(三)管　理

　　1.建立新服務制度。

　　2.購買新式設備或添置新型休閒設施。

　　3.整修或擴建俱樂部。

　　4.開幕紀念。

　　5.參觀俱樂部設備或器具展覽或參觀俱樂部用品製造廠。

　　6.接受政府或地方團體表揚。

　　7.其他在管理方面有所改進之事項。

(四)學　術

　　1.參加他縣市或外國旅館管理級研討會。

　　2.在協會中被選為重要委員。

　　3.發表言論或專題演講。

　　4.出版書籍或刊物。

5.出國考察參觀或進修。

6.其他參加學術界之重要活動。

(五)地方團體

1.參與地方團體擔任要職。

2.捐款建設地方，參與社區總體營造活動行列。

3.關懷弱勢族群。

4.舉辦其他有關社會活動。

(六)館內活動

1.顯要人士之蒞臨或名流聚會。

2.展覽會、研討會、發表會、展示會等活動。

3.各種文化性講座。

4.其他引人注意且有宣傳價值之活動。

9

財務管理

　　財務計畫是俱樂部事業投資以及資產管理最重要的工作。俱樂部經營、管理之優劣，完全取決於會計工作，並可依據各式報表記載收入與支出，分析經營得失，掌握整體財務動態。由於財務管理涵蓋層面甚廣，無法詳述，本章僅就部分項目討論。

第一節　財務管理計畫

　　會員制俱樂部在財務計畫上應有充分及完整的規劃，許多投資者以爲可快速的吸取大眾資金，而在資金及財務運作、投資規劃上作了誤判，經常使企業快速發生危機。

　　俱樂部在財務計畫中，應特別注意下列數點：

一、會員招募之支出

　　許多俱樂部因欠缺明確的主題、未能仔細評估消費者需求、不明瞭市場商圈等因素，而以假設性估算會員招募速度，委託代銷公司以求風險轉移，或採複式代理，希望快速完成會員招募。有關會員招募之支出，例如職場辦公室之成立、自有員工、文宣用品、廣告、公關支出等應有完整計畫，方能有效的完成俱樂部最大收入來源。

二、會員招募之獎勵費用

　　例如支付代銷單位之獎金或員工介紹會員入會之獎金。隨著俱

樂部行業的興起，市場上也隨之產生了會員代銷的新行業。代銷單
位為鼓勵員工有較高的產值，會提撥相當高比例之獎金給予業績佳
的同仁。此種獎金常以會員證售價之比率計算之，其支付比例甚至
高達總價之35%；此種支出比例，亦應詳細衡量。

三、會員之隨機消費機會

俱樂部會員繳交大筆入會費，而俱樂部內許多設施屬於服務性
設施，經營及管理成本高，且免費供應，例如三溫暖、水療池、溫
水泳池，每月經營成本少則三十萬元以上，業界應開創另外隨機消
費機會以取得收入，例如置物櫃的長期租用也可產生收益。

四、俱樂部管理成本

休閒型俱樂部如附帶住宿服務，則相等於度假旅館的經營型
態；而良好的軟體服務，需要相當素質的員工及合理人力。大型的
俱樂部近年多見於北部市郊，設施種類齊全，相對的人事成本、經
營成本均較旅館業高。

五、經營難度

例如三溫暖，被政府單位列為八大特種行業內，一有任何風吹
草動，即會面臨憲警單位的臨檢；其他會員安全管理，例如泳池安
全管理（會員滑倒而受傷）、兒童安全（防撞設施）……等，為提

供安全、清潔、衛生、快速的服務所增加的投入成本（硬體設施與人力）。

以上五點僅為部分常見問題。因此，就財務計畫及管理的觀點，俱樂部應有完整的收支計畫、資金周轉計畫、資金調度計畫等三項重要財務管理計畫。

一、收支計畫

依據銷售計畫、採購計畫及業務計畫，製作出預測多少資金、多少銷售量，以及必須支付的費用是多少的「損益計畫」。

(一)收入計畫

以銷售計畫設定「目標銷售額」，預測何時可有多少收入。其方法有：

1.銷售收入的預測：例如每月會員招募人數與金額預估。

2.銷售收入以外的其他收入之預測：例如會員在俱樂部的消費機會及消費力，如購買其他產品的消費、餐飲、集會、宴客等。

(二)支出計畫

支出計畫分為下列四大項：

1.採購貸款的支出計畫。

2.人事費用的支出計畫，在預測人事費用時應注意下列部分：

(1)加入「提高工資」部分。

(2)加入「定期加薪」部分。

(3)計入「薪資未付」部分。

(4)預測「退休金」。

(5)設定兼職人員的零星支出。

(6)績效獎金。

(7)應先決定獎金的月數（金額）與支付日期。

3.促銷費用的支出計畫：應從促銷計畫中，瞭解「何時」需要「多少」費用來實施。

4.其他銷售費用及一般管理費用的支出計畫：

(1)有「未付費用」時，應算入計畫中。

(2)有「預付費用」時，超過設定金額以上的金額。

(3)有「折舊費」這種不屬於實際支出的費用。

(4)事前預知的「公共費用」要調高時。

5.金融支出的計畫：主要是指償還借款、支付利息。

6.盈餘分配的支出計畫：例如稅金、紅利、幹部獎金等。

二、資金周轉計畫

在瞭解收入金額和支出金額後，經過計畫之後作成資金周轉表，並且估算收支平衡。

三、資金調度計畫

考量企業的發展而訂立的「改善財務結構」計畫。

在發生資金周轉不足而需措施借款時，應先檢討下列問題：

1.無法增加銷售量嗎？無法增加現金銷售嗎？

2.無法提早回收「應收帳款」嗎？

3.庫存過多是否會凍結、積壓資金？

4.閒置的資產、不用的資產能否賣掉變現？

5.能否再節減經費？

6.「應付帳款」無法延期嗎？

作了上述的檢討之後便可訂立「借款計畫」了。

其次，根據不足時的資金調度法來敘述：

1.首先是增加自有資本。

2.其次是外部資金的調度法之一，就是可以運用「員工持股」制度的實施，並檢討內部的借款。

3.設定最終限度的情況，來檢討向銀行借款事宜。

 第二節　財務計畫檢討

針對具有封閉性特質（member only）的俱樂部行業，如何有效地掌握財務計畫，應從數字上客觀地顯現實際狀態，進而做有效的財務管理。

檢討財務計畫可從四個方向進行：收益性、活動性、安全性及生產性。

一、收益性

收益性可分析俱樂部經營單位未來發展。

收益性分析至少包括了：(1)提高或增加了多少會員招募或當月俱樂部經營收入？(2)利益如何？(3)業績如何？此外，所投入的資本是相當重要的依據。

透過損益（income statment）與資產負債表（blance sheet），計算出資本利益比（capital income），並經銷貨收入利益比（sales income）與資金周轉率之檢討。

此項收益性檢討，分為下列八項分析之：

1.銷貨收入增加率：銷貨收入÷前期銷貨收入。

2.銷貨收入與銷貨毛利率：銷貨毛利÷銷貨收入。

3.銷貨收入與營業利益率：營業利益÷銷貨收入。

4.總資本與營業利益率：營業利益÷總資本。

5.銷貨收入與營業費用比率：營業費用÷銷貨收入。

6.銷貨收入與人事費用比率：人事費用÷銷貨收入。

7.銷貨收入與利息支出比率：利息支出÷銷貨收入。

8.銷貨收入與廣告宣傳費用比率：廣告宣傳費用÷銷貨收入。

二、活動性

活動性可顯示俱樂部的營運效益。

將投入的資本轉換為銷貨收入以為回收；而回收速度的快慢即所謂的活動性。

活動性的分析中，可分為：

1.總資金周轉率：銷貨收入 ÷ 總資本。

2.流動資產周轉率：銷貨收入 ÷ 流動資產。

3.固定資產周轉率：銷貨收入 ÷ 固定資產。

4.商品周轉率：銷貨收入 ÷ 商品。

5.應收款項周轉率：銷貨收入 ÷ 應收款項。

6.應付款項周轉率：採購額 ÷ 應付款項。

三、安全性

俱樂部是否能長久經營，須視其安全性而定。俱樂部的財務狀況，依資產負債表而分析。

安全性的分析包括：

1.流動比率：流動資產 ÷ 流動負債

2.固定比率：固定資產 ÷ 自有資本

3.自有資本比率：自有資本 ÷ 總資本

四、生產性

俱樂部的營運是由生產力所維持的。可從會員招募及俱樂部的經營坪效來分析。

1.平均每位行銷人員招募會員收入：會員費收入÷行銷人員。

2.勞動分配率：人事費用÷銷貨毛利。

3.俱樂部各營業單位坪數銷貨收入：營業收入÷營業單位面積。

第四篇 作業管理

　　俱樂部在台灣已逐漸形成兩大趨勢，一爲都會型俱樂部，多以餐飲、健身爲主；另爲郊區的休閒型俱樂部，例如高爾夫俱樂部及度假俱樂部。

　　俱樂部販售的產品概念，廣義的解釋包括產品本身、品牌及服務。俱樂部的服務性商品包括俱樂部建築、各項設施、裝潢、家具、餐飲設施、會議設施、休閒設施、戶外景觀、氣氛營造，以及人員服務與訓練。

　　俱樂部的經營與行銷，受到商品先天上的諸多限制，在面臨不確定性環境變數的情況下，如何提供一定程度的服務品質，以提升俱樂部的整體生存力、競爭力、行銷優勢與長期而穩定的經營，並得到會員的認同，不僅要靠各種服務工作，還要講求由現場從業人員提供的精緻服務。

　　爲確保各部門的作業能達到服務親切、清潔衛生等服務水準，訂定一套作業方法，乃是俱樂部經營管理中的重要課題。

10

休閒中心作業

　　休閒設施是俱樂部中極重要的服務性項目，在以休閒或度假爲主題的俱樂部中，本項設施不僅不是附屬營業設施，反而是主要訴求重點的硬體項目。

　　休閒設施可分爲室內型休閒設施及室外型休閒設施二大類，又可以靜態休閒與動態休閒分類之。

　　常見的室內型休閒設施有：健身房、韻律教室、三溫暖、室內泳池、溫泉浴池、健診室、美容室、圖書室、卡拉OK、電子遊樂場、保齡球館、桌球室、撞球室、乒乓球室、網球場、羽球場、英式壁球、美式壁球、迴力球、橋牌室、親子遊樂室及網路教室等爲常見的項目。

　　室外型休閒設施則以運動設施爲主，例如：游泳池、槌球場、高爾夫果嶺及沙坑練習場、射箭場、網球場、籃球場、羽球場、沙灘排球、健康步道、溜冰場、兒童遊戲場或戶外露天溫泉浴場等項目。

　　休閒中心是充滿了歡樂、愉快、朝氣的空間；也因此消費者在此環境中極易因疏忽而發生意外，所以安全管理是一項十分重要的管理課題，業者有責任與義務提供會員及一般消費者安全、優良的休閒環境與設施，本章將就游泳池、健身房及三溫暖提出安全管理作業事項。

第一節　游泳池作業

　　游泳池是俱樂部業界中最受會員喜歡的休閒項目，因此也成爲最普遍的運動及休閒設施。

　　游泳池的形式多採標準尺寸（50m×21m或25m×18m）或不規則狀，多採自動化每四小時處理循環小池過濾。

一、游泳池種類及附屬功能

　　游泳池種類及附屬功能約有六種：

1.一般游泳池：以游泳或泡水爲主，深度爲一‧五至一‧八公尺。

2.戲水池：以戲水爲主，通常結合滑水道、漂漂河等，深度爲〇‧三至一‧二公尺。

3.兒童池：兒童專用，一般深度較淺，以五十至七十公分居多，且規模不大。

4.按摩池：主要供按摩之用，一般常用溫水，規模不大，或附屬於游泳池，常見的深度約爲九十公分。

5.跳水池：以供跳水爲主，平台跳水池爲二‧五公尺，高台跳水約四至五公尺。

6.海水池：在臨近海邊之地區方可見，海水先經沉澱處理再使用。

二、游泳池規劃注意事項

　　規劃游泳池的注意事項：

1.設定開放對象：屬於開放式、會員式（含親友）或特定人員式。

2.設定使用人數：為一般時間人數或飽和人數的統計。

3.設定使用時間：時段的區別（晨、午、夜）及冬季是否使用等時間的確定。

4.設定營業性質：是純游泳性質或兼教學用，還是可比賽用的。

5.設定管理方式：由專職人員維護保養，或兼職性質人員保養，甚至救生員的編制。

6.設定收費標準、價位：單次付費、長期付費、免費或其他附帶收入（如帶親友前往）。

三、游泳池設計規劃基本順序

游泳池設計規劃基本順序如下：

1.游泳池用途、建地條件、建地測量。

2.地質及地盤鑽探調查。

3.地下水位、排水條件的調查。

4.每一天使用人數預測：游泳池水面積、游泳池的寬度、更衣室、廁所等必要空間。

5.游泳池的配置：出入口服務區。

6.游泳池的構造：斷面形狀、水深、土木構造。

7.游泳池水質的確保。

8.循環淨化裝置的規劃：每一天游泳人數的推測。

9.附屬設備：淋浴、洗眼、飲水、洗腳池、沖身區、更衣室、衣物室、廁所。

10.給排水計畫：給排水用量的決定。

11.空調計畫：加溫、換氣等。

12.電氣計畫、動力、照明電源等。

13.防風、防塵：圍牆、植樹、造園計畫。

14.有關單位手續：建築執照申請、游泳池設置申請、其他必要手續整理。

四、游泳池服務人員工作職責

有關游泳池服務人員工作職責包含以下各項：

1.負責游泳池之救生與警戒，以確保泳客之安全。

2.游泳池過濾機之操作與維護（**表10-1**）。

3.游泳池畔公共設施之清潔與維護。

4.游泳池水質之測量與記錄。

5.游泳池水質衛生管理與池底之清潔任務。

6.游泳池畔躺椅擺設整齊與清潔。

7.游泳池畔之衛浴備品補充。

8.游泳池畔之毛巾管理與服務。

9.客人使用過之備品更換收拾及毛巾送洗。

10.支援健身中心區域內之各項工作。

11.協助壁球場之管理、安全及壁球之指導。

12.游泳池活動課程安排、設計與指導之工作。

13.協助三溫暖區域內之管理工作。

14.辦理臨時及特殊之交辦事項。

15.緊急意外狀況之預防與處理。

表10-1　健身中心游泳池過濾機檢查表

日期：					
開機時間：					
開機人：					
檢查時間	差度	正常	逆	洗	注意事項
10：00					
11：00					
12：00					
13：00					
14：00					
15：00					
16：00					
17：00					
18：00					
19：00					
20：00					
21：00					
22：00					
開機時間：					
開機人：					

五、游泳池服務人員工作內容

泳池服務人員的工作內容如下：

(一)重點工作

1.開啟過濾機及添加藥水。

2.清除池底之沉澱物。

3.清洗池壁之油污及溢水溝內之雜物。

4.清洗池畔躺椅及清掃地上紙屑雜物。

5.提供及補充泳客之浴巾。

6.補充涉水池之池水及清理衛生之工作。

7.檢查及記錄水質登記表。

8.檢查消毒水之安全存量是否足夠。

9.清洗池畔淋浴室及補充衛浴備品。

10.檢視池畔四周是否有可疑物品。

(二)一般工作

1.負責泳客之安全。

2.每小時檢查餘氯存量及pH值之安全含量並記錄之（**表 10-2**）。

3.檢視水上是否有漂浮物並隨時清理。

4.客人使用後之躺椅及毛巾，馬上整理並收拾乾淨。

5.勸導客人勿在游泳池畔追逐及大聲喧嘩。

6.勸導客人勿跳水及從事危險活動。

7.勸導客人勿在池中進食。

8.勸導客人勿在池中吐痰。

9.勸導客人勿攜帶寵物入池。

10.勸導客人必須穿著游泳衣、褲入池。

11.勸導家長兒童在池中不可穿著尿布。

12.勸導客人除穿在身上的助泳器外，請勿攜帶其他的大型漂浮物或玩具入池內。

13.勸導客人勿攜帶玻璃製品至游泳池畔。

14.勸導酗酒或受藥物影響者請勿入水。

15.勸導有傳染性疾病者請勿入水。

表10-2　健身中心游泳池水質pH值、餘氯檢查表

日期：					
檢查時間	pH	餘氯	正常	加藥	注意事項
07：00					(1) 餘氯標準0.3至0.7。
08：00					(2) pH保持於6.5至8.0。
09：00					(3) 餘氯不足加藥水。
10：00					(4) pH不足加石灰水。
11：00					(5) 每小時檢查記錄。
12：00					
13：00					
14：00					
15：00					
16：00					
17：00					
18：00					
19：00					
20：00					
21：00					
22：00					
檢查人：					

16.勸導客人勿在池畔或池中進行打球、拉扯或打水仗等過分
打擾其他泳客之行為。

(三)結束工作（閉店作業）

1.收拾客人使用過之浴巾，並將其集中送至三溫暖以便送洗。

2.將躺椅、休閒茶几排列整齊。

3.收拾並清理地上雜物，將浮板排放整齊。

4.將涉水池之水放乾及清潔。

5.測量水質，餘氯不夠時加藥水，pH值不足時補充水。

6.檢查游泳池四周及壁球場地，一切無誤後，將燈光關閉。

7.關閉並清洗過濾機。

六、游泳池的維護保養

為了確保系統能長期運作正常，避免影響公司營運，必須確實執行系統維護與保護，有關於游泳池的維護保養工作如下：

1.選擇適當的清潔保養用品。例如自動吸塵器、化學藥劑等。

2.專門管理系統人員編制與訓練。

3.正確使用系統流程與方法。

4.確實執行水質保持計畫。

(一)水質保持之控制

游泳池管理人員必須每日一次或多次，以測試劑測試水質，依泳者人數不同、陽光強弱、溫度及水質不同，於泳池中添加一次至多次的次氯酸鈉。

(二)加氯溶解

1.直接溶解：配合泳池空檔時間，將液體次氯酸鈉每日兩次各添加兩桶，沿泳池周邊平均倒置，可有效達到消毒殺菌效果。

2.連續性自動溶解：透過自動加氯機或加藥機操控，每隔二至三天投入適當之氯錠，利用池水之循環系統，將機內藥劑釋出。

(三)藻類之控制

藻類的生長極為迅速，會使池水顏色變為綠色或棕色，當此種現象發生時，必須每週一次或兩次添加正常含量五至十倍氯素，並且必須於游泳池夜間停止使用時實施。

(四)泳池清洗

即使在泳季期間，泳池亦須定時放水清洗池壁及池底，必須以0.5%之高濃度液刷洗，才可有效地消滅各種病源菌及藻類孢芽。

(五)酸鹼（pH）值之控制

pH值乃是酸鹼平衡指數，正常泳池之pH值應維持在7.2至7.6之間。

1.pH值低時：表示水呈酸性，透過加藥機處理，將蘇打藥劑釋出，利用游泳池循環直接加入，以調整升高pH值。
2.pH值高時：表示水呈鹼性，將水質調節劑倒置於泳池四周，使其平均分布於泳池中，借以調整降低pH值。

每日徹底執行測試水質及游泳池管理工作，即能輕易擁有既清澈乾淨又安全衛生的游泳池，更能使顧客源源不絕。

七、游泳池安全管理規則

1.請勿跳水。
2.請勿在池中進食。

3.入水前請先淋浴。

4.請勿在池畔大聲喧嘩。

5.請勿在池畔嬉戲與追逐。

6.未著游泳衣、褲者，請勿入水。

7.請勿攜帶大型蛙鏡及穿著蛙鞋入水。

8.有皮膚病及傳染性疾病者請勿入水。

9.非開放時間內請勿入水使用。

10.遵守本安全管理守則者方可使用本設備。

 第二節　健身中心作業

　　健身中心幾乎是各種主題俱樂部不可缺少的一項設施，而健身中心在提供會員的服務機制包括了健康管理、預防醫學、抗壓、保健諮詢、瘦身……等。現代的消費者對於身體保養的觀念逐漸重視，而且消費者年齡層亦有年輕化的趨勢。

　　近年來健身中心不僅重視各項硬體設施，更重視軟體服務，許多業者並以此為俱樂部定位項目，提供會員健身、美容、營養、理療等專業健身計畫與方法，並提供運動傷害之復健；也提供會員健康諮詢、生理狀況評估等服務，依會員個人身體條件情況，列出「適體」、「適能」、「適齡」調配的一套適合個人的體能訓練計畫，達成最佳體能狀態，達到預防效果。

　　健身房的空間需要至少六十坪，主要配置有重量訓練及健力訓練設備。

一、健身中心服務人員工作職責

健身中心工作人員的一般工作職責包含：

1. 負責健身房之指導及現場安全管理。
2. 負責擬定執行訓練教學計畫等。
3. 負責健身中心器材之維護與保養。
4. 協助支持游泳池之管理工作與活動課程指導。
5. 建立器材使用安全措施，隨時注意客人之運動安全。
6. 建立客人體能測驗檔案與諮詢提供系統。
7. 保持與會員客人間良好關係，督促鼓勵會員多方參與各項活動。
8. 依據客人要求為其設定安排運動處方與訓練課程。
9. 指導會員與客人適當使用器材。
10. 無教練及家長陪同時，禁止十二歲以下孩童使用健身器材。

二、健身中心服務人員工作內容

(一)重點工作

健身中心服務人員的重點工作有：

1. 指導客人適當使用器材，並注意客人使用器材之安全性。
2. 負責健身器材之維護、保養。
3. 客人使用健身器材後，協助其歸位。

4.器材故障，立即通知修護，以維持服務品質。

5.補充健身中心客人使用之運動用品及毛巾。

6.協助健身中心及三溫暖之環境清潔檢視與警戒。

7.壁球場地之地板清潔與維護督導。

8.壁球場牆壁、天花板、燈光、冷氣之清潔與維護。

9.協助管理韻律中心之工作。

10.有客人參觀時，得引導客人進入、並說明使用方法。

(二)一般日常性工作

此外，在一般日常性工作包含了以下數點：

1.指導會員與客人適當使用器材。

2.注意所屬區域之環境清潔工作。

3.主動問候客人，並給予適時協助。

4.上班時隨時擦拭、保養健身器材。

5.跑步機及電視機定期維護保養。

6.根據客人之體能狀況，爲其安排運動處方。

7.收拾健身房、壁球場及所屬公共區域客人留下之物品。

8.注意本身之服務儀容整潔。

9.遇有狀況隨時報告處理。

10.協助管理巡視健身中心所屬區域，並記錄力求改善。

(三)結束工作

每日營業時段結束時的工作項目有：

1.器材及跑步機擦拭乾淨。

2.會員及客人使用過後之毛巾整理送洗。

3.補充不足毛巾用品及一些備品。

4.協助游泳池、壁球場之結束整理工作。

5.檢查健身房及美容、美髮中心周邊之安全責任區。

6.將燈光及空調系統關閉。

三、健身房安全守則

有關於健身房安全守則有下列數點事項：

1.健身中心為本飯店會員及房客專屬。

2.請勿在健身房內吸煙。

3.請勿在健身房內大聲喧嘩。

4.請勿不當使用任何健身器材。

5.請勿攜帶寵物進入。

6.請擦乾所使用過的運動器材。

7.運動時請穿著適當的運動服飾及鞋襪。

8.當身體不適或酒後，請勿從事激烈運動。

9.飯後一小時半內，請勿從事激烈運動。

10.未滿十二歲之孩童，請由家長或教練陪同方可使用健身設施。

11.有心臟病、高血壓及患有一些不可從事激烈運動疾病者，須由醫師診斷或教練陪同，方可參與運動訓練。

12.所有使用健身設施的人，必須負責個人安全。對於因使用健身設備所引起之傷害，本飯店一概不負任何責任。

13.非開放時間內，請勿使用健身設施。

14.遵守本安全規則者，方可使用健身設施。

四、壁球場安全管理規則

1.場內請勿吸煙，以保持空氣新鮮。

2.請勿在場內進食。

3.運動前請做適當熱身運動。

4.運動時若感到身體不適，請休息後再運動。

5.運動後場內若留有汗水，請隨手擦拭。

6.場地無人使用時，請隨手關燈。

7.燈光關閉若想重新開啟，請等五分鐘後再開，以維護燈泡之壽命。

8.除比賽用具之外，所攜帶之物品，請放置在場外或響板下方。

9.運動時請穿著運動服飾及鞋襪，球鞋鞋底請勿使用黑色。

10.擊球時，揮拍弧度不可過大，以維護對手之安全。

11.擊球後，請勿回頭目擊對手擊球，避免眼睛直接受到撞擊。

12.有不適合做激烈運動者，如心臟病、高血壓、癲癇症等疾病者，請勿做超負荷訓練。

13.非開放時間，請勿擅自入內使用。

14.遵守本管理守則者，方可使用本場地。

 第三節　三溫暖作業

　　三溫暖發源於芬蘭，又稱為「芬蘭浴」，在近年廣受大眾的愛好，許多商業人士更常藉此種休閒環境進行商業交易，因此三溫暖的機制也被擴大至社交聯誼功能上，而在硬體上，近年更結合了水療（SPA）、藥療蒸氣等，更使消費者趨之若鶩。

　　更有業者引進天然溫泉，運用其所含之微量元素，結合多種沐浴方式，而規劃成多種有趣的主題式浴場，也形成了一種新的行銷、訴求利器。

一、三溫暖服務人員工作職責

　　三溫暖部門服務人員的工作職責為：

1.負責三溫暖區域內之服務及衛生安全管理工作。
2.負責三溫暖浴室各項機器使用之操作。
3.負責三溫暖水質衛生測量與記錄。
4.負責三溫暖之衛浴備品補充。
5.負責三溫暖之毛巾、浴袍管理與服務。
6.負責三溫暖浴室之清潔及衛生工作。
7.負責三溫暖休息區內之各項服務及清潔工作。
8.負責更換收拾客人使用過之備品及送洗毛巾。
9.負責支援健身中心區域內各項工作。
10.預防與處理意外狀況。

二、三溫暖服務人員工作內容

(一)重點工作

三溫暖服務人員的重點工作有：

1.檢查及記錄水質登記表。

2.檢查衣櫃及鞋櫃之衛生清潔工作。

3.負責休息區服務及清潔工作。

4.負責浴室清潔及管理工作。

5.補充浴室各項衛浴備品。

6.提供及補充浴巾及浴袍。

7.負責招呼客人及帶位工作。

8.開啟三溫暖各項機器設施及添加藥水。

9.關閉三溫暖各項機器及燈光冷氣設施。

10.檢視三溫暖區域內是否有可疑物品。

(二)一般日常性工作

一般日常性工作有：

1.負責三溫暖服務區域內的各項工作。

2.清潔及整理整容區之服務工作。

3.定期整理衣、鞋櫃及消毒。

4.補充吧檯備品及飲料。

5.補充浴室浴巾、浴袍及送洗毛巾。

6.清潔及整理浴室。

7.清潔及整理休息區與按摩區。

8.收拾並排放整齊客人使用後之躺椅與毛巾。

9.帶位招呼客人並協助客人蓋毛巾。

10.浴巾、浴袍送回後負責折疊及歸定位。

11.隨時注意浴室內安全管理工作。

12.負責電話接聽傳達工作。

13.檢查設備是否有損壞並通知工程單位修理。

14.檢查備品數量，不足時開單申請補充。

15.勸導客人請勿攜帶未滿十二歲小孩進入三溫暖使用。

16.勸導有傳染性疾病者勿進入使用三溫暖。

17.勸導酗酒或受藥物影響者勿進入使用三溫暖。

18.遇有緊急意外狀況，隨時報告處理。

19.遇有外人（非會員、會友、房客）闖入，令其盡速離開並小心處理，通知值勤主管及安全部迅速處理。

(三)結束工作

每日營業時段結束時的工作包括：

1.收拾客人用過之浴巾、浴泡及垃圾，以便送洗及丟棄。

2.將躺椅、休閒茶几、按摩室及物品排放整齊。

3.將冷氣、電話等電氣用品之開關關閉。

4.將整容台之物品收拾並排列整齊。

5.將三溫暖之冷、熱水排放乾淨，並清潔水池。

6.將三溫暖之烤箱、蒸氣室之開關關閉。

7.補充浴室內之衛浴用品。

8.檢查衣、鞋櫃是否留有衣物，並登記處理。

9.遇到滯留客人尚未離去，告知營業打烊時間。

10.檢查四周環境一切無誤後，將燈光關閉。

三、三溫暖使用管理規則

一般三溫暖使用管理規則如下：

1.請勿在三溫暖室內吸煙。

2.請勿攜帶寵物進入。

3.請勿攜帶報章雜誌入內閱覽。

4.進入冷熱水池前請先淋浴。

5.請勿在三溫暖室內大聲喧嘩。

6.患有眼疾、皮膚病及傳染性疾病者，請勿進入烤箱或使用蒸氣室。

7.重病患者請勿使用。

8.飲酒過量泥醉者請勿使用。

9.有心臟病、高血壓等疾病等，請勿進入烤箱或使用蒸氣室。

10.癲癇症、糖尿病患者，請勿在熱池中浸泡過久。

11.未滿十二歲之孩童，請勿進入使用。

12.非開放時間內，請勿進入使用。

四、更衣室規則

更衣室規則通常有：

1.俱樂部不負責任何因素致使用更衣室而造成的損失。請將貴重物品寄放在服務台保險箱或飯店房間保險箱。

2.請勿將貴重物品放置在衣物櫃內。

3.使用衣物櫃後請將櫃子上鎖，確定上鎖後再離開。

4.請將無線電話或傳呼機隨身攜帶或交由服務台保管。

5.離開時請將所攜帶物品帶走，以保持衣櫃清潔。

6.衣物櫃僅供寄放，不負保管責任。

7.因使用不當而造成衣櫃或鑰匙損壞者，須照價賠償。

8.因下列事由而導致遺失或損壞，本俱樂部概不負責。

　(1)因使用不當或鑰匙遺失。

　(2)因天災或天然事故等不可抗拒之情形。

　(3)被官方以證據扣押者。

9.請於當日營業時間內領回物品。

五、蒸氣室規則

蒸氣室規則為：

1.未滿十二歲之孩童請勿使用蒸氣室。

2.請勿攜帶寵物進入蒸氣室。

3.在蒸氣室中，請勿穿戴金屬飾品及衣物。

4.請勿在蒸氣室中待太長時間，以避免休克。

5.有心臟病、高血壓、癲癇症等疾病者，請勿使用蒸氣室。

6.在酒後、飯後、服興奮劑或安眠藥影響下時，請勿使用蒸氣室。

7.蒸氣室地上濕滑，請小心避免滑倒。

8.請勿在蒸氣室內閱覽報章雜誌。

六、烤箱使用規則

烤箱使用規則如下：

1.未滿十二歲之孩童，請勿使用烤箱。

2.請勿攜帶寵物進入烤箱。

3.在烤箱中，請勿穿戴金屬飾品及衣物。

4.請勿在烤箱中待太長時間，以避免休克。

5.有心臟病、高血壓、癲癇症等疾病者，請勿使用烤箱。

6.在酒後、飯後、服興奮劑或安眠藥影響下時，請勿使用烤箱。

7.請勿在烤箱內閱覽報章雜誌。

11

據點業務管理準則

度假型連鎖俱樂部的業務管理分為三大部分：(1)緊急事件處理程序；(2)一般性事務管理及規定；(3)防颱作業與消防作業。

本章探討的方向包括了安全問題，而安全問題是俱樂部不可忽視的一環，俱樂部對會員的防災與安全管理，唯有定期的預演、檢查，才能提供會員安全舒適的環境。

第一節　緊急事件處理程序

針對俱樂部內發生意外事件之處理原則及程序如下：

一、緊急事件處理原則

1. 緊急事件包括火警、爆炸物、旅客突然死亡或嚴重傷病、法定傳染病之發現等等。
2. 任何員工一經發現有緊急事件之發生，當立即通知留守主管，以及總機和俱樂部經理；並在現場待命等候指示（火警情況則立即採取滅火措施）。
3. 經理接獲通知，立即趕往現場，作緊急處置，並研判應否聯絡有關單位（119、警察局等）。
4. 總機接獲通知，立即緊急聯絡相關部門經理和總經理，並保持靜默，待命轉達上級指示。
5. 值班員工，除必要者外，一律集合待命，接受現場處理主管的工作指派。
6. 火警及爆炸物事件時，值勤員工則首先協助疏導旅客脫離現

場,以確保旅客生命財產安全為要務。

7.爆炸物及死亡事件,切記保持現場勿動,等候警察機關前來處理。

8.死亡、嚴重傷病及傳染病事件,員工切記處理時務必保持靜默,勿喧嘩,以免驚擾其他旅客,引起不必要之恐慌。

9.相關處理單位趕至現場處理時,員工當接受其指揮者之指示,協助處理。

10.事件後,俱樂部經理應作書面報告,將事件發生及經過詳細呈報總公司。

11.總公司於事後作檢查報告,列檔備查,並將檢討結果作改進事項,指示據點改進。

二、建築物內發生之意外事件處理程序

經理及員工應仔細研讀以下之指示,並在據點建築物內客人發生意外時嚴格遵守規定。

(一)意外之發生

當一項意外(身體受傷或財物損失)發生在飯店內之住客或客人身上時,要注意您所採取之行動不與以上所列之指示或前述之項目相違背。

(二)儘量得到您所能收到之消息

1.意外是如何發生的。

2.意外發生者之姓名、住址及電話號碼。

3.意外事件之目擊者（不只是員工）：確認意外發生者或目擊者，找出：

(1)他們住在哪裡？

(2)他們何時離開？

(3)他們是否有朋友或親戚在這兒？若有的話，取得名字、家裡住址及電話號碼。

4.個人及目擊者覺得是什麼原因造成此意外的。

5.任何其他您所聽到或可觀察到之消息，不管您覺得是否重要，也許這些消息都是很重要的。

(三)嚴重意外事件

嚴重之意外乃指關係到以下，但並非僅止於以下之狀況：

1.割傷以致需要醫療或者有關嚴重流血情況。

2.有可能之骨折。

3.有關頭部受傷。

4.看起來需要醫生或住院診斷傷害。

5.任何之摔倒。

6.任何作嘔之狀況。

7.任何人失去知覺。

8.任何意外有關係到員工與客人或住客間之口角。

9.有關一項（或多項）貴重財物受損。

(四)現場要做與不要做之事

1.立即通知經理。

2.一定要有禮貌，要幫助人以及關心別人。

3.對受傷者提供急救箱——僅在輕微受傷情況下。

4.不要爭辯或懷敵意。

5.不要移動任何受傷者。

6.在受傷者或陪同受傷者之要求下打電話叫救護車,或者很明顯的是重傷及立刻需要送往醫院急診之情況,也須叫救護車。

7.不要叫派計程車將人送往任何地方,除非是被特別要求如此做。

8.不要用自己的車載人去任何地方,即使被要求如此做,如果您在前往目的地的途中有車禍,您與據點將被認為對更多的受傷要負責任。

9.盡可能蒐集資料。

10.盡快填好意外事件報告表(**表11-1**、**表11-2**),別相信您的記憶,目擊者的辨認是很重要的,因此應詢問在當場有無任何目擊者。

11.不要討論您的捲入或疏忽(如果有的話)。

12.不要討論有缺點之建築物或設備情況。

13.嘗試去知道受傷者是否曾做出任何有違安全之行為,或身體上之缺陷或酒醉,譬如:此人是殘障者?戴眼鏡嗎?有無穿加海綿之鞋子、舊鞋子或高跟鞋?將這些填入您的報告內。

14.不要在意外發生時或發生後發表意見,或向任何人做任何聲明,除非經主管授意,不要與任何人討論發生意外之環境。

15.盡快攝取意外發生景象,加附於飯店檔案內。

表11-1 意外傷害報告書

1.意外在何處發生：（敘述確實地點）
2.受傷者姓名： 年齡：
3.本國住家地址：
4.本地住址：
5.意外發生時間： 日期：
6.要求賠償者報告（日期）：
7.意外之描述：（對發生情況完全描述，若需要，用背面寫）
8.受傷：
9.建築物內任何不安全狀況造成此意外：（完整寫下來）
10.員工任何有違安全行為造成此意外嗎？（完整地將發生什麼描寫下來以及誰造成此意外）
11.受傷者或其他人（除員工外）之任何有違安全行為造成此意外嗎？

（續）表11-1　意外傷害報告書

12.目擊者：
13.食品中不當物質造成意外：
(a)食品之種類：
(b)不當之物質：
(c)有不當物在食品中之理由：
(d)食品是從哪兒來的？
14.受傷者是否聲明生病是由於在飯店內用餐：
(a)受傷者用了何種食物？
(b)其他還有多少人用了同樣的食物？
(c)受傷者有喝東西嗎？
(d)有無其他任何人由於用同樣食物而生病？
15.調查之員工（你覺得能澄清你的調查觀點之處，請在以下寫出你的觀點來）
16.為避免意外之再發生應做什麼？
做調查之員工：　　　　　　　日期：

表11-2　旅客財物損失報告

姓名：	
住家地址：	
是否為俱樂部房客，其房號：	
本地地址：	
遺失日期：	
遺失時間：	
遺失地點：	
遺失經過：	
本案是否需要報警：	
日期：	
客人簽名：	
本俱樂部對本報告敬悉	
俱樂部人員簽名：	

第二節　防颱作業及消防作業規範

　　台灣位於太平洋邊緣，每年夏季至秋季間經常受到「熱帶性低氣壓」演變成颱風而遭受侵害，每當颱風來襲，應加強戒備，減少損害並確保人員生命、財產之安全。

　　俱樂部最大潛伏的危機是火災，一次火災的發生，可將俱樂部毀於一旦，火災的防備是俱樂部永不終止的問題，防止火災的發生，是每位員工的共同責任。

一、防颱作業規範

(一)重要性

　　台灣地區每年五至十一月爲颱風季節，颱風之來臨雖有氣象預警，然強弱大小、行進路線、滯留時間等經常變幻難測，輕則損失財物，重則危害人員生命安全，故平日各項工程建設與措施均應考量堅固耐用、防風防水外，其對颱風來臨之防備，政府與民間均極爲重視。

(二)目　的

　　爲避免損失，公司員工均應依計畫作萬全之準備，周密防範，及時搶救使公司財物損失及人員安全危害程度能減少至最低限度。

(三)執　行

■平日應行辦理和注意事項

1.凡添設任何設備，應考慮防颱因素，其堅固、高度，均以能承受大橫向之風力爲宜。

2.排水系統宜經常保持暢通，發電機、抽水機隨時保養維護。

3.門窗玻璃面積較大者，應另添置防風板等備用設備。

4.冷風冷卻系統、防護板蓋等設施應經常保養檢查、補充缺件。

5.車道出入口安裝防水閘門，購備足夠沙包，存儲附近適當隱蔽處所。

6.加強總機房、櫃檯、各餐廳收銀檯及必要走道處所之自動照明設備。

7.認眞實施消防安全檢查。

8.經常實施員工防颱訓練講習。

9.編制防颱指揮中心，明定職掌，於颱風來襲時能迅速防範。

■颱風來襲時之防範工作

1.海上颱風警報發布後各部門之防颱工作：

(1)收聽颱風動態報告，適時傳遞颱風消息。

(2)各樓層實施消防安全檢查。

(3)打掃四周環境、清除碎石、木塊等雜物，疏通四周排水溝。

(4)檢查水電管線、開關、變電設施，並將發電機試車加足燃油。

(5)檢查室外雨庇、天窗、棚架、旗桿、廣告、照明及頂樓各
項設施，並加強固定或暫時拆除。

(6)準備手電筒、雨衣、安全帽、防水閘板。

(7)準備捆綁花木用竹木材料，簡要醫療用藥、防水膠帶及防
颱必需用品。

(8)房務、餐飲、櫃檯接待等各部：檢查責任地區內門窗、通
風孔、廣告看板等各項設施，如有損壞優先整修。

2.陸上颱風警報發布後各部門之防颱工作：

(1)繼續收聽颱風廣播，適時將颱風狀況傳遞有關部門，並標
示於圖上。

(2)防颱指揮中心展開作業。

(3)加強消防安全檢查及各廚房打烊後之檢查。

(4)指示警衛組加強門禁管制及內外巡邏，注意預防竊盜、破
壞、不良份子混入滋事及颱風可能造成之災害損毀情形。

(5)與各有關部門協調促請加強防颱工作。

(6)必要時配合各部門預檢防颱準備情形。

3.防颱指揮中心

(1)於大廳或據點辦公室設防颱指揮中心展開作業，指示防颱
各作業編組人員留置據點加班作業。

(2)除住房旅客外，視狀況決定部分或全部對外停止營業。

(3)嚴密掌握颱風與人員動態，督導各部門加強防颱準備，並
要求各部門隨時將狀況提報。

4.客房主管

(1)巡檢各防颱工作準備狀況，適時向指揮中心報告。

(2)協調及支持防颱編組中之應變組與搶修組展開災害搶救準

備作業。

(3)除營業值班必要人員、防颱人員外，視颱風大小、威力程度、遠近距離等研判，盡可能允許不必要留守員工返家。

(4)分發防颱必需用具給各組使用。

(5)指示員工餐廳適時提出颱風期間員工食物需求量，俾採購組能適時採購備用。

(6)複查環境、水電、房舍等狀況，繼續協調總務加強檢修，並關閉不必要之電源瓦斯。

(7)勤務及客用車輛視狀況駛入停車場。

(8)盆栽花木移入室內，室外傘架、桌椅、躺椅亦同，室外花木支撐捆綁。

5.房務部

(1)客房各樓層視狀況留守人員擔任防颱與服務。

(2)緊閉客房內、外窗戶，適時封閉窗門縫隙，拉上窗簾，將颱風消息告知住房旅客。

(3)協調櫃檯接待、餐飲單位，請其向採購組提出颱風期間旅客食物需求量。

(4)準備必要睡具供防颱人員使用，由各組統一領取，次晨歸還。

6.調理組：視狀況準備旅客、員工一至三日份所需果菜食品飲料，並事先協調各有關部門如房務、各餐廳等提出颱風期間食物及用品需求量，適時購備。

7.餐飲主管

(1)指示各餐廳廚房儲存一至三日飲用水，優先向採購組提出颱風期間食物需求量。

(2)於責任區內填塞對外不必要之通風孔口，防止風雨侵入。

(3)烹調後隨時注意熄滅爐火、關閉瓦斯及電開關。

(4)將各倉庫不易防水之物品移置於高處存放。

8.總務：適時拆除室外宣傳看板、布置、海報等物品。

9.客務主管

(1)適時對房客及顧客發布颱風消息及注意事項。

(2)適時注意大廳門窗之安全程度，適時協調裝設防風設備。

(3)協助警衛人員注意不良份子混入滋事，對櫃檯收銀採適當安全措施。

(4)勸導責任區內之房客與顧客採取防颱之安全措施。

■發生災害時之搶救工作

1.指揮官坐鎮指揮中心或馳赴現場，指揮一切防範與搶救工作。

2.各防颱任務編組依本身職責，迅速果敢執行搶救工作。

3.各部門留守之人員，除已列入防颱任務編組者，隨同編組進行搶救工作外，其餘人員應視狀況參與搶救工作或留於責任區內繼續加強防颱工作。

4.警戒組應特別注意現場警戒工作，禁止非搶救人員進入現場，同時亦應加強門禁管制，並勸阻房客、員工外出，以免遭受意外傷害。

5.通信人員保持內外通信暢通並與警察單位防風中心及當地派出所保持聯繫，聽命適時申請支援。

6.醫務組於大廳展開作業。

7.房務部應協同警戒組人員勸導顧客集中於大廳，住房旅客則

請其分別返回各客房避難。

8.通信規定：各防颱編組隨時主動向指揮中心聯絡。

防颱指揮中心編組職掌見**圖11-1**。

■**颱風過後之善後處理**

1.防颱編組撤銷，各部門迅速實施復原工作，以便恢復正常營
運。

2.檢修各項損毀設施。

3.災害損失統計報告。

4.辦理檢討、獎懲。

■**通信聯絡**

防颱指揮中心	聯絡電話：據點辦公室或大廳。
總經理	聯絡電話：
經營管理部副總	聯絡電話：
旅館管理部經理	聯絡電話：
工務管理課主任	聯絡電話：
財務部經理	聯絡電話：

二、消防作業規範

(一)重要性

俱樂部範圍遼闊，位處郊外，工作行動管制不易，故對火警預
防極為重要。

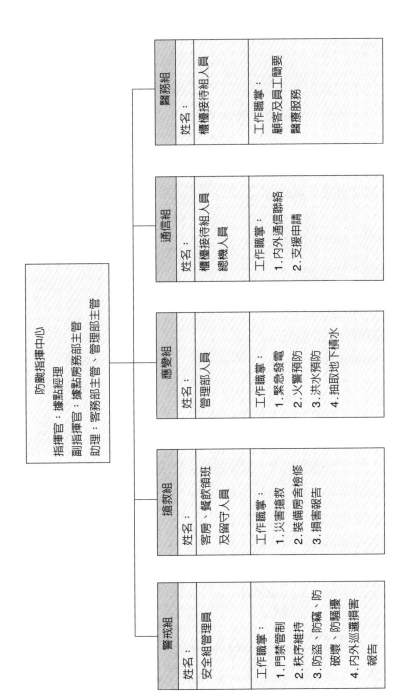

圖11-1　防颱指揮中心編組職掌圖

(二)目　的

　　為使火警防患未然，阻然將發，以保障各據點旅客及全體員工生命之安全，維護公司財產設施之無謂損失為目的。

(三)編組與任務

　　消防編組任務如**表11-3**。

(四)訓　練

　　新進員工基本訓練：

　　1.一般消防常識。
　　2.消防器材簡介和使用。
　　3.防護與救護。

(五)火警預防與注意事項

　　1.安全措施首在防火，嚴防火災是全體員工的責任，務必做到
　　　人人防火、處處防火，使火災無從發生。
　　2.救火最重要之時刻，是在初起一、二分鐘內能將火頭（苗）
　　　迅速壓住，就可避免火災。
　　3.嚴禁在油料儲存、瓦斯管線、鍋爐機房、電器設施等易燃、
　　　易爆物品附近吸煙或點燃煙火。
　　4.煙蒂、火柴不得隨便丟棄，亦不得倒入廢紙桶裡，以防餘燼
　　　引起火災。
　　5.廚房烹調時應注意過熱油鍋最易引起火災。
　　6.電線、瓦斯、機械應勤於檢查保養。油庫及廚房排油煙機應

表11-3　度假據點消防編組任務區分表

區　分		任　　務
指揮中心	指揮官	1.綜理據點全盤消防事務。 2.各項火警預防措施督導及火災搶救指揮。 3.人員訓練與運用指示。
	副指揮官	1.襄助指揮官綜理全盤消防事務。 2.代理指揮官行使各項職權。
管制隊		1.火警信號管制、偵查、傳遞、發布。 2.內、外通訊聯繫之確保。 3.消防支援申請。 4.消防設施檢查與維護建議。 5.員工消防編組訓練。
消防隊		1.協助工程隊及市消防大隊進行救火任務。 2.公司財產、顧客行李及人員之搶救。 3.協助、指導顧客疏散。 4.擔任各種救火臨時任務。
警備隊		1.指導顧客疏散。 2.門禁管制、交通管制。 3.消防車進出引導及協助消防隊進行救火任務。
工程隊		1.市消防隊未到達前進行火警搶救任務。 2.協助市消防隊進行火災搶救。 3.空調系統、電源、瓦斯等管制。 4.配合市消防隊進行火場或附近之障礙排除。
救護隊		1.引導顧客疏散。 2.傷患救護與送醫。 3.慰問與服務。

勤於清潔，易燃及化學物品勿近置高溫處所。

7.鍋爐點火避免用揮發性油料澆淋，加溫時必須經常有人守護，以免燒乾發生爆炸。

8.消防栓應保持足夠水壓（每平方公尺一‧七公斤），水源保持一定水量，水泵應與緊急電源連接，水箱總開關應經常打開。

9.熟悉每層空調系統管道之控制位置，遇火警時應迅速關閉。

10.滅火器須經常注意檢查保養，使其藥劑保持有效以及避免噴嘴發生堵塞。

11.熟記各項消防器材的放置位置，確切瞭解各種滅火器材的使用方法。

12.太平門不得鎖閉，門口及太平梯不得堆置物品。

13.竹、木、紙、巾、廢棄物等易燃物起火時，可以用水或泡沫滅火器撲救。

14.汽油、煤油、柴油、機油、酒精、油漆、化學原料及煤氣等液體燃料起火，可用二氧化碳滅火器、乾粉滅火器、消防沙等撲救，切忌用水灌救，以免助燃。

15.電線、電器或馬達等電氣器材起火，須用乾粉滅火器、二氧化碳滅火器撲救，不可用泡沫滅火器、消防沙或水撲救，以免損傷機器，並有觸電危險。

16.鍋爐房、空調機房、發電機室、配電室、交換機室、電腦室、消防管制中心等處所，均裝設自動、手動兩用滅火設備，上述地點發生火警時，即由機電維護組操縱，優先使用該項設施滅火。

17.聞火警警鈴應即大聲通知室內人員及左右鄰房與主管，並

迅速確實引導顧客逃生，絕不可僅顧自己或因故阻擾顧客逃生。

18.據點旅客就寢後，夜間值勤人員及警衛人員應巡視走廊，發覺異味立即追蹤查察，並特別注意醉酒旅客之行動。

19.據點各廚房打烊後，由安全組（警衛組）按檢查要點依序檢查，若檢查結果有缺失者，將檢查表影印送廚房逕洽工務組修理檢查。如檢查結果無缺失，則將檢查表送安全組備查。

20.安全組每週會各有關業務主管或據點經理對各單位實施「消防安全檢查」，如發現有缺失，則將表影印交業務主管改進，無缺失者則將表送辦公室備查。

21.室內煙濃度上升時，入內切勿開啟窗戶，以免空氣流入助長燃燒。

22.如被濃煙所困，應迅速用濕毛巾掩住口鼻，取低姿勢迅速逃生。如必須通過火焰方可逃生時，應用衣服或棉被、毛毯等物浸濕後裹住身體迅速衝出。

23.切勿驚慌失措，冒險自高樓跳下，或徘徊火場，或躲入洗手間、屋角或床鋪下。

(六)火災搶救與處理

■火警發生時，最初之目擊者應採取的措施

1.按下火警警鈴。

2.應即通知據點經理、主任等主管及總機，並須保持冷靜，明告失火地點、房號、樓層及火勢情況。

3.使用滅火器及消防水帶滅火。

4.若火勢擴大時，協助有關人員檢查房客，關閉房門，疏散各樓房客。

5.疏散時應利用防火梯，切勿使用電梯，行動要迅速。

■各單位之處置

1.電話總機之處置：

(1)電話總機人員於火警發生時，即擔任消防編組中之管制室工作。

(2)接獲消防資訊中心或火警最初目擊者之火警通知時，總機話務員迅速通知下列人員：

　・據點經理。

　・總經理。

　・副總經理。

　・旅館管理部經理。

　・工務組。

(3)如獲總經理或其指定人員之指示，總機話務員立即通知119消防大隊，說明火災大樓名稱、地址、房間號碼及樓層。

(4)總機室即成為管制室（緊急通信）與指揮中心，由據點經理與各副指揮官坐鎮指揮，所有災情資料和救災動態，均向指揮中心報告。

(5)總機在接待人員協助下，利用電話指導各樓房客疏散。

(6)總機通知所有已下班人員，要求其減少與總機通話，如未分派特別任務，應盡量就地待命。

(7)如有指示，總機應不斷呼叫帶有呼叫器之人員速回工作崗

位。

2.管理部之處置：

(1)管理部全體人員於火警發生時，即擔任消防編組中之工程隊工作，並以管理部長為隊長。

(2)工務組組長應立即指派專人將空氣調節系統關閉，於接奉總經理、總機通知時，負責關閉瓦斯、電力。

(3)工務組組長或其助手應不斷掌握消防隊與消防車現場救火情形。

(4)管理部人員亦負有救火責任，為飯店救火人員之主幹，應於火場配合消防隊救火，在消防隊到達前應協同防護編組中之消防隊，負起全部救火責任。

3.房務部之處置：

(1)樓層領班負責指導各樓層顧客向防火梯道疏散。

(2)房務員巡查各樓房間，確實通知每一顧客迅速疏散。

(3)房務部組長負責關閉門窗，並應迅速至現場指揮防護編組展開救火工作。

4.櫃檯接待組之處置：

(1)櫃檯接待與出納應小心保管現金、重要文件及有價證券。

(2)前廳派一人於消防資訊中心協助操作緊急播音系統。

(3)餐廳服務員應到每一出口指導疏散顧客逃生，注意未經許可，人員嚴禁進入現場外，並迅速至現場向防護編組中之消防隊隊長報到，參與救火工作。

(4)據點經理應提供消防隊兩套萬能鑰匙，供其救火時使用，並指示起火地點。

5.餐飲部之處置：

(1)餐飲部依據疏散命令，指揮餐廳服務員協助顧客疏散。

(2)主廚或資深廚師應指揮廚房工作人員關閉所有廚房燒、煮設備，然後到現場向消防編組中之消防隊隊長報到，參與救火工作。

(3)各餐廳服務員引導顧客進入安全地區後，迅速到現場向消防編組中之消防隊隊長報到，參與救火工作。

■火災善後處理

1.火勢撲滅後，注意保留現場勿破壞，以明責任，並由安全組派遣專人專責看守。

2.檢視現場，如有受傷待救人員立即送醫處理。

3.安定員工及顧客情緒，穩定員工及顧客心理。

4.除火苗現場及其附近外，其餘因救火被破壞、污染地點，立即清掃整修，恢復正常營運

5.有關單位估算財物損失及人員傷亡數量，呈報總經理、董事長，並洽請市府消防主管單位前來鑑定火因。

6.如遇新聞採訪應據實告知由公關室會同據點經理辦理，員工不得隨便人云亦云。

7.檢討火災原因及爾後加強改進措施。

三、消防設備維護管理

(一)滅火器

1.應置於明顯處所。

2.掛置高度為一至一‧八公尺。

3.按時更換藥物：泡沫滅火機每年更換一次，乾粉滅火機每三
年更換一次。

(二)消防栓設備

1.消防栓水壓保持一‧七公斤／公分以上。

2.加壓幫浦應能自動啓動或手啓動。

3.經常檢查消防栓水源，不得把水源開關關閉。

4.經常檢查消防栓箱內水帶有無破損，水霧瞄子有無故障，水
帶應掛於水箱架上。

5.消防栓系統有無連接緊急電源。

(三)自動滅火設備

1.灑水設備水壓應保持二‧五公斤／公分以上。

2.啓動裝置，加壓送水裝置均應保持可動狀態。

3.自動警報裝置逆止閥於查驗時能啓發警報。

4.自動警報裝置和緊急電源連接。

5.每星期自行測試一次，並列紀錄可查。

(四)火警自動警報設備及標示設備

1.每日測試受信總機導通、斷線設備。

2.警報設備保持正常運作狀態，火災報警標示燈應保持發亮。

3.不可將主警鈴及地區警鈴關閉。

4.各種標示燈應保持發亮狀態。

(五)逃生避難設備

 1.所有安全門、梯、通道不可堆置雜物或占用，並須保持暢通狀態。

 2.不可將梯、道加設鐵欄杆或門。

 3.安全門應能隨時開關，並不可加設栓鎖。

第五篇 案例介紹

　　自從一九八一年初，俱樂部在台灣興起，期間不乏知名企業競相投入，前前後後至少約百家左右的各式俱樂部先後成立，各具特色，一時間真是熱鬧非凡；但是同時也有許多俱樂部快速地退出，留下了許多問題及未能得到合理保障的消費者。

　　回顧這二十餘年的時間，俱樂部已形成了一種新興的事業，也成為社會大眾生活中的一環。本篇僅就這二十餘年來較具特殊性的俱樂部做一彙整。

12

國內各種型態俱樂部案例介紹

　　隨著時代的進步，國人在物質生活逐漸滿足之餘，對於各種休閒需求也愈來愈多元化、精緻化。

　　從一九八一年初，俱樂部在國內萌芽乃至蓬勃發展，這段期間相繼出現許多不同類型的俱樂部。

第一節　綜合分類與案例

　　經統計，國內出現之俱樂部型態有：

1.社區型俱樂部。

2.海外度假中心。

3.都會飯店商務俱樂部，如**表12-1**。

4.度假旅館休閒俱樂部，如**表12-2**。

5.都會飯店商務型一年期會員制，如**表12-3**。

6.鄉村型俱樂部，如**表12-4**。

7.遊樂區休閒俱樂部，如**表12-5**、**表12-6**。

8.連鎖型休閒俱樂部，如**表12-7**。

9.度假聯盟式休閒俱樂部，如**表12-8**。

10.健康型休閒俱樂部，如**表12-9**。

表12-1　都會飯店商務俱樂部

	會員種類	入會費（萬）	儲存金（萬）	月會費（元）	基本消費（元）
漢來飯店	創始個人會員	15	30	1,500／人	6,000／人
	創始公司會員	10／人	30／人		
	基本個人會員	20	30		
	基本公司會員	15／人	30／人		
	臨時會員（年）	10	0		
霖園飯店	個人會員	10	20	1,000／人	2,000／人
	公司會員（2人）	18	36		
	增額外1人	8	16		
環亞飯店	個人會員	12	10	1,800／人	2,000／人
	公司會員（2人）	20	15		
	每增1人	7	5		
	創始蘭心會員	3.8	8.2		
	蘭心會員	5.2	9.8		

表12-2　度假旅館休閒俱樂部

	會員種類		入會費（萬）	保證金（萬）	月會費（元）	基本消費（元）
翡翠灣	個人會員	1年	2.4	無	1,500	無
		2年	4.2			
		3年	5.4			
	家庭會員	1年	4		2,500	
		2年	7			
		3年	9			
大溪別館	個人會員		15	25	2,000	3,000
	家庭會員		20	40	2,000	2,000
	法人會員		30	70	2,000×名額	3,000×名額
米堤飯店	個人會員		10	20	無	無
	團體會員（3人）		30	60		
	團體會員（每增1人）		10	20		
新翠谷	個人會員		3.1	無	無	無
	家庭會員		4.1			
	公司記名會員		7.1			
	公司不記名會員		15.1			

表12-3　都會飯店商務型一年期會員制

	會員種類	入會費（元）	會員權益
力霸飯店	個人	12,500	1.商務中心免費各項服務 2.會議室八折 3.免費住宿一夜，淡季房價六折，旺季七折 4.嘉園、香儷、咖啡廳餐八五折
	公司（3人）	37,500	5.衣蝶生活流行館貴賓卡 6.三溫暖、健身房免費使用 7.洗衣八折 8.免費三小時停車
遠東飯店	個人	15,000	1.與HMC國際會員俱樂部合作 2.兩人以上用餐，一人免費（馬可波羅、天幕、香宮、好來塢餐廳） 3.免費住宿一夜、雙人房 4.淡季房價六折，旺季七折
凱悅飯店	個人	16,500	1.兩人以上用餐，一人免費 2.住宿嘉賓軒客房享　折 3.平日住宿享七五折優惠，假日住宿享六折優惠 4.餐飲、停車、住宿折扣優惠 5.享受國外凱悅俱樂部相同權益

表12-4 鄉村型俱樂部

	會員種類	入會費(萬)	保證金(萬)	季(月)費	季(月)最低消費	會員權益
場旱鄉村休閒俱樂部	個人會員	25	20	3,000元(季)	6,000元(季)	1. 休息室平日六折，假日七五折 2. 果嶺平日七折，週末假日九折 3. 會議室七折 4. 免費使用游泳池、回力球、撞球、乒乓球、圖書室、三溫暖設備
	法人會員	25/人	20/人	3,000元(季)	6,000元(季)	
台北國際鄉村聯誼社	個人會員	2.69	無	1,700元(月)	1,500元(月)	免費使用網球場、回力球場、室內外游泳池、三溫暖、韻律教室、保齡球、撞球室
	夫婦會員	4		2,850元(月)	2,000元(月)	
	家庭會員	4+0.6×子女會員		2,850元(月)	2,000元(月)	
	尊親家庭會員	4+0.6×子女會員+1×父母會員		2,850元(月)	2,750元(月)	
哲園	個人會員20年	3萬	3萬	每月1萬 共計2年 合計24萬	無	1. 一年可使用三張住宿券與免費賽遊艇遊湖 2. 二十年後，公司可以一百五十萬買回會員卡

表 12-5　遊樂區休閒俱樂部

	會員種類	入會費（萬）	年費（千）	年限	住宿權
大聖御花園	個人會員（創始）	10	0	5	假日4天
	個人會員（基本）	13	0	5	非假日8天
	法人會員（創始）	32	0	5	假日16天
	法人會員（基本）	40	0	5	非假日32天
五峰度假村	溫馨卡會員	12	1	終生	14天
	公司會員	30	3	永久	14天
林口度假村	基本會員	6	1	5	12天
蘆竹溪	家庭會員	7	0	5	12天
	公司會員	20	0	5	12天
龍珠灣	家庭會員	6	3	終生	2天

表 12-6　單點度假區休閒俱樂部

	會員種類	入會費（萬）	儲存金（萬）	年（月）會費	會員權益
綠色山莊	個人會員	6	無	2,000元（月）	每年贈送住宿券十張
	公司會員（6人）	30			每年贈送住宿券五十張
關仔嶺櫻花度假村	金卡會員	24	24	免	1. 享一年二百六十天免費住宿、三餐 2. 免費享二十六項休閒設施 3. 享十二項營業設施七折折扣 4. 享五年期一百萬意外險 5. 核發九九九純金金卡
秦園	金卡創始會員	12	無	2,400元（年）	1. 促銷期間免費四天三夜日本遊 2. 滑雪、射擊、保齡球、餐飲、住宿享有會員優惠 3. 享四百萬之平安保險 4. 國內外旅遊行程優惠 5. 尊爵卡享三天二夜免費住宿
	尊爵卡創始會員	36			

（續）表 12-6　單點度假區休閒俱樂部

	會員種類	入會費（萬）	儲存金（萬）	年（月）會費	會員權利
九華山莊	溫馨卡	15	無	3,000元（年）	1. 每年二張住宿券
	公司卡	60		6,000元（年）	2. 住宿八折
山海觀度假山莊	家庭卡（2人）	30	無	6,000元（年）	1. 家庭卡每年贈送點券二萬點，公司卡每年贈送點券四萬點
	公司卡（6人）	60		12,000元（年）	2. 電鏢射擊靶場、卡拉OK、騎馬場、高爾夫球場、會議室、餐飲享折扣優待 3. 入會三萬，可十年90%分期付款二十七萬

表12-7　連鎖型休閒俱樂部

	會員種類	入會費(萬)	保證金(萬)	年費(千)	會員權益
統一健康世界	多點金卡 1人	30.0	30.0	5	1.住宿平日六折、假日八折、用餐八折 2.每五年免費全身健診 3.提供二百萬公共意外險 4.可辦理90%貸款,分二十四期(40%)及十五年(50%)長期信用貸款 5.享萬通銀行五年VISA免年費優惠 6.免月費、無基本消費額及清潔費用 7.每年五千元年費,可全部抵用住宿券及亞歷山大券 8.會員卡可繼承轉讓
	2人	37.5	37.5		
	3人	45.0	45.0		
	4人	52.5	52.5		
	5人	60.0	60.0		
	6人	67.5	67.5		
	馬武督單點卡 1人	17.5	17.5	5	
	2人	20.0	20.0		
	3人	22.5	22.5		
	4人	25.0	25.0		
	5人	27.5	27.5		
	6人	30.0	30.0		
合家歡	度假會員(3人)	20	無	2	1.一年十天免費住宿 2.可申請RCI度假聯盟會員
	城市會員(3人)	25			1.擁有度假俱樂部權利 2.會議室五折、餐飲九折優待
興山農莊	個人會員	11.5	8.5		一年十二天免費住宿

表12-8　度假聯盟式休閒俱樂部

	會員種類	入會費（萬）	年費（元）	年限	會員權益
遠東休閒	個人會員	2	免	終生	1.免年費VISA金卡 2.創始泰國五日遊 3.可購買優惠住宿券（1張320元、20、40、60張） 4.持卡各項折扣
神采飛揚	個人創始會員	3	3,600	終生	1.每年四天免費住宿 2.度假使用券六張（含露營、烤肉、早餐及折扣） 3.免費度假代辦與會員交換 4.月旅遊折扣優惠 5.不定期旅遊資訊提供 6.五折健康檢查優待
神采飛揚	個人基本會員	5			
神采飛揚	法人創始會員	9			
神采飛揚	法人基本會員	18			
農莊休閒	創始會員	0.3	1,800	1年	十三家聯盟農場限度限九折優待
農莊休閒	創始永久會員	12,000		終生	
聯全國際	個人會員	無	800		1.生活折扣（餐飲、美食、旅遊住宿、服飾、車輛、租賃、休閒、教育、美容、健診） 2.可一次購買五張遊樂區門票 3.消費理賠
聯全國際	資訊會員		1,600	1年	

表12-9　健康型休閒俱樂部

	會員種類	入會費(萬)	儲存金(萬)	月費(元)	會員權益
凱悅洲飯店俱樂部	個人終生會員	50	10	3,500	1.免費使用各運動設施 2.健身房健康檢查 3.在美容中心、餐廳、會議室享九折折扣
晶雅華風酒店俱樂部	個人會員(10年) 個人終生 公司會員(10年)	15 25 60	10 10 50	2,000	1.免費使用三溫暖及健身中心 2.會員其他消費八折優待 3.會員憑卡六五～七七折優待
亞力山大俱樂部	個人會員(5年) 家庭會員(5年) VIP個人卡 VIP家庭卡 個人(1年) 家庭(1年)	3.5 5 15 25 3.2 6	無	年費2.8萬或購買1.2萬405張專用券	1.水上運動 2.健身運動 3.有氧運動 4.靜態復健運動 5.球類運動 6.MTV休憩室 7.三溫暖服務 8.美容服務 9.閱覽室
長春藤俱樂部	個人	2	0 0.3	25,000(年) 2,500(月)	1.長春藤特約名店優惠 2.享有四十二部健身器材、有氧舞蹈教室、十項交叉循環訓練區、熱身區及線條雕塑區 3.專業復健師 4.健康餐飲提供

◯ 第二節　入會辦法及章程案例

　　入會辦法及章程，隨著俱樂部所提供的商品不同，例如準會員、臨時會員、短年限或終生型，有著許多不同的變化。

　　而會員章程關係會員權益及俱樂部的適法性、合法性，從「會員章程」文字的運用，已經牽涉到法律性問題，因此應從法律面逐字詳細研究。

　　本節特別例舉數家知名俱樂部對外行銷、招募會員等資料，以供比較、研究。

一、晶華酒店會員聯誼會

(一)聯誼會會員簡則

　　本聯誼會設於台北晶華酒店二十樓，本聯誼會集國際水準之專業化服務及經營管理，為會員及其家屬、貴賓提供餐飲、會議、健康洽詢、健身、韻律、美容、美髮、游泳池等多功能之生活空間，藉以擴展更寬廣之人際關係，並提升更精緻之生活層面。

　　1.經營與管理：

　　(1)本聯誼會一切管理事宜，均聘任專業人員經營管理。

　　(2)本聯誼會一切設施與服務均屬會員及本酒店房客專用，不對外營業。

　　(3)本聯誼會會員除繳足各項會費外，不負業務上之盈虧責任。

2.會員：

(1)會員資格：具有正當職業之中外人士，均可申請參加。

(2)會員種類：分為個人會員、團體會員二種。

(3)申請資料：須填寫表格一份，申請者本人及配偶二吋半身照片各四張。經本會審核通過，並繳妥入會費及儲存金後，方可成為正式會員。

3.會費種類：

(1)儲存金：入會時一次繳清，可於退會時無息退還。

(2)入會費：入會時一次繳付，退會時不予退還。

(3)月會費：每月繳付一次，不得退還。

(4)最低消費：每月繳付一次，可自消費中扣抵。

4.轉讓：

(1)個人會員：

．個人會員入會滿一年者，得以申請會籍及會費轉讓他人。

．由原會員暨新會員共同以書面申請，經本聯誼會審核同意後，方可辦理轉讓手續。

．轉讓時儲存金與入會費應補足新訂金之金額。

．轉讓之手續費為原會員儲存金之5%計算之。

(2)團體會員：

．可由公司出具證明予以隨時轉讓換人，換卡之手續費為五百元整。

．團體轉讓比照個人會員辦理。

5.會員權利與義務：

(1)凡本聯誼會會員，均有本聯誼會製發之會員卡。用此憑

證，得享聯誼會一切設施福利。

(2)會員在本聯誼會一切消費，均以刷卡簽名方式轉讓，每月繳付一次，以即期支票或現金繳付。

(3)除團體會員外，個人會員之配偶，可享有同等設施及福利。

(4)所有消費必須由會員承擔。

(5)會員負有繳納會費及按月清償各項消費額之義務。如未能按月付清，則每次須增繳滯金2%。

(6)會員卡採記名制，不可轉借使用，會員退費時應交回會員卡，並停止使用本聯誼會一切設施及福利。

6.會籍終止：

(1)任何會員或其配偶，如發現下列情形之一者，本聯誼會得宣告終止其會籍。

‧未遵守本聯誼會之會員須知及履行義務者。

‧違反本聯誼會之宗旨及有損社會之榮譽者。

‧未按時繳納會費者或未清付帳款，經催告而不履行者。

(2)會員如欲退出，須以書面告知本聯誼會，並繳回會員卡及儲存憑證，儲存金無息退還。

7.附則：會員應熟知本守則暨各項管理規則或會內公告之事項，任何違反或疏忽行為不得以不知條文為藉口而推諉責任。

(二)創始會員入會辦法

1.入會手續：

第一，經本聯誼會審核通過會員資格，填具申請表格一份。

第二，應備文件：

(1)個人會員：

　　‧本人身分證或護照影本一份（如有配偶，請加附其身分
　　　證或護照影本）。

　　‧二吋半身照片四張。

(2)公司會員：

　　‧公司執照影本。

　　‧公司印鑑證明（加蓋公司大、小章）。

　　‧公司負責人身分證影印本（正反兩面）。

2.會費繳納：

類別	個人會員	公司會員（3人）	公司會員（4人）	公司會員（5人）
入會費	210,000	525,000	682,500	840,000
儲存金	200,000	500,000	500,000	500,000
合計	410,000	1,025,000	1,182,500	1,340,000

(1)入會費：入會時一次繳清，退會時恕不退還。

(2)儲存金：入會時一次繳清，但可於退會時無息退還金額。

(3)月會費：每月每人繳付二千元，不予退還。

(4)最低消費：每月每人最低消費金額二千元。

(5)所有費用之繳納可郵寄或親交本公司，抬頭：中安觀光企
　　業股份有限公司，並請畫線註明不得背書轉讓。

(6)個人會員之配偶，亦可享有同等設施及福利。

(7)團體會員之配偶，亦可申請副卡，並享有同等設施及福
　　利，每月每人加收月會費二千元。

(三)會員之權益與福利

1.聯誼會之福利：

(1)可免費使用頂樓之游泳池。

(2)會員如蒞臨本聯誼會，每次可享用免費停車三小時。

(3)會員如於本聯誼會貴賓廳用餐時，得免費享有KTV之設施服務。

(4)會員除得享有消費之優待外，其在本聯誼會及本酒店之一切消費，均可憑會員卡簽字記帳。（但在酒店內之一切消費，不得抵本聯誼會每月之最低消費）。

(5)會員所有簽帳額度，不得超過儲存金之限額。

2.於晶華酒店：

(1)會員個人訂房得享有最優惠之折扣優待和優先訂房。會員如有需要，可由本店代訂其他國家之晶華酒店。

(2)會員於本酒店栢麗廳、采風軒、采逸樓、牛排屋、中庭咖啡廳、上庭酒廊等各餐廳消費時，九五折優待。

3.於雅風健康俱樂部：

(1)本會員可享有雅風健康俱樂部之設施服務。

(2)會員可享有消費額之八折優待。

(3)會員可免費使用其三溫暖及運動設施。

4.其他福利：會員使用豪華凱迪拉克轎車服務，得享有特別之優惠。

二、晶華酒店雅風健康俱樂部

(一)年度會員入會辦法

1.入會手續：

第一，經本俱樂部審核通過會員資格，填具表格一份。

第二，會員有效期限自成為會員起滿一年止。

第三，應備文件：

(1)個人會員：

‧本人身分證或護照影本一份。

‧二吋半身照片四張。

(2)團體種類（基本名額為三名，最多以五名為限）：

‧團體會員：首席代表附身分證影印本（正反兩面）加蓋私章。

‧公司會員：

a.首席代表為公司負責人，附身分證影印本（正反兩面）加蓋公司大、小章。

b.公司執照影印本。

c.公司印鑑證明。

2.會費繳納

會員種類	入會費	月費
個人	15,000	2,500
夫婦	25,000	5,000
團體（每人）	10,000	2,500

(1)入會費：入會時一次繳清，退會時恕不退還。

(2)月費：每月每人繳付二千五百元，不予退還。

(3)所有費用之繳納可付現，使用信用卡或親交本公司，郵寄抬頭：中安觀光企業股份有限公司，並請畫線註明不得背書轉讓。

(二)會員簡則

第一章　　總則

第一條　　本俱樂部為直屬中安觀光企業股份有限公司之營業組織。

第二條　　本俱樂部之經營理念在提供國內外人士完整高雅之健身美容場所，其服務是符合國際的專業化水準，目的是為開創國內高品質之健康休閒活動作一些貢獻。

第三條　　本俱樂部設於台北晶華酒店地下三樓。

產業和管理

第四條　　本俱樂部所有設備和其他產業均屬中安觀光企業股份有限公司所有。

第五條　　本俱樂部一切管理事宜，均聘專業人員經營管理之。

第六條　　本俱樂部採會員制，會員無任何財產權也不負業務上盈虧責任。

第二章　　會員

第七條　　申請入會者經本俱樂部審查通過於繳妥入會費以後，即成為正式會員。

第三章　　會費

第八條　　會費之種類如下：

　　　　1.入會費：入會時一次繳付，退會時不予退還。

　　　　2.月費：每月繳付一次，不得退還。

第四章　　會員之福利與義務

第九條　　會員進入俱樂部必須出示本俱樂部所核發之會員卡，不得借予他人使用。

第十條　　一切費用可以現金或信用卡支付。

第十一條　會員得享有消費額之八折優待。

第十二條　會員負有按月繳納會費之義務。

第十三條　會員有遵守會員守則及本俱樂部所訂各項規定之義務。

第五章　會籍終止

第十四條　會員得申請退會，但須依照規定並以書面通知本俱樂部。

第十五條　會員資格一經終止，則會員卡須立即退還本俱樂部。

第十六條　任何會員或其代表如發現有下列情事之一者，本俱樂部得宣告終止其會籍。

　　　　1.有重大傳染病者，患病期間得暫停其會籍，或要求其退會。

　　　　2.不遵守會員守則或本俱樂部所訂規定情節重大或屢勸不聽者。

　　　　3.未按時繳納會費或清付欠帳，經催告而仍不履行達三次以上者。

第六章　　附則

第十七條　入會之會員其會籍一概不得轉讓。

第十八條　會員卡如有損毀或遺失，得以申請補發製卡，手續費五百元整。

第十九條　本俱樂部得訂立各種章則規定，並有權不定期調整各項費用及付款方式。

三、大衛營俱樂部

(一) 會員種類

1.個人鑽石會員：

　(1)子女免費卡。

　(2)使用年限爲終身。

　(3)副卡限直系血親及配偶。

　(4)一張正卡副卡不限。

2.個人VIP會員：

　(1)子女免費卡。

　(2)使用年限爲終身。

　(3)副卡限直系血親及配偶。

　(4)一張正卡副卡不限。

3.法人VIP會員：

　(1)使用年限爲十五年。

　(2)副卡限在職員工。

　(3)一張正卡限十張副卡。

(二)會員簡章

壹、總則

第一條　本俱樂部名稱訂爲大衛營會員俱樂部（以下簡稱本俱樂部）。

第二條　本俱樂部由八八八育樂股份有限公司（以下簡稱本公司）投資經營及管理，所屬會員不具本公司之資產所有權，亦不負本俱樂部盈虧責任及不參與或干預本俱樂部之經營管理。

貳、經營管理

第三條　本俱樂部之所有經營、管理等以及營運規章制度，由本公司董事會決議或授權行之。

第四條　本公司對俱樂部內各項設施之設計、施工得視需要修改，會員不得異議。

參、入會辦法

第五條　會員資格

凡具有良好品性及健康之身體均可申請入會，經本公司董事會審核通過並完成繳費手續後，成爲本俱樂部個人會員。

第六條　申請入會

入會人應填寫本公司制定之入會申請表，並檢附身分證影本一份及二吋照片兩張。

第七條　會員資格之接受

1.每一經核可入會之申請人，應按本俱樂部規定之繳費辦法繳付入會款項。

2.會員遺失會員卡時，得立即向本俱樂部以電話或
親自報備掛失作廢，申請補發新卡應按規定繳交
補換新卡工本費。

肆、會員退會

第八條　　退會

會員申請退會時，須填寫退會申請書，以掛號郵件
通知或親自辦理方式申請退會，退會時原繳入會費
不予退還。

伍、會員權利與義務

第九條　　會員權利

1.會員得享用本俱樂部健康世界事業部各項設施及
服務之權利，其收費標準及優惠辦法按董事會議
決定之。

2.會員在本俱樂部之一切消費可採現金或信用卡刷
卡消費。

3.會員參加本俱樂部健康世界事業部舉辦之各項休
閒、旅遊活動時，均享有特別優惠待遇。

4.會員使用本俱樂部健康世界事業部和周邊各項設
備及服務，均享優先權利。

5.會員得邀其親友進入本俱樂部，惟會員之友需會
員伴隨方得進入本俱樂部。非會員消費不得比照
會員享受會員專有之優惠服務；同時會員對其邀
請而來之親友負有清償全部消費債務之責任。

第十條　　會員義務

1.會員負有繳納會費及付清各項消費額之義務。

2.會員有遵守本俱樂部章程及所訂各項規定之義
　務。

3.會員卡不得借予他人使用，會員退會或終止會籍
　時，須繳回本俱樂部，不得再享有會員權利。

4.每位會員應向本俱樂部登記通訊地址，以便寄送
　通知或其他資訊；若登記之通訊地址有任何變更
　時，應立即以書面告知本俱樂部。

5.會員應妥善使用維護本俱樂部之各項設施，如有
　損壞情事時，應按照本俱樂部有關規章賠償。

陸、會籍終止

第十一條　任何會員如有下列情事之一者，本俱樂部有權決定
　　　　　且毋須任何理由，按會員登記之通訊地址以掛號郵
　　　　　寄書面通知該會員終止其會籍。

　　　　　1.入會後經法院判決有罪受刑事處分者。

　　　　　2.所欠債務費用，經兩次催繳不付者。

　　　　　3.在本俱樂部或園區內外有違法或不當行為，致影
　　　　　　響本俱樂部或會員安全、聲譽及共同利益者。

　　　　　4.患有法定傳染病者。

柒、章程、規則及規定之變更

第十二條　本俱樂部得通知會員經本公司董事會審核通過之章
　　　　　程修改變更，及規則和規定增訂或變更。

捌、會員卡年限及入會費用

第十三條　個人健康世界銀卡年限為完成各種繳款、證件手續
　　　　　起為期二年。

第十四條　入會費：新台幣＿＿＿＿＿＿萬元整。

第十五條　本俱樂部所定之各項基本會費得由董事會視實際狀
　　　　　況決議調整之。

玖、附則

第十六條　會員欲使用本俱樂部設施時，請以電話事先預約安
　　　　　排。

第十七條　解釋與爭議
　　　　　若對本約定書各條文內容有疑義或歧見時，得由本
　　　　　俱樂部解釋及最終判定，對有關之當事人具約束
　　　　　力。

第三節　水療（SPA）型案例介紹

因和不同休閒業種結合，水療也有很多不同的種類。國際水療
協會（ISPA）登記的種類如下：

一、主題、目的型水療（destination SPA）

主題、目的型水療通常需要三至七日，包含住宿、飲食、行程
及水療療程規劃，有特殊主題目的的水療；為所有水療中所需費
用最高，也能得到最完整水療體驗的一種。目前全球主要的主題型
水療大部分位於歐洲、美國的亞利桑納西部海岸等地區。

二、飯店型水療（resort / hotel SPA）

在度假村（resort）或飯店（hotel）內的水療。規模及軟硬體

類似都會型水療（day SPA），但可結合飯店內的設備，使顧客的
行程規劃更豐富。

三、都會型水療（day SPA）

都會型水療是目前全球各大都會區最受歡迎的水療種類。不需
住宿，可承諾顧客在數小時的時間享受到完整的水療保養及放鬆體
驗。因為在一天內可完成的水療，故稱為"day"SPA。國內有非
常完整的day SPA示範店。

四、醫學型水療（medical SPA）

和一般水療不同的是，醫學型水療所訴求的是使用醫療方式達
到健康、養生的目的，而非其他崇尚回歸自然，使用另類療法（非
醫療）的水療。在醫學型水療的任何療程，必須要由有執照醫師及
護理師來進行。

五、溫泉型水療（mineral spring SPA）

一般溫泉型水療也都須設有療程保養服務，才可加上"SPA"
這個字。唯獨在日本，"SPA"單純地只代表溫泉，形成當地獨特
的水療文化。

六、家庭水療（home SPA）

全世界紅得發紫的SPA，其實是由我們每天都在進行的洗澡延

伸而來，"home SPA"只是多了許多創意及輔助設備，氣泡浴、蒸氣、花香、精油，只要做好準備，在家裡也同樣能獲得最高級的水療享受。

七、俱樂部型水療（club SPA）

和健身俱樂部結合的水療。有別於一般傳統俱樂部內的美容服務，俱樂部型水療必須提供完整的服務設備，及專業的技術及服務品質，才可稱為俱樂部型水療。

八、遊輪型水療（ruise ship SPA）

在遊輪船上設立的水療。通常因為場地有限，規模較小，服務項目也比較少；但是很多遊輪型水療在療程室中可看見廣闊的海景，為其特色。

九、其他類型水療

其餘不屬於以上任何一種，但設有減壓養生療程項目的水療。例如：養生水療（wellness SPA）、海療水療（thalasso SPA）、沼澤泥療水療（moor SPA）等。

因水療仍屬新興產業，台灣水療協會也將著眼於法規的推動，期待政府的重視及資源投入，目前台灣並沒有水療相關法規或立案規定來規範水療行業，純然以經營型態尋求立案及法令遵循依規。例如溫泉型水療以申請經營溫泉浴室業種，至政府相關單位申請，

都會型水療目前仍以瘦身美容業種申請，俱樂部型水療及其他以此類推。

案例：伊士邦健康俱樂部（BING SPA）

1.長期會籍：

　(1)可享265,000元SPA課程儲值額度。

　(2)Home SPA Package一份。

2.會員獨享權益：

　享有全省直營據點以下會員權益：

　(1)SPA課程會員價。

　(2)儲值額度可全省跨點使用。

　(2)產品八五折優惠。

　(3)會員獨享單點特惠方案。

　(4)單一療程特惠價。

　　‧一次購單一課程十堂，享會員價再八折。

　　‧一次購單一課程二十堂，享會員價再七五折。

　　‧一次購單一課程三十堂，享會員價再七折。

　　‧一次購單一課程五十堂，享會員價再六五折。

　(5)套裝課程組合優惠價。

　(6)新品上市體驗優惠價。

　(7)生日尊寵禮贈。

　(8)贈送附卡二張。

　(9)紅利積點回饋。

　(10)五星級飯店全年訂房及餐飲優惠。

　(11)課程期間特約停車優惠。

13

行銷人員訓練

第一節　行銷人訓練工作

一、銷售度假會員的簡介：銷售度假會員之概觀

　　此節提供給每位身為銷售度假會員之業務員所扮演的角色，並且也是「專業優勢集團」（Group RCI）訓練過程的介紹。

(一)課業一

■計畫重點

　　1.學習目標：經過此文的討論後，你將會清楚的瞭解：

　　　(1)一位專業人員對於所謂的銷售及販賣之間不同的概念。

　　　(2)度假會員中心是具有潛力且高價值的成長企業。

　　　(3)身為度假中心的業務員，其生涯是深具潛力及充滿機會的。

　　　(4)充滿挑戰性及需求性的業務生涯。

　　　(5)一位業務員所應具備的要素。

　　　(6)專業優勢系列的範圍及目標。

　　2.完成目標：在研習完此節後，你應能做到：

　　　(1)證明並記錄個人對「專業優勢」之訓練過程所能達到的程度並作分析。

　　　(2)對身為業務人員的自己，試分析自己的長處及缺點。

　　　(3)重新考量自己下次推銷業務表現如何並加以分析。

■重點概論

　　訓練目的：一連串訓練的目的是為了幫助你：

(1)加強個人的專業氣質。

(2)成為更有效率的演出人。

(3)增加個人的銷售率。

(4)減少個人之被解約率。

(5)將個人的所得提高到最大。

■重點複習

1.根據個人意見，試著解釋該如何使訓練的四個系列幫助你完成五個目標。

2.度假會員中心是一新生並具活力的產品，正深入並持續成長，舉出三個理由說明此業為何會如此流行。

3.試說明身為銷售度假會員的業務員所能享有的報酬及機會。

4.推銷此業為一深具艱難的工作，以你個人意見，你可能會面對的第一個挑戰是什麼？為什麼？

5.請解釋何謂「好的訓練及事前完善的準備是業務員之首要入門」。

6.成為此業的佼佼者，除了須努力工作外，還要有靈敏的頭腦，請解釋此概念。

7.以你個人的經驗，試舉出例子以證明上述的話（在你工作時，如何將靈敏的頭腦運用上去）。

8.你所提供的度假中心之特色是唯一的，別的地方沒有的，試舉一例說明。

(二)課業二：個人對此節的目標

「專業優勢」包括一連串的內部活動規章錄影帶及工作進度和

迷你課程。

1.詳閱所有課程標題。

2.參閱過去六個月度假中心銷售的紀錄，然後再比較個人過去六個月的銷售紀錄（如果少於六個月，僅就工作時間即可）。

3.完成下列（**表13-1**）課程，並且會同業務經理共商結果（如果你僅有少於一個月的推銷業務經驗，則僅就完成度假中心的平均數即可）。

表13-1 我個人過去（圈選一）六、三、一個月的推銷業務表現

	我個人的	度假中心平均數
推銷業務的次數		
願加入的人數		
比例	%	%
解約人數		
比例	%	%
佣金		

在下個月結束前，我將把業績增加到：填上 _____ 月份

	個人共	改進
推銷業務的人數		
願加入的人數		
比例	%	%
解約人數		
比例	%	%
佣金		

本人在此誓言，經業務經理的認可，將督促自己儘量做到上述所訂之目標。

簽名日期　：_____

業務經理簽名：_____

(三)課業三：對最近一次的業務表現之解析

　此課業的目的在幫助你對業務表現能做好分析及評估，請在最近的這次表現後二十四小時內，將此課業完成，然後會同業務經理共同討論。

```
客 戶 姓 名：_____
地        址：_____
日期及會面時間：_____
依照1~10（10最完美）的順序，為下述的細節打分數。
_____ 個人事前準備
_____ 個人對組織的瞭解
_____ 個人外表
_____ 個人自信
_____ 個人對建立客戶對自己的認可
_____ 對於挖掘客戶的需求
_____ 個人對於集中度假中心的特色及好處
_____ 個人推銷業務的表現
_____ 個人對度假會員的解釋
_____ 個人傾聽的技巧
_____ 個人對應對客戶異議的技巧
_____ 個人對今天獲得客戶決定的努力
_____ 個人對「交換會員制」及RCI的解釋
_____ 對結束時作結論的表現
_____ 總分
這次推銷的結果如何？
以你看法，造成這次結果的原因是什麼？
覺得這次自己表現最好的地方是什麼？
覺得最需要改進的地方？
覺得下次作業時應如何去作？
```

 第二節　專業優勢（RCI）集團行銷人員訓練課程內容

　　此節在「專業優勢」的訓練系列中，再集中敘述一位身為度假中心的業務員所應具備的特性。計畫重點如下：

一、專業銷售

　　1.學習目標：經過此文的討論後，你將會清楚地瞭解：

　　　(1)一位成功的度假中心業務員應具有的特性。

　　　(2)為何這些特性能影響業務員的生涯。

　　　(3)如何去加強這些特性。

　　2.完成目標：在研習完此節後，你應該能做到：

　　　(1)解釋這些特性的重要性及如何加強。

　　　(2)促使下次的業務表現更具說服力及充滿自信。

　　　(3)如何改進善用時間提高工作效率。

　　　(4)建立個人對幣值概念。

　　　(5)建立個人對記錄建檔並幫助你追蹤這些活動及結果。

　　　(6)建立時間控制系統已使個人的工作效率到達最高及最佳的狀況。

　　　(7)分析考量你下次業務表現的結果。

　　3.重點概論：一個成功的業務員應具有四個特性：

　　　(1)想像力：想像力和客戶對你的認同感是息息相關的。想像力不足的業務員無形中會降低其可信度；而相反地，一位想像力豐富的業務員，使人直覺是相當有內涵、成功及可

信賴的，除此之外，它使你更具自信。

(2)態度：

　．你的態度直接受什麼影響？

　．對自己產品的信賴程度：堅信一般的度假中心是不同於你所屬的，因為你的度假中心是更重品質和價值的，而此概念會加強你的熱衷程度和忠實程度。

　．所知道的：對於度假中心所能提供的特色、好處及服務有全盤的瞭解能增加你的自信。

　．能帶給人們好處：身為一個專業業務員便是要做一個解決問題的人，所要達成的目的就是要幫助人們達到他們想要的，自己對此角色的認同。

　．對於成功的期許：對於自己的期許必須寄於厚望，並徹底完成，如此才能發揮潛力，充滿信心的慾望而將自己的業務生涯推到最高點，而且熱衷此事業。

(3)技巧：此乃每個業務人員天天需使用的工具，這也是在你業務員生涯中須不斷追求與持續練習的，你永遠不覺得已知道太多，或覺得已經夠好，對自己的技巧覺得有信心，表現出來的就更加合宜自然，一個成功的業務員永遠不會停止加強自己的技巧。

(4)組織能力：業務員就像生意人、企業家，必須對全盤計畫組織負責，並且知道這些是成功的磐石。組織能力的三個重點：

　．設定目標：定量分析所設定的目標，使它們規格化，可追溯並可完成。

　．存留紀錄：隨時記錄每天的工作結果以作為依據。

　　‧分配控制時間：提高工作效率便於完成目標。

　　‧組織能力：使你便於……

　　　　　　　　節省時間……

　　　　　　　　使你能夠……

　　　　　　　　完成更多……

　　　　　　　　在最少的時間……

　　　　　　　　用最少的努力……

　　　　　　　　有最好的結果……

　(5)健全的組織能對業務員有何好處？

　(6)作一次有效的組織應具有哪三個重點？

　(7)依你意見，什麼是訂定目標的最終目的？

　(8)建立有可能實現並有效的目標之三個步驟。

　(9)建立一個有效的時間分配系統之三個步驟。

二、組織性銷售的觀念

　　一個成功的度假中心業務員推銷業務過程，應該是循序漸進、有條不紊的，此節在「專業優勢」中指出有組織性的推銷業務是非常重要的，並能幫助客戶、指引客戶、加入會員。

(一)學習重點

　1.學習目標：經過此文的討論後你將會清楚的瞭解：

　(1)有組織性的推銷業務過程進行。

　(2)銷售推銷的工作定義。

　(3)應根據客戶的認同態度和參與程度，隨時應變你的推銷業

務。

(4)有組織性的推銷業務之重要性，以及和「罐頭式的販賣」
　　有何差別？

(5)有組織性的推銷業務有哪五個步驟？

2.完成目標：在研習完此節後，你應能做到：

(1)認識有組織性的推銷業務之五個步驟。

(2)使用此法的好處。

(3)分析考量你下次業務表現的結果。

3.重點概論：成功的銷售結果是來自具組織性、合邏輯的銷售
　過程，以逐步的方式使客戶加入，每一個步驟都涵蓋了可能
　發生的需求及解決方式，雖然業務員應依不同的客戶有不同
　的表現方式，但基本上這些過程是相同的。

(1)推銷：工作定義……推銷即是要你……查明需求；
　　提供解決方式而使……刺激客戶的欲望……讓他們今天行
　　動。

(2)進行推銷業務的心理戰術：

　‧這是關係著你第一次會面客戶，並向其推銷業務過程的
　　重要戰術，須突破兩人之間的對立情勢（緊張氣氛）。

　‧緊張氣氛：此乃介於你與客戶之間的一種關係，首次會
　　面剛開始這種情勢會高漲，你和客戶第一次會面根本是
　　完全陌生的，就像陌生人碰面自然都會有這種感覺存
　　在，此時你的客戶對你的態度是抱持著懷疑、謹慎甚至
　　是帶有敵意的，因為他們根本不認識你，也沒有理由去
　　認同你是一個專業人才。

　‧此時最重要的事，就是要降低你們之間的緊張情勢，並

且盡快得到客戶對你的認同，如果客戶對你的意圖及可信度感到不滿或懷疑，他們便不會採納你的任何意見，亦不可能向你購買任何東西了。

· 在你向他們推銷業務的過程中，你應該而且必須將這情勢逐步的減低，而使客戶對你完全的信賴。

· 緊張情勢的典型對策公式：

推銷開始時：最高

推銷中間過程：漸漸降低

推銷結束時：最低

· 工作壓力：此乃使客戶深感其目前所擁有的及他們所希望擁有之不同最主要的矛盾，首先這種感覺會很低，很自然的，客戶會認為他們並沒有任何問題或需要，在你的推銷過程中，你必須喚醒他們的需求及問題，然後讓他們知道度假中心能解決這些問題，當你這麼做的時候，這種壓力便會增加，他們會意識到是什麼而可能會變成什麼。

· 自然的最好，你客戶會想到如果能成為會員便能解決這些矛盾。

· 工作壓力的典型公式：

推銷開始時：很低（不需要／沒問題）

推銷過程中：漸升（矛盾）

推銷結束時：很低（矛盾解決）

· 有組織性的銷售：

這是什麼？此法並非「罐頭式的銷售」，所謂罐頭式的銷售，除了單方重複那些一成不變的文字外，什麼都沒

有了，但有組織性的銷售則需要你和客戶兩方面相互的
溝通而成，雖然有些基本的技巧方式是必須學習且不變
的，但仍然需要業務員針對不同的客戶而有不同的推銷
表現方式。

好處是什麼？

A.使你能盡速上軌道並易掌握整個狀況。

B.使你能順暢表現。

C.使你的表現無礙且合理。

D.使你能預知並思索問題。

・推銷業務的五個步驟：

第一步驟：自我推銷

定　　義：建立客戶對你的認同。

重　　點：a.使客戶覺得自在。

　　　　　　b.降低緊張情勢。

　　　　　　c.建立你的可信度和信賴感，就如同你是代
　　　　　　　表著你的度假中心。

第二步驟：推銷需求

定　　義：你並不是真正在販賣需要，而是幫助客戶去
　　　　　承認他們的存在。

重　　點：a.認識客戶（對他們知道得更清楚）。

　　　　　　b.認同需求。

　　　　　　c.對其需求達成協議。

　　　　　　d.開始建立起所謂的工作壓力。

　　　　　　得到必要的資料必須從客戶下手，你可以利
　　　　　　用事先準備的調查或問題得到這些資料，不

管你是用什麼方法，下列簡單的一些模式能
幫助你得到相當豐富的資料（而且非審問式
的）。

a.得到客戶的許可而問。

b.用開放的問法，便能得到不只是「是或不
　是」的答案。

c.傾聽客戶的反應，隨時記錄並解析所言。

d.深入探測利用一些可追尋的問法，像「你
　能告訴我多一點有關這些嗎？」

e.證明你已經完全瞭解客戶所指，表示對他
　們的反應認可。

第三步驟：推銷解決之道

定　　義：必須在此步驟內，將所有度假中心的所有特
　　　　　色、優點、好處全部介紹出來，並得到客戶
　　　　　的回響，這些解決之道必須是你視不同的客
　　　　　戶、不同的需求，所詳密計畫出來的。

重　　點：a.介紹度假中心有關的特色、優點及好處。
　　　　　b.繼續加強「工作壓力」的感覺。

四個方法：a.描述特色。
　　　　　b.因為此特色會有什麼樣的優點。
　　　　　c.因為這些優點又會如何優惠客戶。
　　　　　d.獲得客戶的回響。

第四步驟：持續業務

定　　義：此乃持續去推銷保持業務，因為一旦你銷售
　　　　　給客戶，這些新會員大部分會開始懷疑或有

些後悔，這是非常自然的現象，請注意此刻

這些情緒將會影響到客戶的買意，你的任務

便是去維持客戶對會員中心的買意、肯定狀

況，而此刻也正是你該去發現那些深入的問

題時。

重　　點：a.加強該做的增援。

b.降低客戶的後悔意念。

c.預防解約。

(二)重點複習

1.「推銷」的定義？

2.情勢壓力在推銷過程中扮演一個重要的角色：

(1)為何應降低這種緊張情勢？

(2)工作壓力為何會升高？

(3)增加工作壓力的感覺是否有些做假，請解釋。

3.試舉有組織性的推銷方式之兩個好處。

4.有組織的推銷方式五個步驟。

5.你如何向客戶建立一個良好的形象？

6.向客戶詢問資料以知其需求的五個步驟。

7.當你向客戶提供解決之道時，哪四個模式是必須用的？

8.在推銷業務的過程中，哪一個步驟是你必須得到客戶的購買

合同？

9.當新會員剛加入時，會產生哪些情緒反應？

10.為避免客戶解約，你應當採取什麼步驟？

三、對客戶的開頭歡迎方式（第一次會面）

有組織性的推銷表現包含了五個步驟，及一連串的推銷，簡言之你必須：

1.推銷自我。

2.推銷需求。

3.推銷解決之道。

4.推銷業務。

5.持續業務。

這些推銷的第一步——「推銷自我」是此節的重點。

1.學習重點：經過此文的討論後，你將會清楚的瞭解：

　(1)強烈而深刻的開始介紹及歡迎式的重要。

　(2)歡迎客戶的目的。

　(3)視客戶定下心來（第一次碰到你的想法及害怕）。

　(4)利用技巧去達到歡迎客戶的目標。

2.完成目標：在研究完此節後你應能做到：

　(1)有效的歡迎方式之作法。

　(2)朝向此目標前進。

　(3)重新考量自己下次的表現如何並加以分析。

3.重點概論：

　(1)歡迎客戶的目的：此方式可能是你利用任何地方五至十五分鐘或更多的時間去進行，雖然它可能和一般的會話沒什麼兩樣，可是對一個業務員來說，卻是幾番考慮和演練而成的。

‧建立認同感：當你和客戶首次會面時，首要工作即是使他們對你產生認同，換句話說，即是你必須降低你們之間的緊張情勢，你必須讓他們所處的環境及你都感到非常的安怡。

‧建立信賴感：唯有客戶對你產生信任，並覺得你是眞正能夠幫助他們追求理想中度假方式的人，你才會有希望，因爲通常客戶一開始對你必定存有成見，他們並不認識你也沒有理由去相信你，因此建立信賴感是首要的工作。

建立專業的可信度：你必須從兩個範圍去著手建立：

A.你個人的可信度：在面對具購買潛力的客戶時，你必須具有各方面的知識、內涵，也必須讓客戶覺得你的確是這方面的人才，如果你表現得面面俱到、所有狀況都會在你的控制之下，那麼客戶便會很放心且樂於參與其中。

B.度假中心的可信度：你必須建立所屬度假中心的可信度，客戶將會提出許多問題，如建築結構的品質、承諾的期限、未來的狀況等，甚至公司的財務狀況和聲譽。

C.建立興趣：此刻並非是你過分吹噓其度假中心的特色有多美、優點有多少的時刻，雖然如此，還是應該盡量提供足以吸引客戶的一些資訊，以使客戶對度假中心有所認識。

(2)使客戶定下心來：當你還未碰到客戶時，他們一定有許多疑問，對你和度假中心感到不信任或誤解，他們可能會變

得很難纏，甚至對你懷有敵意，因此歡迎客戶最主要的目的便是打倒這面牆。

客戶心中一些典型的疑問如下：

A.這將會是一次令人難挨的推銷嗎？

B.我很懷疑他們真的會做到有免費的禮物／迷你假期？

C.大概要花多少時間？

D.他們如何得到我的資料？

E.我相信自己是不會買任何東西的。

F.不知道這間公司的聲譽如何？

G.不知這個業務員如何？值得信賴嗎？

H.他懂得很多嗎？

I.不知道會發生什麼？

J.他們的目的在哪？會不會要求我今天就買？

(3)有效的歡迎方式之要素：要使自己看起來像個專業人才，第一個印象便是永久印象（先入為主的觀念），在你未開口說話前，你是否為一個專業人才、是否深具內涵、是否很正直，外表占著很大的因素，這也代表著人們對此度假中心的想法。至於穿著並沒有什麼一定，套裝是一般的穿著，但是因為你的產品屬性，穿休閒服也很好，就像俗語所說：「為你的市場穿著」，這也正象徵著度假中心的多變性。

‧做得像個專業人才：你必須使自己變成一個十分友善但又不失精明的人，最重要的是必須有靈敏的想像力、篤定的態度、友好的眼神及令人覺得安穩、自信的態度。事前應做好準備的工作包括攜帶一切文件資料，回答客

戶問題時，簡明有力且無任何錯誤。

· 找適當的話題：找一個適當的開場白，以便在一開始和客戶建立關係，如果能捉住此重點，那麼就能掌握客戶的情緒，並確知彼此之間的距離。

· 千萬小心不要刻意去逢迎諂媚，應找些較為平易近人的且不無聊的像天氣如何、或你有多崇拜客戶的鞋子，類似這類膚淺的話題很難繼續下去，如果你表示得過分親密，他們便會自以為是施了大恩而使你難以進行。

· 有效且安全的開場白包括了：

A.客戶對度假中心的感覺（意見）。

B.家人、尤其是孩子的意見。

C.客戶的家鄉，就你所知的討論。

D.他們的興趣、嗜好（度假方式）。

· 建立你的企圖：你的客戶並不清楚你將會如何要求他們，並且會很關心你在什麼時候會要求他們購買，因此該如何適切的去進行及表達你的目的是很重要的，因為這也可以降低他們對你的警戒心。

· 你所表現的是開誠布公的，涵蓋了許多客戶不會問你的問題包括：

A.這次的會面須花多少時間？

B.最主要的目的？

C.事實上，他們是否今天就須決定買與不買？

D.如有任何附帶可得的贈送（禮物、迷你假期或免費餐點等）。

· 取得協議：這是你意圖的一部分也是必須的工作，如果

你逐步地讓客戶覺得你的表現很好，他們十分認同，那他們也會樂於加入。如果你已得到這初步的成功，那麼你就能逐次的去得到客戶的承諾並進而成為會員。同時，如果對你的看法和說法有什麼疑問或建議，應立即納入紀錄以便改進。

· 建立可信度：你必須在開始的時候建立起信用，以便客戶覺得你是一個有內涵的專業人員，而公司是相當有聲譽的。

· 個人的信用：將你的學歷、經歷及有關資料，包括一切可令客戶相信你的能力之所有資訊（不包括你的業績）作一次簡介，重點在於向客戶證明你是位專業人才，如果你已婚有孩子，甚至你有經紀人的資格，這些都可以告訴客戶，當然你如果本身就是度假中心的會員，那麼這也是這個產品的最佳證明。

· 度假中心的信用：向客戶作一個有關度假中心的展望，類似客戶所應關心的公司財務穩定、經營狀況等。

(4)作一次成功的開始：成功的開始非常重要，不能光是照著廣告詞或隨便即興去說，一位成功的度假中心業務員，永遠會記得如何以平實的具體福利的說詞去抓住重點，你當然也該去試著這麼做。

· 事前的準備工作重要性：

A.所有重點應十分清楚而沒有遺漏。

B.因你無法預料到所有的狀況，因此客戶的言行必須專注地去聽去看。

C.須時常保持靈敏的頭腦隨時應變，以使表現順利無

礙。

· 作好一次有效的開始：對於自我的介紹，將該說的重點
全部花點時間先記下來，這或許要花上幾個小時去準
備，而且要不斷地做修正，直到你也覺得十分自然扼要
為止，並且最好也能包括一份對度假中心的介紹。

· 對於你的企圖所在：在你和客戶之間會面的幾個小時
內，你的目的在哪裡？該如何去向客戶表達？最好也能
事先記下來，如果你打算開車載他們繞度假中心，最好
能以最簡明的方式說明重點，當然最重要的是必須告訴
他們能加入會員。

· 重複背誦：將這些手寫的重點不斷重複地背誦，及修正
到你覺得能表現無礙、讓人聽起來也很自然為止。

四、發覺客戶的需要

所謂有組織銷售的業務表現，包括了五個步驟：

1.推銷自我。

2.推銷需要。

3.推銷解決之道。

4.推銷業務。

5.持續業務。

此節在敘述「專業優勢」訓練過程的第二個步驟：「推銷需
求」。

身為度假中心的業務員，並非真正在「推銷」需求，而是在幫

助客戶們瞭解他們所應該需要的,而且在進行此步驟時,你必須對你的客戶握有相當豐富的資料,以便作為如何去向客戶建議及提供解決的意見。

(一)計畫重點

1.學習目標:經過此文的討論後,你將會清楚的瞭解:

(1)認清每一不同客戶有不同的需求之重要性。

(2)為何客戶對其潛在需求不瞭解時,便不會向你購買會員證。

(3)發掘客戶需求的進行重點。

(4)發掘客戶需求的技巧須不斷改進,始為有效的工具。

2.完成目標:在研習完此節後你應能做到:

(1)解釋如何去進行發掘客戶的需求。

(2)有效的引導客戶去認知現狀及需求。

(3)重新考量自己對下次的推銷業務表現會是如何,並加以分析。

3.重點概論:

(1)對於發覺需求過程的概論:

對需求認可是步驟之一,可是你不能直接告訴客戶他們需要什麼,相反地,你應該設法讓他們告訴你,他們需要什麼,這才是你必須設法探究出來的,除了你必須製造一些安全及輕鬆友善的氣氛,以使客戶能自然的表達他們的需求外,你也應該謹慎的去挖掘所需。

(2)發掘需求的重要性:

一般客戶不願加入度假中心通常有四個理由,而發掘需求

便是欲克服這四個原因之一——「不需要」的對策。四個
客戶不願加入的理由：

・不信任：他們對你缺乏信心、或對你所屬的度假中心，
甚至所有的度假中心都沒有信心。

・不需要：暫且不管他們對你的感覺如何，他們根本不覺
得會需要你的產品，人們如果不瞭解他們的確需要這種
產品，便不會想要去擁有它。

・沒幫助：即使他們相信其目前度假方式需要改進，但依
然不能確定你和所屬的度假中心能有所幫助。

・沒有急迫性：就算他們覺得你和度假中心都是非常好
的，但是如果你無法刺激他們強烈的購買意願，他們還
是不會立刻採取購買行動。

(3)進行發掘需求的重點

・認清客戶為他們定位：在此過程中，你必須對客戶所喜
歡的、所不喜歡的生活型態有所瞭解，並清楚他們的財
務狀況、嗜好、休閒方式，這關係到你如何根據這些資
料、尺度、要求及目的，而決定如何去推銷業務。

・須得到的兩方面資訊：客觀性的，這是較難得到的訊
息，像其工作性質、房地產、家庭組成人員狀況等。主
觀性的，包括了其所喜歡的、不喜歡的事物，他們的處
事態度及目的等。

・對其需求的認同：所謂需求乃介於「是什麼」和「可以
怎樣」之間，有少數的客戶在開始的時候，便會馬上
發覺他們的需求，而通常他們也會接受（有時候不能接
受）這種度假中心也能獲得利益優惠的說法。

· 讓客戶承認其需求所在：除了讓客戶瞭解他們的需求之外，你還必須讓他們承認有其需求的存在，他們所喜歡及不喜歡的，這可幫助他們瞭解其需要，並且能讓你調整推銷方式，針對需要去向客戶建議，對他們是很重要的。

· 開始伸張工作壓力：讓客戶覺得其目前的生活需要作一個改變，是一種製造矛盾的方法，當客戶覺得目前的度假方式並不能替他們帶來十分滿足的效果，能更開放的去表達意見。

· 如何去發掘需求：應以非常輕鬆的會話方式去進行，絕對不要給客戶有壓力的感覺，相反地應該以低姿態，並且是試探性的方式去進行。

· 用問卷調查的方式：想獲得詳細的客戶資料，使用問卷調查是有效的方法之一，這份問卷在剛開始便應由客戶填寫清楚，雖然它應該格式化且應詳細重要，但不要過分單調，相信真正有興趣的客戶會樂於提供。

· 個別的問題方式：有些業務員會隨時攜帶白紙，以便在發掘的過程中，利用個人靈活的反應力，隨時將必須詢問客戶的問題一一記下來。

· 發掘的過程：

　A.獲得詢問的許可：這是首要工作，如果未獲得許可，那麼客戶們便可能會反過來問你，憑什麼及為什麼要問他們這些問題，如果你已經得到發問的許可，那麼你便能放心的去問。剛開始詢問時，你應該盡量使你的問題間單明瞭，並且讓客戶明白你會問這些問題，

是為了要提供更好的服務。

B.採取開放式的問題：這是應採取的問題方式，因為它可以鼓勵客戶去思考這些問題，並且非常詳細回答這些問題，而不是只回答「是」或「不是」而已。例如：你覺得上次度假最讓你愉快的是什麼？你覺得最難過的是什麼？描述一下你夢想中的度假方式？

C.傾聽：除了需要提出問題外，你也必須細心地去聽客戶的反應，並且隨時做重點記錄下來，同時分析客戶真正的需求所在。

D.深入調查：所有的問題都必須再追蹤、深入，尤其是發掘的剛開始階段，當客戶說得非常淺顯，你就必須再深入地去詢問，這也是你必須要更加注意客戶所說，以及盡量鼓勵客戶對你更加開誠布公。

這些深入的問題都很簡單，例如：你可以多告訴我一些嗎？用什麼方法呢？為什麼會這樣呢？

E.印證：思索客戶所說的並簡略的告訴他們，你已經完全瞭解他們所說的意見。

(二)重點複習

1.人們不願意購買的原因？

2.為何在推銷業的過程中，發覺需要是很重要的？

3.在發掘過程的四個步驟。

4.主觀資料的例子。

5.為何你必須對客戶的需求感到認同？

6.為何在做詢問前必須獲得客戶的許可？

7.發覺需求過程的五個步驟。

8.舉一些開放式的問題。

9.以你之見,在閱讀完此節後,你應該如何去改進你的技巧?

五、提供解決之道

有組織性的銷售業務第三個步驟是「推銷解決之道」,此步驟是讓你將整個度假中心的全盤過程告訴客戶,並且讓客戶瞭解度假中心會幫他們達到他們想過的度假生活。

(一)計畫重點

1.學習目標:經過此文的討論後,你將會清楚的瞭解:

(1)如何去凸顯你的度假中心,以刺激客戶的購買決定。

(2)此步驟是推銷過程中的目標。

(3)如何去向客戶提供解決之道。

(4)深入探測及改進技巧以引導你能逐步漸序地掌握推銷業務。

2.完成目標:在研習完此節後,你應能做到:

(1)解釋如何去表現需求傾向的推銷業務及成功的要訣。

(2)把度假中心主要的特色全部舉出(包括你所屬的及一般的),並且解釋他們有哪些不同的優點好處。

(3)引導出有效的解決之道。

(4)重新考量自己下次推銷業務的表現將如何並加以分析。

3.重點概論:有組織性的推銷業務方式包括了五個步驟:

(1)採取客戶傾向方式:一個成功的業務員其推銷的方式,絕

對是採取客戶傾向而非產品傾向的方式去推銷，他們是針
對客戶所要求的，所關心的去作，而不是僅針對產品強調
產品而已，他們時時都在留意如何幫客戶解決問題。

(2)提供解決之道的目的：在此過程中你應該要完成三件事
情：

‧解釋及呈現度假中心的風貌，向客戶提供豐富的資料，
以便幫助他們下決定。

‧建立價值感，向客戶介紹度假中心的特色，能帶給客戶
哪些優惠的條件。

‧建立工作壓力，這是自然的結果，在推銷的過程裏，從
你所介紹的度假中心的特色中，客戶產生了矛盾的感
覺，因為他們現有的度假方式並不完美，而如果成為會
員，他們將能享受度假中心的一切。

(3)客戶傾向的推銷表現：這是什麼？客戶傾向的推銷表現磐
石即為，設法使你的表現迎合客戶的需求，根據不同的客
戶發掘其需求的資料，根據其不同的興趣及要求去推銷業
務。

(4)表現入門：

‧從一般的到所要求的，從一般度假中心的特色優點好處
作介紹，然後再拿你所屬的度假中心去作介紹，然後再
針對不同客戶的個別需求去推銷。

‧避免將你所知道的都告訴客戶，相反地，只要將那些有
助於客戶作購買決定的資料告訴客戶即可。

‧不只推銷特色而已，還有優點，在推銷業務時告知解決
之道及建議時，你不只是要將所有特色還應將優點也告

訴他們。

客戶並不會因為度假中心的建築良好，或地點優越而購買會員證，他們只有在知道度假中心的特色可以帶給他們個人好處、度假中心的前景是看好的情況下，他們才會購買會員證。因此，記得在推銷業務時，要向客戶建議此會員資格並不只是別具特色而已，並能帶給他們什麼好處。

(5)推銷表現過程：當你向客戶介紹整個度假中心或特別向客戶建議時，請照下列四個步驟：

A.介紹特色：特色是吸引人的因素，但不只是在位置、設備、休閒規劃、網球場、游泳池或滑雪道等，這些在所有的度假中心和你所屬的度假中心應該都有，記得這些本身是沒有任何意義及價值的，你應向客戶解釋，你所屬的度假中心是獨一無二的。

B.介紹因此特色所能帶來的優點：因不同的特色所能帶給客戶的優點，這是特色富有的價值。

C.介紹好處：因為特色帶給客戶個人生活上的什麼好處，能幫助客戶完全享受度假中心的一切。

D.獲得回饋（反應）：當你介紹完所有的特色、優點、好處後，你應該觀察客戶對你所說的這些的反應，因為根據這些反應，你就能瞭解客戶是否清楚以及認同你所說的一切。

(二)重點複習

1.為什麼通常採取「產品傾向」的推銷方式效果不彰？

2.有組織性的推銷方式第三個步驟是什麼？

3.你如何去建立價值感？

4.在你的表現過程中，你不應該將所知道的度假中心通通告訴客戶，你應該告訴他們什麼？

5.推銷過程的四個步驟是什麼？

6.舉兩個你的度假中心的特色？

7.你如何為「優點」定義？

8.你如何為「好處」定義？

9.為何在你推銷表現過程中須得到客戶的回饋（反應）？

10.試舉：

(1)一個特色。

(2)這個特色的優點。

(3)這個特色的好處。

六、提供「交換會員制」的優惠條件

有許多人是為了在可交換會員的條件引誘下決定購買會員證的，因此在適當的時候最佳的時機，將「交換會員制」介紹給客戶是很重要的。

(一)學習重點

1.學習目標：經過此文的討論後，你將會清楚的瞭解：

(1)在推銷你的業務時，專業優勢的「交換會員制」扮演著什麼樣的角色。

(2)什麼時候將「交換會員制」介紹給客戶。

(3)怎麼樣去向客戶介紹「交換會員制」的特色及優點。

2.完成目標：在研習完此節後，你應能做到

(1)向你的經理解釋交換會員制的效用。

(2)如何有效地表達「交換會員制」的重點。

(3)重新考量自己下次推銷業務的表現如何並加以分析。

3.重點概論：此文敘述的三個重點問題是：

(1)何謂「會員交換制」？在你推銷業務的過程中，它扮演了
什麼角色？

(2)介紹「交換會員制」的最佳時機？你該在何時及提供多少
細節給客戶？

(3)你如何去介紹它？什麼是最有效的方法？

　・在推銷業務的過程中，「交換會員制」所扮演的角色：
交換會員制是度假會員中心一大吸引人的地方，而長久
以來也是受會員們稱讚的一大特色，故在推銷業務的過
程中千萬不能將其忽略。

不能完全基於「交換會員制」的存在去推銷業務！

千萬記得「交換會員制」應該算是額外的一種好處，一
種附贈品，如果你把此點當做向客戶推銷業務的唯一訴
求理由，實際上就是在降低你度假中心的價值，這就好
像是在告訴客戶說「購買我的度假會員，但在別處度
假」是一樣的了。也基於此理，記得在推銷業務的過程
中，應集中在度假中心的每個特色、優點及好處上，至
於「交換會員制」不過是這許多特色之一而已。

　・介紹「交換會員制」的最佳時機：嚴格來說向客戶介紹
此特色並沒有所謂的時機，最佳的時刻應該是依每個不

同的客戶其不同的需求、目的及其所在乎的去決定，這也就是你認為什麼時候可以把它當作一項工具來使用。

例如：你的客戶喜歡常年都再同一個地方度假，那麼「交換會員制」對他們來說就不具有什麼意義了。當碰到這些客戶時，你對於此制只需稍作簡介，而細節則在推銷完成後，再向客戶細說即可。

· 如何去介紹「交換會員制」？

現在你已經知道什麼時候去介紹此制是很重要的，但你持何種態度去介紹此制也是一樣重要的，如何有效地發揮其功能，請按下列五個規則：

A.如何去進行「交換會員制」？必須熟記所有的重要特色及會員們的權利，並牢記所有的規則和限定，以避免你的介紹有偏差，而致使客戶對你的信任打折扣，甚至解約。

B.儘量將其簡單化，雖然「交換會員制」的確有一些條例須遵循記載，但這些並非想像中的複雜，千萬不要因為這些規則而使你的推銷過程流於填鴨式而機械化了，不需將所有的細節都告知客戶，只需提供足夠的資料以刺激客戶購買的欲望即可。

C.利用可參考的資料，能支持此制的有效資料，《度假中心的世界之旅》這本書就是其中之一。

D.針對客戶特別的需求去討論此制。

E.不只推銷特色，還須推銷優點，介紹「交換會員制」的時候，也應該像介紹會員中心的其他特色一樣，照

下列四各步驟進行：

a.介紹特色。

b.介紹因此特色而有的優點。

c.介紹因此特色而有的好處。

d.獲得回饋（反應）。

(二)重點複習

1.在推銷過程中「交換會員制」所扮演的地位。

2.度假會員的權利有哪四種？

3.介紹「交換會員制」的五個規則。

4.提供客戶正確的資訊是很重要的，如果你將「交換會員制」的特色表現錯誤，可能會導致什麼結果？

5.你應如何將「交換會員制」表達簡單化？

6.為何不能將「交換會員制」這個特色放在唯一的訴求重點？

7.可供參考「交換會員制」的有效資料是什麼？

8.介紹「交換會員制」有效的四個步驟。

9.當介紹「交換會員制」時，為何針對客戶的特別需求去做調整？

10.你應該如何向客戶解釋「交換會員制」？

七、克服障礙（異議）

無論在事前你已經做好多麼完善的準備，可是很少能夠在推銷過程中，從頭到尾都十分順利的，即使是碰到非常想購買的客戶，也常會在你介紹完後，表示一些意見或告訴你他們所關心的是什

麼，因此你必須要瞭解意見並且知道如何去解決及克服，這才算是
成功的銷售。

(一)計畫重點

1.學習目標：經過此文的討論後，你將清楚地瞭解：

(1)何謂「異議」及它為何能幫助你銷售？

(2)你可能會遇到的「異議」。

(3)處理這些「異議」的技巧。

2.完成目標：在研習完此節後，你應能做到：

(1)處理一般「異議」的技巧。

(2)至少能有效的克服三個以上的「異議」。

(3)重新考量自己下次推銷業務的表現如何並加以分析。

3.重點概論：身為一位業務員，如果不知該如何好好的去處理
這些「異議」時，那麼有時候這些意義，可能會使你的業務
進行驟然停止，一般常見的兩個障礙：

(1)我要考慮（不急）。

(2)我沒法負擔（沒錢）。

無論如何「異議」應視為一個轉機，而不是障礙，一位專業推
銷人才，應把「異議」當作一種希望，並且樂於學習如何去做適當
的處理。

1.將「異議」視為一種希望：克服「異議」的第一步是你必須
將「異議」視為一種希望，別對它產生恐懼，在每次成功的
推銷業務過程中，「異議」是可預期發生的一部分。異議
是：

(1)正常的；

(2)必須的；

(3)客戶有興趣的前提；

(4)能引導業務推銷的。

一個專業人員與其害怕這些障礙，倒不如學習著去參與客戶的這些意見，將它視為客戶的反應，而這些反應能幫助你按照客戶不同的要求，為你的推銷作一番調整。

不要只看表面的價值——客戶所表示的一些意見，通常是模糊不清的，當你面對客戶希望他們購買產品時，他們通常都會對你有所戒意，而說一些沒有意義的話，通常他們就是在表示「不要唬我了，我是不會上當的」。

建立一個正確的態度——有些沒經驗的業務員，有時會不去理會客戶的意見，有的變成非常木訥，甚至失去自信不知所措，因此，對於面對這些「異議」的正確態度是：

(1)不要以為那只是少數人會提出的，不要過於排斥，記得這些「異議」的發生是非常正常的，而且絲毫不會對你所屬的度假中心有什麼不良影響。

(2)要圓滑，不管客戶們所提出來的是多麼愚蠢的意見，當你去嘲笑或懷疑他們的這些意見時，也同時在懷疑他們的判斷力，最重要的是千萬不能和客戶發生爭辯的情形，就算你贏了，也等於失去了你的業績，所以你應該保持著機智的頭腦去處理。

(3)應當有事前準備，在事前瞭解客戶可能會提出的「異議」，心裡應該有譜，而且如何向客戶解釋及解決都應在事前就準備好了。

(4)許多成功的業務員都會將這些發生過的「異議」全部列
表，然後有效地去反應及處理這些意見，他們從不會因這
些意見感到不知所措，甚至無以應對的困擾。

2.克服「異議」的對策：

(1)瞭解並確定這些「異議」：記得運用你圓滑的手段，當客
戶提出意見時，你應讓客戶知道，他們所提出的是非常合
理的，也是你所關心的，並且是你所尊重的。一個最簡單
的反應就是告訴他們「我知道你的感受，而且我們也非常
感謝你已經注意到這點了」。

(2)深測及隔離個別的問題：你不能將所有的問題都只是敷衍
了事，一個業務員最容易碰到的困難就是，當他們對這些
意見只是隨便應付時，那麼可能另外一個意見就會馬上又
被提出來。與其等著客戶一個一個的去提，不如你在事前
就做好深入的工作，以便能將其個別獨立起來解決，例
如：有位客戶告訴你一個最普遍的說法「我要考慮」，這
時，你就應該去問「你能告訴我要考慮什麼？」如果客戶
的答案依然是模稜兩可，那麼你仍舊要繼續去探測，直到
你清楚問題的癥結在哪裡。

(3)確定並反應：一旦你完全瞭解癥結所在，知道客戶不願意
加入的原因後，可依客戶所提出的意見以不同的方法處
理，你可能依度假中心所規定的章程去做解釋，或者向客
戶要求是否能稍後再回答。例如：如果客戶在金錢上面有
意見，那麼你就可能會告訴他：「我知道您的意思，不管
怎麼樣我希望你容我將全盤計畫向你介紹一下讓你瞭解，
或許事實上，你會發現加入會員，並不會超出你很多的預

算的。」

(4)一旦你對這些異議都有了結論，並讓客戶知道你一定會做得使他們滿意，你就可以繼續你的下一步了。

如何處理額外的異議：如果客戶尚有其他意見，只要重複上述步驟去解決，因為你至少會遇到三個以上的這種問題。

誠懇的結束語：如果很明顯地你今天所碰到的客戶絕對不會加入，那麼在結束時，你也應該向他們表示很感激他能給你一個機會為他們服務，雖然有些客戶告訴你「會再回來」卻根本就不會再來了，可是其中還是有很多仍在尋找適合他們的度假中心，他們仍然在比較，所以還是有希望的。

(二)重點複習

1.舉出你最近所碰到不能解決的「異議」。

2.當你為「異議」定位時，應記住哪三件事？

3.為何一位業務人員不應該害怕「異議」？

4.為何不能對「異議」只是敷衍了事？

5.面對「異議」時，建立正確態度的三件事？

6.為什麼當客戶的「異議」根本是無稽之談時，你依然得非常有耐性地表示你能體會。

7.解決客戶「異議」時的四個對策？

8.為何深入的去探測客戶的「異議」是很重要的？

9.當結束你的推銷業務前，你應該做什麼結束語？為什麼？

10.以你自己的意思去描述，強迫和堅持之間的不同。

八、得到客戶的抉擇

獲得客戶的購買決定是接下來的步驟，也是你推銷業務的最終目的。

(一)計畫重點

1.學習目標：經過此文的討論之後，你將會清楚地瞭解：

(1)什麼時候是你該做結束的時候，包括你如何去察言觀色。

(2)幫助客戶購買決定是你的責任。

(3)獲得客戶購買決定的一些技巧。

2.完成目標：在研習完此節後，你應能做到：

(1)解釋一位業務人員在幫助客戶作購買決定時所扮演的角色。

(2)知道如何觀察客戶作購買決定的技巧。

(3)重新考量自己對下次推銷業務的表現如何並加以分析。

3.重點概論：在你推銷業務的終結目的，便是想獲得客戶的購買決定。推銷過程中，你共推銷了許多「小產品」並且也完成了許多目標，包括了：

(1)推銷自我：建立了客戶對你的認可，也克服了「不信任」。

(2)推銷需求：幫助客戶去瞭解他們對度假中心的需求和關心什麼，達到了克服「不需要」。

(3)推銷解決之道：解釋度假中心如何能達到他們的要求，克服了「沒什麼幫助」。此時你該準備下一個步驟，即是推銷過程中的「獲得客戶的購買決定」。

(4)推銷業務：讓想購買的客戶今天便下決定購買，克服「不急」。請注意，除非你的客戶已經簽下支票或信用卡，否則此業務便不算已經完成。

‧要求客戶購買決定的時機：完成整個推銷過程，你應該做試探性的結束，利用開放式的問法，然後根據客戶的反應去決定，你該怎麼依客戶要求去進行下一步。如下列三種條件都已具備，你便能開始詢問客戶的決定如何：

A.他們已經瞭解度假會員所擁有的基本權利，如果不瞭解這項產品，客戶便不可能會購買。

B.他們表示有興趣：客戶擺明了他們相當有興趣。

C.你有特別的建議：對於內部的規劃及地點都已符合客戶要求。

針對上面這三點，如果都已齊全了，那麼你便能向客戶提出要求他們決定購買，但記得如果客戶還沒準備好，你就不該急著去要他們下決定，以免使客戶覺得太匆促；換另一個角度來說，如果客戶已經表示要買，而你卻還在不斷地述說著度假中心的特色，那麼你就可能多負擔了一份風險，可能因說錯一句話而失掉這位客戶，因此選對時機是非常重要的。

‧察言觀色：客戶很少會當面直接跟你說「我要買」，而是在他們的言行之間便會讓人知道他是否有興趣，所以學習著如何去察言觀色是很重要的。通常分成兩型：非口頭上的訊息，像最普通的肢體語言，即從客戶的動作上，你便能判斷出是肯定或否定。例如：

肯　定	否　定
身體往前傾	身體往後或旁傾
眼神直視你	眼神閃爍不定
翻閱著你的資料	對資料毫無興趣
微笑、點頭	面無表情
和配偶大方直視	一直向配偶使眼色
手臂自然	手臂交疊在胸前

口頭上購買的訊息：直接表示他有興趣或其願望，許多口頭上的訊息，大部分是針對如何購買的細節，這就表示他們大概已決定要購買。例如：「要花多少錢？」「什麼時候開始生效？」「其他的度假中心是否也一樣好？」「你還有其他什麼優惠條件沒有？」

· 如何獲得客戶的購買決定：

A.假設業務已經達成，在這個前提之下，你必須把客戶當成是會員，千萬不能再硬性要把產品塞給他們，而是假設他們已是會員，將該注意的細節非填鴨式的介紹給他們。

B.提供多項選擇餘地，當你和客戶討論會員細節時，不要告訴他們應該怎麼做、怎麼決定，而是在說明會員的種類、費用後，讓他們自己去選擇，或讓他們告訴你「就是這樣」，這便能讓他們較有參與感。例如：「你常會帶朋友或家人來度假嗎？」「我建議你冬天和夏天各利用一週度假，或是你比較喜歡在夏天和春天？」「你喜歡加入A制或B制？」「或是你覺得秋

天或春天你比較能利用？」「你的付款方式是用支票
或信用卡？」「是用MASTER CARD或用VISA？」
「希望探七年或十年分期？」

C.刺激其他購買慾望，通常客戶在決定購買前總會不停
地考慮，因為他們並不急著在今天做決定，如果客戶
表示度假中心的確符合他們的要求，只要還在猶豫
著，那麼你應該斟酌中心授權給你的範圍之內，介紹
幾個第一天成交所能給客戶的折扣或優惠等可刺激他
們作購買的決定。

(二)重點複習

1.何謂「推銷業務」？

2.以你的意思描述一下在推銷業務的最後階段，你的責任是什
麼？

3.當你要求客戶作購買決定時所存在的三個條件是什麼？

4.何謂試探性的結束語？

5.舉出客戶決定購買的三個非口頭表示。

6.舉出客戶決定購買的二個口頭表示。

7.有效獲得客戶決定購買的兩個假設。

8.在結束時，為何提供客戶多樣性的選擇是很重要的？

9.舉出三個多樣性選擇的說法。

10.刺激客戶購買欲的目的及方法是什麼？

九、降低解約風波

　　一些新會員常會在簽約完成的幾天後，毫無原因地解除契約，當然有些解約是無法避免的，無論如何度假中心的業務員應該知道，如何將業務推銷出去只是工作的一部分而已，如何去持續這份業績也是一樣的重要。

(一)計畫重點

　　1.學習目標：經過此文的討論後，你將會清楚的瞭解：

　　　(1)如果想維持成功的銷售成績就必須要把解約率降到最低。

　　　(2)爲何人們購買後會解約？

　　　(3)降低解約的技巧？

　　2.完成目標：當研習完此節後你應能做到：

　　　(1)解釋這些新會員爲何會解約。

　　　(2)利用郵寄方式技巧能降低解約人數。

　　　(3)重新考量自己下次推銷業務的表現如何並加以分析。

　　3.重點概論：沒有經驗的業務員都會以爲只要推銷出去產品，工作便算完成，他們深信自己已經完成推銷的四步驟了：

　　　(1)推銷自我。

　　　(2)推銷需求。

　　　(3)推銷解決之道。

　　　(4)推銷業務。

　　無論如何，最後一個步驟也是最重要的，一個成功業務人員，深信利用郵寄的通知活動可持續業務，並降低解約率。

1.新會員為何會解約：原因有很多，但大致可分兩類：

 (1)他們並不適合買——在你推銷過程中有些事情忽略了，可能是業務員並未建立十分強烈的可信度，也可能是你對他們的需求未深入瞭解，也可能是他們對於度假中心的特色有所誤解。基於上訴原因，在簽約後，如果他們發現哪一項資料是不正確的，那就很可能會解約了。

 (2)客戶後悔——這是一種當銷售結束客戶簽約後二十四至四十八小時內，通常會產生的一種情緒，這是一種基於財務約定的一種後續感覺，這也是人們常常會為他們的決定感到懷疑的原因，這是非常自然的反應。

 客戶反應通常會在極短時間內便發生，甚至可能發生在剛簽完約時，新會員通常會反覆檢討、分析他們的決定，而通常如果沒有有效的處理時，他們會變得很擔心甚至導致解約。

2.如何降低解約率：你不可能去防止一個解約的發生，但是你所能做的事如下：

 (1)做好品質——在推銷的每一步驟中，品質工作從頭到尾都須兼顧到，確定他們是在清楚地瞭解他們的權利，及為何購買的考慮下而成為會員的。

 (2)提供加強郵寄的工作——不斷地以郵寄的方式清楚地列出你在推銷時無法一一說明的地方，這種方法可減低客戶的憂慮及害怕。

3.加強郵寄工作：當你得到客戶確定的合同後，你就該開始你的郵寄加強工作，可分許多格式進行但必須包括下列幾點要素。

(1)恭喜及再次確定——當客戶決定購買，你就該讓客戶知道他所做的決定是正確的——它將使你的度假生活愉快。

(2)符合邏輯的去加強——很多的業務都是基於十分個人情緒化所做下的決定，因為他們看到你度假村的照片、或有關資料都十分愉快，此時決定購買而他們的情緒依然處於十分興奮的狀態下，可是這種情緒不會持續太久，逐漸地客戶後悔購買的感覺便會升起，他們會開始非常刻意地去分析他們的決定，基於此，在新會員離開前花二十分鐘去瞭解他們是否已全部清楚，並加強他們的購買是非常合邏輯的。最有效的方法就是請新會員告訴你他們購買的原因，這就能加強他們的邏輯概念，同時也能讓他們夫妻各自聽取對方的意見。

(3)提供參考的資料——新會員在離開時不應該是空手的，所有能提供給他們參考的目錄包括「世界之旅」的拷貝及交換會員的度假村的所有資料，都應該讓他們帶回去，甚至於你的度假村如有影片介紹最好也能讓他們帶回去參考。這種加強的資料有幾種作用，最重要的是當客戶離開後如有任何問題，便可以從資料中獲得解答，同時也可以隨時供客戶確定他們所買的是什麼，如果沒有這些資料他們便會覺得自己花那麼多錢到底花在哪裡。最後，這些資料有時還能幫助他們向親友們介紹自己所做的決定。

(4)要求可參考的資料——如果情況許可的話，要求你的客戶告訴你是否有朋友或親戚對度假中心也有興趣，並給你親友們的資料，這是你額外的收穫，但必須是在不會影響到這客戶之決定的前提下進行。這也是能擴大你客戶人數的

一個好方法，當你從對你滿意的客戶那裡得到資料時，那麼就好像在和你朋友工作一樣，無疑的，成功的機會會比較大，他們可能會從你的會員那兒聽到有關你和度假中心的一切，便會對此產品較具信心，而去購買了。

(5)提供可追蹤的資料——當新會員離開度假中心後，應該以個人的身分親手寫一封信去感謝他們，並提醒他們如有任何問題可隨時和你連絡。

在做這件事以前想個方法，讓他們能先和你建立個人友誼，例如假設他們不能待在度假中心，你就應該邀請他們參觀設施，或讓他們能馬上享受到會員的權利就太好了。

另一個方法就是和客戶另約一天再碰一次面，例如可以約隔天早上一起共用早餐，不要害怕向客戶詢問他們是否有任何意見，因為不管如何你該讓客戶知道，過了一個晚上，即使他們有任何問題你都可以隨時回答他們。

(6)解約後如何補救——一旦你知道客戶打算解約，應立即和客戶聯絡，保持禮貌及風度和體諒的心，同時試著去瞭解解約的原因，通常你會發現這些原因是微不足道而且容易解決的。

附

錄

附錄一　公平交易法

第1條　　立法宗旨

為維護交易秩序與消費者利益，確保公平競爭，促進經濟之安定與繁榮，特制定本法；本法未規定者，適用其他有關法律之規定。

第2條　　事業之定義

本法所稱事業如左：

一、公司。

二、獨資或合夥之工商行號。

三、同業公會。

四、其他提供商品或服務從事交易之人或團體。

第3條　　交易相對人之定義

本法所稱交易相對人，係指與事業進行或成立交易之供給者或需求者。

第4條　　競爭之定義

本法所稱競爭，謂二以上事業在市場上以較有利之價格、數量、品質、服務或其他條件，爭取交易機會之行為。

第5條　　獨占、視為獨占、特定市場之定義

本法所稱獨占，謂事業在特定市場處於無競爭狀態，或具有壓倒性地位，可排除競爭之能力者。

二以上事業，實際上不為價格之競爭，而其全體之對外關係，具有前項規定之情形者，視為獨占。

第一項所稱特定市場，係指事業就一定之商品或服務，從事競爭之區域或範圍。

第5-1條　獨占事業認定標準

事業無左列各款情形者，不列入前條獨占事業認定範圍：

一、事業在特定市場之占有率達二分之一。

二、事業全體在特定市場之占有率達三分之二。

三、事業全體在特定市場之占有率達四分之三。

有前項各款情形之一，其個別事業在該特定市場占有率未達十分之一或上一會計年度事業總銷售金額未達新臺幣十億元者，該事業不列入獨占事業之認定範圍。

事業之設立或事業所提供之商品或服務進入特定市場，受法令、技術之限制或有其他足以影響市場供需可排除競爭能力之情事者，雖有前二項不列入認定範圍之情形，中央主管機關仍得認定其為獨占事業。

第6條　結合之定義

本法所稱結合，謂事業有左列情形之一者而言：

一、與他事業合併者。

二、持有或取得他事業之股份或出資額，達到他事業有表決權股份或資本總額三分之一以上者。

三、受讓或承租他事業全部或主要部分之營業或財產者。

四、與他事業經常共同經營或受他事業委託經營者。

五、直接或間接控制他事業之業務經營或人事任免者。

計算前項第二款之股份或出資額時，應將與該事業具有

控制與從屬關係之事業所持有或取得他事業之股份或出
資額一併計入。

第7條　聯合行為之定義

本法所稱聯合行為，謂事業以契約、協議或其他方式之
合意，與有競爭關係之他事業共同決定商品或服務之價
格，或限制數量、技術、產品、設備、交易對象、交易
地區，相互約束事業活動之行為而言。

前項所稱聯合行為，以事業在同一產銷階段之水平聯
合，足以影響生產、商品交易或服務供需之市場功能者
為限。

第一項所稱其他方式之合意，指契約、協議以外之意思
聯絡，不問有無法律拘束力，事實上可導致共同行為
者。

同業公會藉章程或會員大會、理、監事會議決議或其他
方法所為約束事業活動之行為，亦為第二項之水平聯
合。

第8條　多層次傳銷、多層次傳銷事業及參加人之定義

本法所稱多層次傳銷，謂就推廣或銷售之計畫或組織，
參加人給付一定代價，以取得推廣、銷售商品或勞務及
介紹他人參加之權利，並因而獲得佣金、獎金或其他經
濟利益者而言。

前項所稱給付一定代價，謂給付金錢、購買商品、提供
勞務或負擔債務。

本法所稱多層次傳銷事業，係指就多層次傳銷訂定營運
計畫或組織，統籌規劃傳銷行為之事業。

外國事業之參加人或第三人，引進該事業之多層次傳銷計畫或組織者，視爲前項之多層次傳銷事業。

本法所稱參加人如下：

一、加入多層次傳銷事業之計畫或組織，推廣、銷售商品或勞務，並得介紹他人參加者。

二、與多層次傳銷事業約定，於累積支付一定代價後，始取得推廣、銷售商品或勞務及介紹他人參加之權利者。

第9條　主管機關

本法所稱主管機關：在中央爲行政院公平交易委員會；在直轄市爲直轄市政府；在縣（市）爲縣（市）政府。

本法規定事項，涉及他部會之職掌者，由行政院公平交易委員會商同各該部會辦理之。

第10條　獨占事業禁止行爲

獨占之事業，不得有左列行爲：

一、以不公平之方法，直接或間接阻礙他事業參與競爭。

二、對商品價格或服務報酬，爲不當之決定、維持或變更。

三、無正當理由，使交易相對人給予特別優惠。

四、其他濫用市場地位之行爲。

第11條　事業結合之申報門檻、等待期間及其例外

事業結合時，有左列情形之一者，應先向中央主管機關提出申報：

一、事業因結合而使其市場占有率達三分之一者。

二、參與結合之一事業，其市場占有率達四分之一者。

三、參與結合之事業，其上一會計年度之銷售金額，超
　　過中央主管機關所公告之金額者。

前項第三款之銷售金額，得由中央主管機關就金融機構
事業與非金融機構事業分別公告之。

事業自中央主管機關受理其提出完整申報資料之日起
三十日內，不得為結合。但中央主管機關認為必要時，
得將該期間縮短或延長，並以書面通知申報事業。

中央主管機關依前項但書延長之期間，不得逾三十日；
對於延長期間之申報案件，應依第十二條規定作成決
定。

中央主管機關屆期未為第三項但書之延長通知或前項之
決定者，事業得逕行結合。但有下列情形之一者，不得
逕行結合：

一、經申報之事業同意再延長期間者。

二、事業之申報事項有虛偽不實者。

第11-1條　事前申報之除外適用

前條第一項之規定，於左列情形不適用之：

一、參與結合之一事業已持有他事業達百分之五十以上
　　之有表決權股份或出資額，再與該他事業結合者。

二、同一事業所持有有表決權股份或出資額達百分之
　　五十以上之事業間結合者。

三、事業將其全部或主要部分之營業、財產或可獨立
　　營運之全部或一部營業，讓與其獨自新設之他事業
　　者。

四、事業依公司法第一百六十七條第一項但書或證券交
　　易法第二十八條之二規定收回股東所持有之股份，
　　致其原有股東符合第六條第一項第二款之情形者。

第12條　　申報案件之決定及附款
　　　　　對於事業結合之申報，如其結合，對整體經濟利益大於
　　　　　限制競爭之不利益者，中央主管機關不得禁止其結合。
　　　　　中央主管機關對於第十一條第四項申報案件所為之決
　　　　　定，得附加條件或負擔，以確保整體經濟利益大於限制
　　　　　競爭之不利益。

第13條　　違法結合及未履行附款之處分
　　　　　事業違反第十一條第一項、第三項規定而為結合，或申
　　　　　報後經中央主管機關禁止其結合而為結合，或未履行前
　　　　　條第二項對於結合所附加之負擔者，中央主管機關得禁
　　　　　止其結合、限期命其分設事業、處分全部或部分股份、
　　　　　轉讓部分營業、免除擔任職務或為其他必要之處分。
　　　　　事業違反中央主管機關依前項所為之處分者，中央主管
　　　　　機關得命解散、停止營業或勒令歇業。

第14條　　聯合行為之禁止、例外許可及其核駁期限
　　　　　事業不得為聯合行為。但有左列情形之一，而有益於整
　　　　　體經濟與公共利益，經申請中央主管機關許可者，不在
　　　　　此限：
　　　　　一、為降低成本、改良品質或增進效率，而統一商品規
　　　　　　　格或型式者。
　　　　　二、為提高技術、改良品質、降低成本或增進效率，而
　　　　　　　共同研究開發商品或市場者。

三、為促進事業合理經營，而分別作專業發展者。

四、為確保或促進輸出，而專就國外市場之競爭予以約定者。

五、為加強貿易效能，而就國外商品之輸入採取共同行為者。

六、經濟不景氣期間，商品市場價格低於平均生產成本，致該行業之事業，難以繼續維持或生產過剩，為有計畫適應需求而限制產銷數量、設備或價格之共同行為者。

七、為增進中小企業之經營效率，或加強其競爭能力所為之共同行為者。

中央主管機關收受前項之申請，應於三個月內為核駁之決定；必要時得延長一次。

第15條　聯合行為許可之附款及許可期限

中央主管機關為前條之許可時，得附加條件或負擔。

許可應附期限，其期限不得逾三年；事業如有正當理由，得於期限屆滿前三個月內，以書面向中央主管機關申請延展；其延展期限，每次不得逾三年。

第16條　得廢止、變更聯合行為許可之情形

聯合行為經許可後，如因許可事由消滅、經濟情況變更或事業有逾越許可之範圍行為者，中央主管機關得廢止許可、變更許可內容、命令停止、改正其行為或採取必要更正措施。

第17條　聯合行為許可事項之登記及刊載公報

中央主管機關對於前三條之許可、條件、負擔、期限及

有關處分，應設置專簿予以登記，並刊載政府公報。

第18條　約定轉售價格

事業對於其交易相對人，就供給之商品轉售與第三人或第三人再轉售時，應容許其自由決定價格；有相反之約定者，其約定無效。

第19條　限制競爭或妨礙公平競爭之虞行為

有左列各款行為之一，而有限制競爭或妨礙公平競爭之虞者，事業不得為之：

一、以損害特定事業為目的，促使他事業對該特定事業斷絕供給、購買或其他交易之行為。

二、無正當理由，對他事業給予差別待遇之行為。

三、以脅迫、利誘或其他不正當之方法，使競爭者之交易相對人與自己交易之行為。

四、以脅迫、利誘或其他不正當方法，使他事業不為價格之競爭、參與結合或聯合之行為。

五、以脅迫、利誘或其他不正當方法，獲取他事業之產銷機密、交易相對人資料或其他有關技術秘密之行為。

六、以不正當限制交易相對人之事業活動為條件，而與其交易之行為。

第20條　仿冒表徵或外國著名商標

事業就其營業所提供之商品或服務，不得有左列行為：

一、以相關事業或消費者所普遍認知之他人姓名、商號或公司名稱、商標、商品容器、包裝、外觀或其他顯示他人商品之表徵，為相同或類似之使用，致與

他人商品混淆，或販賣、運送、輸出或輸入使用該項表徵之商品者。

二、以相關事業或消費者所普遍認知之他人姓名、商號或公司名稱、標章或其他表示他人營業、服務之表徵，為相同或類似之使用，致與他人營業或服務之設施或活動混淆者。

三、於同一商品或同類商品，使用相同或近似於未經註冊之外國著名商標，或販賣、運送、輸出或輸入使用該項商標之商品者。

前項規定，於左列各款行為不適用之：

一、以普通使用方法，使用商品本身習慣上所通用之名稱，或交易上同類商品慣用之表徵，或販賣、運送、輸出或輸入使用該名稱或表徵之商品者。

二、以普通使用方法，使用交易上同種營業或服務慣用名稱或其他表徵者。

三、善意使用自己姓名之行為，或販賣、運送、輸出或輸入使用該姓名之商品。

四、對於前項第一款或第二款所列之表徵，在未為相關事業或消費者所普遍認知前，善意為相同或類似使用，或其表徵之使用係自該善意使用人連同其營業一併繼受而使用，或販賣、運送、輸出或輸入使用該表徵之商品者。

事業因他事業為前項第三款或第四款之行為，致其營業、商品、設施或活動有受損害或混淆之虞者，得請求他事業附加適當表徵。但對僅為運送商品者，不適用

之。

第21條　虛偽不實或引人錯誤之表示或表徵

事業不得在商品或其廣告上，或以其他使公眾得知之方法，對於商品之價格、數量、品質、內容、製造方法、製造日期、有效期限、使用方法、用途、原產地、製造者、製造地、加工者、加工地等，為虛偽不實或引人錯誤之表示或表徵。

事業對於載有前項虛偽不實或引人錯誤表示之商品，不得販賣、運送、輸出或輸入。

前二項規定於事業之服務準用之。

廣告代理業在明知或可得知情況下，仍製作或設計有引人錯誤之廣告，與廣告主負連帶損害賠償責任。廣告媒體業在明知或可得知其所傳播或刊載之廣告有引人錯誤之虞，仍予傳播或刊載，亦與廣告主負連帶損害賠償責任。

第22條　營業誹謗之禁止

事業不得為競爭之目的，而陳述或散布足以損害他人營業信譽之不實情事。

第23條　變質多層次傳銷之禁止

多層次傳銷，其參加人如取得佣金、獎金或其他經濟利益，主要係基於介紹他人加入，而非基於其所推廣或銷售商品或勞務之合理市價者，不得為之。

第23-1條　多層次傳銷參加人解除契約

多層次傳銷參加人得自訂約日起十四日內以書面通知多層次傳銷事業解除契約。多層次傳銷事業應於契約解除

生效後三十日內，接受參加人退貨之申請，取回商品或由參加人自行送回商品，並返還參加人於契約解除時所有商品之進貨價金及其他加入時給付之費用。

多層次傳銷事業依前項規定返還參加人所爲之給付時，得扣除商品返還時已因可歸責於參加人之事由致商品毀損滅失之價值，及已因該進貨而對參加人給付之獎金或報酬。

前項之退貨如係該事業取回者，並得扣除取回該商品所需運費。

第23-2條　多層次傳銷參加人終止契約

參加人於前條第一項解約權期間經過後，仍得隨時以書面終止契約，退出多層次傳銷計畫或組織。

參加人依前項規定終止契約後三十日內，多層次傳銷事業應以參加人原購價格百分之九十買回參加人所持有之商品。但得扣除已因該項交易而對參加人給付之獎金或報酬，及取回商品之價值有減損時，其減損之價額。

第23-3條　多層次傳銷事業請求損害賠償或違約金之限制

參加人依前二條行使解除權或終止權時，多層次傳銷事業不得向參加人請求因該契約解除或終止所受之損害賠償或違約金。

前二條關於商品之規定，於提供勞務者準用之。

第23-4條　多層次傳銷管理辦法

有關多層次傳銷事業之報備、業務檢查、財務報表應經會計師簽證並對外揭露、對參加人應告知之事項、參加契約內容、參加人權益保障、重大影響參加人權益之禁

止行爲及對參加人之管理義務等相關事項之辦法，由中央主管機關定之。

第24條　其他欺罔或顯失公平行爲

除本法另有規定者外，事業亦不得爲其他足以影響交易秩序之欺罔或顯失公平之行爲。

第25條　公平交易委員會之職掌

爲處理本法有關公平交易事項，行政院應設置公平交易委員會，其職掌如左：

一、關於公平交易政策及法規之擬訂事項。

二、關於審議本法有關公平交易事項。

三、關於事業活動及經濟情況之調查事項。

四、關於違反本法案件之調查、處分事項。

五、關於公平交易之其他事項。

第26條　依檢舉或依職權調查處理

公平交易委員會對於違反本法規定，危害公共利益之情事，得依檢舉或職權調查處理。

第27條　調查之程序

公平交易委員會依本法爲調查時，得依左列程序進行：

一、通知當事人及關係人到場陳述意見。

二、通知有關機關、團體、事業或個人提出帳冊、文件及其他必要之資料或證物。

三、派員前往有關團體或事業之事務所、營業所或其他場所爲必要之調查。

執行調查之人員依法執行公務時，應出示有關執行職務之證明文件；其未出示者，受調查者得拒絕之。

第27-1條　卷宗閱覽及閱卷辦法

當事人或關係人於前條調查程序進行中，除有左列情形之一者外，為主張或維護其法律上利益之必要，得申請閱覽、抄寫、複印或攝影有關資料或卷宗：

一、行政決定前之擬稿或其他準備作業文件。

二、涉及國防、軍事、外交及一般公務機密，依法規規定有保密之必要者。

三、涉及個人隱私、職業秘密、營業秘密，依法規規定有保密之必要者。

四、有侵害第三人權利之虞者。

五、有嚴重妨礙社會治安、公共安全或其他公共利益之職務正常進行之虞者。

前項申請人之資格、申請時間、資料或卷宗之閱覽範圍、進行方式等相關程序事項及其限制，由中央主管機關定之。

第28條　獨立行使職權

公平交易委員會依法獨立行使職權，處理有關公平交易案件所為之處分，得以委員會名義行之。

第29條　公平交易委員會之組織

公平交易委員會之組織，另以法律定之。

第30條　除去侵害請求權及防止侵害請求權

事業違反本法之規定，致侵害他人權益者，被害人得請求除去之；有侵害之虞者，並得請求防止之。

第31條　損害賠償責任

事業違反本法之規定，致侵害他人權益者，應負損害賠

償責任。

第32條　賠償額之酌定

法院因前條被害人之請求，如為事業之故意行為，得依侵害情節，酌定損害額以上之賠償。但不得超過已證明損害額之三倍。

侵害人如因侵害行為受有利益者，被害人得請求專依該項利益計算損害額。

第33條　消滅時效

本章所定之請求權，自請求權人知有行為及賠償義務人時起，二年間不行使而消滅；自為行為時起，逾十年者亦同。

第34條　判決書之登載新聞紙

被害人依本法之規定，向法院起訴時，得請求由侵害人負擔費用，將判決書內容登載新聞紙。

第35條　罰則一

違反第十條、第十四條、第二十條第一項規定，經中央主管機關依第四十一條規定限期命其停止、改正其行為或採取必要更正措施，而逾期未停止、改正其行為或未採取必要更正措施，或停止後再為相同或類似違反行為者，處行為人三年以下有期徒刑、拘役或科或併科新臺幣一億元以下罰金。

違反第二十三條規定者，處行為人三年以下有期徒刑、拘役或科或併科新臺幣一億元以下罰金。

第36條　罰則二

違反第十九條規定，經中央主管機關依第四十一條規定

限期命其停止、改正其行為或採取必要更正措施,而逾
期未停止、改正其行為或未採取必要更正措施,或停止
後再為相同或類似違反行為者,處行為人二年以下有期
徒刑、拘役或科或併科新臺幣五千萬元以下罰金。

第37條　　罰則三

違反第二十二條規定者,處行為人二年以下有期徒刑、
拘役或科或併科新臺幣五千萬元以下罰金。

前項之罪,須告訴乃論。

第38條　　法人科處罰金之情形

法人犯前三條之罪者,除依前三條規定處罰其行為人
外,對該法人亦科以各該條之罰金。

第39條　　法律競合時法條之適用

前四條之處罰,其他法律有較重之規定者,從其規定。

第40條　　罰則四

事業違反第十一條第一項、第三項規定而為結合,或申
報後經中央主管機關禁止其結合而為結合,或未履行第
十二條第二項對於結合所附加之負擔者,除依第十三條
規定處分外,處新臺幣十萬元以上五千萬元以下罰鍰。

事業結合有第十一條第五項但書第二款規定之情形者,
處新臺幣五萬元以上五十萬元以下罰鍰。

第41條　　罰則五

公平交易委員會對於違反本法規定之事業,得限期命其
停止、改正其行為或採取必要更正措施,並得處新臺幣
五萬元以上二千五百萬元以下罰鍰;逾期仍不停止、改
正其行為或未採取必要更正措施者,得繼續限期命其停

止、改正其行為或採取必要更正措施，並按次連續處新
臺幣十萬元以上五千萬元以下罰鍰，至停止、改正其行
為或採取必要更正措施為止。

第42條　　罰則六

違反第二十三條規定者，除依第四十一條規定處分外，
其情節重大者，並得命令解散、停止營業或勒令歇業。

違反第二十三條之一第二項、第二十三條之二第二項
或第二十三條之三規定者，得限期命其停止、改正其
行為或採取必要更正措施，並得處新臺幣五萬元以上
二千五百萬元以下罰鍰。逾期仍不停止、改正其行為或
未採取必要更正措施者，得繼續限期命其停止、改正其
行為或採取必要更正措施，並按次連續處新臺幣十萬元
以上五千萬元以下罰鍰，至停止、改正其行為或採取必
要更正措施為止；其情節重大者，並得命令解散、停止
營業或勒令歇業。

違反中央主管機關依第二十三條之四所定之管理辦法
者，依第四十一條規定處分。

第42-1條　停止營業之期間

依本法所處停止營業之期間，每次以六個月為限。

第43條　　罰則七

公平交易委員會依第二十七條規定進行調查時，受調查
者於期限內如無正當理由拒絕調查、拒不到場陳述意
見，或拒不提出有關帳冊、文件等資料或證物者，處新
臺幣二萬元以上二十五萬元以下罰鍰；受調查者再經通
知，無正當理由連續拒絕者，公平交易委員會得繼續通

知調查，並按次連續處新臺幣五萬元以上五十萬元以下罰鍰，至接受調查、到場陳述意見或提出有關帳冊、文件等資料或證物為止。

第44條　強制執行

依前四條規定所處罰鍰，拒不繳納者，移送法院強制執行。

第45條　不適用本法之情形

依照著作權法、商標法或專利法行使權利之正當行為，不適用本法之規定。

第46條　本法與其他法律競合適用之情形

事業關於競爭之行為，另有其他法律規定者，於不牴觸本法立法意旨之範圍內，優先適用該其他法律之規定。

第47條　未經認許之外國法人或團體

未經認許之外國法人或團體，就本法規定事項得為告訴、自訴或提起民事訴訟。但以依條約或其本國法令、慣例，中華民國人或團體得在該國享受同等權利者為限；其由團體或機構互訂保護之協議，經中央主管機關核准者亦同。

第48條　施行細則

本法施行細則，由中央主管機關定之。

第49條　施行日期

本法自公布後一年施行。

本法修正條文自公布日施行。

附錄二　消費者保護法

（92 年 01 月 22 日修正）

第一章　總則

第1條　　為保護消費者權益，促進國民消費生活安全，提昇國民消費生活品質，特制定本法。有關消費者之保護，依本法之規定，本法未規定者，適用其他法律。

第2條　　本法所用名詞定義如下：

一、消費者：指以消費為目的而為交易、使用商品或接受服務者。

二、企業經營者：指以設計、生產、製造、輸入、經銷商品或提供服務為營業者。

三、消費關係：指消費者與企業經營者間就商品或服務所發生之法律關係。

四、消費爭議：指消費者與企業經營者間因商品或服務所生之爭議。

五、消費訴訟：指因消費關係而向法院提起之訴訟。

六、消費者保護團體：指以保護消費者為目的而依法設立登記之法人。

七、定型化契約條款：指企業經營者為與不特定多數消費者訂立同類契約之用，所提出預先擬定之契約條款。定型化契約條款不限於書面，其以放映字幕、張貼、牌示、網際網路、或其他方法表示者，亦屬之。

八、個別磋商條款：指契約當事人個別磋商而合意之契約條款。

九、定型化契約：指以企業經營者提出之定型化契約條款作為契約內容之全部或一部而訂定之契約。

十、郵購買賣：指企業經營者以廣播、電視、電話、傳真、型錄、報紙、雜誌、網際網路、傳單或其他類似之方法，使消費者未能檢視商品而與企業經營者所為之買賣。

十一、訪問買賣：指企業經營者未經邀約而在消費者之住居所或其他場所從事銷售，所為之買賣。

十二、分期付款：指買賣契約約定消費者支付頭期款，餘款分期支付，而企業經營者於收受頭期款時，交付標的物與消費者之交易型態。

第3條　政府為達成本法目的，應實施下列措施，並應就與下列事項有關之法規及其執行情形，定期檢討、協調、改進之：

一、維護商品或服務之品質與安全衛生。

二、防止商品或服務損害消費者之生命、身體、健康、財產或其他權益。

三、確保商品或服務之標示，符合法令規定。

四、確保商品或服務之廣告，符合法令規定。

五、確保商品或服務之度量衡，符合法令規定。

六、促進商品或服務維持合理價格。

七、促進商品之合理包裝。

八、促進商品或服務之公平交易。

九、扶植、獎助消費者保護團體。

十、協調處理消費爭議。

十一、推行消費者教育。

十二、辦理消費者諮詢服務。

十三、其他依消費生活之發展所必要之消費者保護措施。

政府為達成前項之目的，應制定相關法律。

第4條　　企業經營者對於其提供之商品或服務，應重視消費者之健康與安全，並向消費者說明商品或服務之使用方法，維護交易之公平，提供消費者充分與正確之資訊，及實施其他必要之消費者保護措施。

第5條　　政府、企業經營者及消費者均應致力充實消費資訊，提供消費者運用，俾能採取正確合理之消費行為，以維護其安全與權益。

第6條　　本法所稱主管機關：在中央為目的事業主管機關；在直轄市為直轄市政府；在縣（市）為縣（市）政府。

第二章　消費者權益

第一節　健康與安全保障

第7條　　從事設計、生產、製造商品或提供服務之企業經營者，於提供商品流通進入市場，或提供服務時，應確保該商品或服務，符合當時科技或專業水準可合理期待之安全性。

商品或服務具有危害消費者生命、身體、健康、財產之可能者，應於明顯處為警告標示及緊急處理危險之方法。

企業經營者違反前二項規定，致生損害於消費者或第三人時，應負連帶賠償責任。但企業經營者能證明其無過失者，法院得減輕其賠償責任。

第7-1條　企業經營者主張其商品於流通進入市場，或其服務於提供時，符合當時科技或專業水準可合理期待之安全性者，就其主張之事實負舉證責任。

商品或服務不得僅因其後有較佳之商品或服務，而被視爲不符合前條第一項之安全性。

第8條　從事經銷之企業經營者，就商品或服務所生之損害，與設計、生產、製造商品或提供服務之企業經營者連帶負賠償責任。但其對於損害之防免已盡相當之注意，或縱加以相當之注意而仍不免發生損害者，不在此限。

前項之企業經營者，改裝、分裝商品或變更服務內容者，視爲前條之企業經營者。

第9條　輸入商品或服務之企業經營者，視爲該商品之設計、生產、製造者或服務之提供者，負本法第七條之製造者責任。

第10條　企業經營者於有事實足認其提供之商品或服務有危害消費者安全與健康之虞時，應即回收該批商品或停止其服務。但企業經營者所爲必要之處理，足以除去其危害者，不在此限。

商品或服務有危害消費者生命、身體、健康或財產之虞，而未於明顯處爲警告標示，並附載危險之緊急處理方法者，準用前項規定。

第10-1條　本節所定企業經營者對消費者或第三人之損害賠償責

任，不得預先約定限制或免除。

第二節　定型化契約

第11條　　企業經營者在定型化契約中所用之條款，應本平等互惠之原則。

定型化契約條款如有疑義時，應為有利於消費者之解釋。

第11-1條　企業經營者與消費者訂立定型化契約前，應有三十日以內之合理期間，供消費者審閱全部條款內容。

違反前項規定者，其條款不構成契約之內容。但消費者得主張該條款仍構成契約之內容。

中央主管機關得選擇特定行業，參酌定型化契約條款之重要性、涉及事項之多寡及複雜程度等事項，公告定型化契約之審閱期間。

第12條　　定型化契約中之條款違反誠信原則，對消費者顯失公平者，無效。

定型化契約中之條款有下列情形之一者，推定其顯失公平：

一、違反平等互惠原則者。

二、條款與其所排除不予適用之任意規定之立法意旨顯相矛盾者。

三、契約之主要權利或義務，因受條款之限制，致契約之目的難以達成。

第13條　　定型化契約條款未經記載於定型化契約中者，企業經營者應向消費者明示其內容；明示其內容顯有困難者，應以顯著之方式，公告其內容，並經消費者同意受其拘束

者，該條款即為契約之內容。

前項情形，企業經營者經消費者請求，應給與定型化契約條款之影本或將該影本附為該契約之附件。

第14條　定型化契約條款未經記載於定型化契約中而依正常情形顯非消費者所得預見者，該條款不構成契約之內容。

第15條　定型化契約中之定型化契約條款牴觸個別磋商條款之約定者，其牴觸部分無效。

第16條　定型化契約中之定型化契約條款，全部或一部無效或不構成契約內容之一部者，除去該部分，契約亦可成立者，該契約之其他部分，仍為有效。但對當事人之一方顯失公平者，該契約全部無效。

第17條　央主管機關得選擇特定行業，公告規定其定型化契約應記載或不得記載之事項。

違反前項公告之定型化契約，其定型化契約條款無效。該定型化契約之效力，依前條規定定之。

企業經營者使用定型化契約者，主管機關得隨時派員查核。

第三節　特種買賣

第18條　企業經營者為郵購買賣或訪問買賣時，應將其買賣之條件、出賣人之姓名、名稱、負責人、事務所或住居所告知買受之消費者。

第19條　郵購或訪問買賣之消費者，對所收受之商品不願買受時，得於收受商品後七日內，退回商品或以書面通知企業經營者解除買賣契約，無須說明理由及負擔任何費用或價款。

郵購或訪問買賣違反前項規定所爲之約定無效。

契約經解除者，企業經營者與消費者間關於回復原狀之約定，對於消費者較民法第二百五十九條之規定不利者，無效。

第19-1 條　前二條規定，於以郵購買賣或訪問買賣方式所爲之服務交易，準用之。

第20條　未經消費者要約而對之郵寄或投遞之商品，消費者不負保管義務。

前項物品之寄送人，經消費者定相當期限通知取回而逾期未取回或無法通知者，視爲拋棄其寄投之商品。雖未經通知，但在寄送後逾一個月未經消費者表示承諾，而仍不取回其商品者，亦同。

消費者得請求償還因寄送物所受之損害，及處理寄送物所支出之必要費用。

第21條　企業經營者與消費者分期付款買賣契約應以書面爲之。

前項契約書應載明下列事項：

一、頭期款。

二、各期價款與其他附加費用合計之總價款與現金交易價格之差額。

三、利率。

企業經營者未依前項規定記載利率者，其利率按現金交易價格週年利率百分之五計算之。

企業經營者違反第二項第一款、第二款之規定者，消費者不負現金交易價格以外價款之給付義務。

第四節　消費資訊之規範

第22條　企業經營者應確保廣告內容之真實，其對消費者所負之
　　　　義務不得低於廣告之內容。

第23條　刊登或報導廣告之媒體經營者明知或可得而知廣告內容
　　　　與事實不符者，就消費者因信賴該廣告所受之損害與企
　　　　業經營者負連帶責任。

　　　　前項損害賠償責任，不得預先約定限制或拋棄。

第24條　企業經營者應依商品標示法等法令為商品或服務之標
　　　　示。

　　　　輸入之商品或服務，應附中文標示及說明書，其內容不
　　　　得較原產地之標示及說明書簡略。

　　　　輸入之商品或服務在原產地附有警告標示者，準用前項
　　　　之規定。

第25條　企業經營者對消費者保證商品或服務之品質時，應主動
　　　　出具書面保證書。

　　　　前項保證書應載明下列事項：

　　　　一、商品或服務之名稱、種類、數量，其有製造號碼或
　　　　　　批號者，其製造號碼或批號。

　　　　二、保證之內容。

　　　　三、保證期間及其起算方法。

　　　　四、製造商之名稱、地址。

　　　　五、由經銷商售出者，經銷商之名稱、地址。

　　　　六、交易日期。

第26條　企業經營者對於所提供之商品應按其性質及交易習慣，
　　　　為防震、防潮、防塵或其他保存商品所必要之包裝，以

確保商品之品質與消費者之安全。但不得誇張其內容或
爲過大之包裝。

第三章　消費者保護團體

第27條　消費者保護團體以社團法人或財團法人爲限。

消費者保護團體應以保護消費者權益、推行消費者教育
爲宗旨。

第28條　消費者保護團體之任務如下：

一、商品或服務價格之調查、比較、研究、發表。

二、商品或服務品質之調查、檢驗、研究、發表。

三、商品標示及其內容之調查、比較、研究、發表。

四、消費資訊之諮詢、介紹與報導。

五、消費者保護刊物之編印發行。

六、消費者意見之調查、分析、歸納。

七、接受消費者申訴，調解消費爭議。

八、處理消費爭議，提起消費訴訟。

九、建議政府採取適當之消費者保護立法或行政措施。

十、建議企業經營者採取適當之消費者保護措施。

十一、其他有關消費者權益之保護事項。

第29條　消費者保護團體爲從事商品或服務檢驗，應設置與檢驗
項目有關之檢驗設備或委託設有與檢驗項目有關之檢驗
設備之機關、團體檢驗之。

執行檢驗人員應製作檢驗紀錄，記載取樣、使用之檢驗
設備、檢驗方法、經過及結果，提出於該消費者保護團
體。

第30條　政府對於消費者保護之立法或行政措施，應徵詢消費者

保護團體、相關行業、學者專家之意見。

第31條　消費者保護團體為商品或服務之調查、檢驗時，得請求政府予以必要之協助。

第32條　消費者保護團體辦理消費者保護工作成績優良者，主管機關得予以財務上之獎助。

第四章　行政監督

第33條　直轄市或縣（市）政府認為企業經營者提供之商品或服務有損害消費者生命、身體、健康或財產之虞者，應即進行調查。於調查完成後，得公開其經過及結果。

前項人員為調查時，應出示有關證件，其調查得依下列方式進行：

一、向企業經營者或關係人查詢。

二、通知企業經營者或關係人到場陳述意見。

三、通知企業經營者提出資料證明該商品或服務對於消費者生命、身體、健康或財產無損害之虞。

四、派員前往企業經營者之事務所、營業所或其他有關場所進行調查。

五、必要時，得就地抽樣商品，加以檢驗。

第34條　直轄市或縣（市）政府於調查時，對於可為證據之物，得聲請檢察官扣押之。

前項扣押，準用刑事訴訟法關於扣押之規定。

第35條　直轄市或縣（市）主管機關辦理檢驗，得委託設有與檢驗項目有關之檢驗設備之消費者保護團體、職業團體或其他有關公私機構或團體辦理之。

第36條　直轄市或縣（市）政府對於企業經營者提供之商品或服

務，經第三十三條之調查，認爲確有損害消費者生命、身體、健康或財產，或確有損害之虞者，應命其限期改善、回收或銷燬，必要時並得命企業經營者立即停止該商品之設計、生產、製造、加工、輸入、經銷或服務之提供，或採取其他必要措施。

第37條　直轄市或縣（市）政府於企業經營者提供之商品或服務，對消費者已發生重大損害或有發生重大損害之虞，而情況危急時，除爲前條之處置外，應即在大眾傳播媒體公告企業經營者之名稱、地址、商品、服務、或爲其他必要之處置。

第38條　中央主管機關認爲必要時，亦得爲前五條規定之措施。

第39條　消費者保護委員會、直轄市、縣（市）政府各應置消費者保護官若干名。
　　　　消費者保護官之任用及職掌，由行政院定之。

第40條　行政院爲研擬及審議消費者保護基本政策與監督其實施，設消費者保護委員會。
　　　　消費者保護委員會以行政院副院長爲主任委員，有關部會首長、全國性消費者保護團體代表、全國性企業經營者代表及學者、專家爲委員。其組織規程由行政院定之。

第41條　消費者保護委員會之職掌如下：
一、消費者保護基本政策及措施之研擬及審議。
二、消費者保護計畫之研擬、修訂及執行成果檢討。
三、消費者保護方案之審議及其執行之推動、連繫與考核。

四、國內外消費者保護趨勢及其與經濟社會建設有關問題之研究。

五、消費者保護之教育宣導、消費資訊之蒐集及提供。

六、各部會局署關於消費者保護政策、措施及主管機關之協調事項。

七、監督消費者保護主管機關及指揮消費者保護官行使職權。

消費者保護委員會應將消費者保護之執行結果及有關資料定期公告。

第42條　　直轄市、縣（市）政府應設消費者服務中心，辦理消費者之諮詢服務、教育宣導、申訴等事項。

直轄市、縣（市）政府消費者服務中心得於轄區內設分中心。

第五章　消費爭議之處理

第一節　申訴與調解

第43條　　消費者與企業經營者因商品或服務發生消費爭議時，消費者得向企業經營者、消費者保護團體或消費者服務中心或其分中心申訴。

企業經營者對於消費者之申訴，應於申訴之日起十五日內妥適處理之。

消費者依第一項申訴，未獲妥適處理時，得向直轄市、縣（市）政府消費者保護官申訴。

第44條　　消費者依前條申訴未能獲得妥適處理時，得向直轄市或縣（市）消費爭議調解委員會申請調解。

第44-1條　前條之消費爭議調解事件之受理及程序進行等事項，由

消費者保護委員會定之。

第45條　　　直轄市、縣（市）政府應設消費爭議調解委員會，置委員七至十五名。

前項委員以直轄市、縣（市）政府代表、消費者保護官、消費者保護團體代表、企業經營者所屬或相關職業團體代表充任之，以消費者保護官為主席，其組織另定之。

第45-1條　調解程序，於直轄市、縣（市）政府或其他適當之處所行之，其程序得不公開。

調解委員、列席協同調解人及其他經辦調解事務之人，對於調解事件之內容，除已公開之事項外，應保守秘密。

第45-2條　關於消費爭議之調解，當事人不能合意但已甚接近者，調解委員得斟酌一切情形，求兩造利益之平衡，於不違反兩造當事人之主要意思範圍內，依職權提出解決事件之方案，並送達於當事人。

前項方案，應經參與調解委員過半數之同意，並記載第四十五條之三所定異議期間及未於法定期間提出異議之法律效果。

第45-3條　當事人對於前條所定之方案，得於送達後十日之不變期間內，提出異議。於前項期間內提出異議者，視為調解不成立；其未於前項期間內提出異議者，視為已依該方案成立調解。

第一項之異議，消費爭議調解委員會應通知他方當事人。

第45-4條　關於小額消費爭議，當事人之一方無正當理由，不於調
　　　　　解期日到場者，調解委員得審酌情形，依到場當事人一
　　　　　造之請求或依職權提出解決方案，並送達於當事人。
　　　　　前項之方案，應經全體調解委員過半數之同意，並記載
　　　　　第四十五條之三所定異議期間及未於法定期間提出異議
　　　　　之法律效果。
　　　　　第一項之送達，不適用公示送達之規定。
　　　　　第一項小額消費爭議之額度，由行政院定之。

第45-5條　當事人對前條之方案，得於送達後十日之不變期間內，
　　　　　提出異議；未於異議期間內提出異議者，視為已依該方
　　　　　案成立調解。
　　　　　當事人於異議期間提出異議，經調解委員另定調解期
　　　　　日，無正當理由不到場者，視為依該方案成立調解。

第46條　　調解成立者應作成調解書。
　　　　　前項調解書之作成及效力，準用鄉鎮市調解條例第
　　　　　二十二條至第二十六條之規定。

第二節　消費訴訟

第47條　　消費訴訟，得由消費關係發生地之法院管轄。

第48條　　高等法院以下各級法院及其分院得設立消費專庭或指定
　　　　　專人審理消費訴訟事件。
　　　　　法院為企業經營者敗訴之判決時，得依職權宣告為減免
　　　　　擔保之假執行。

第49條　　消費者保護團體許可設立三年以上，申請消費者保護委
　　　　　員會評定優良，置有消費者保護專門人員，且合於下
　　　　　列要件之一，並經消費者保護官同意者，得以自己之名

義，提起第五十條消費者損害賠償訴訟或第五十三條不作為訴訟：

一、社員人數五百人以上之社團法人。

二、登記財產總額新臺幣一千萬元以上之財團法人。

消費者保護團體依前項規定提起訴訟者，應委任律師代理訴訟。受委任之律師，就該訴訟，除得請求預付或償還必要之費用外，不得請求報酬。

消費者保護團體關於其提起之第一項訴訟，有不法行為者，許可設立之主管機關應廢止其許可。

消費者保護團體評定辦法，由消費者保護委員會另定之。

第50條　消費者保護團體對於同一之原因事件，致使眾多消費者受害時，得受讓二十人以上消費者損害賠償請求權後，以自己名義，提起訴訟。消費者得於言詞辯論終結前，終止讓與損害賠償請求權，並通知法院。

前項訴訟，因部分消費者終止讓與損害賠償請求權，致人數不足二十人者，不影響其實施訴訟之權能。

第一項讓與之損害賠償請求權，包括民法第一百九十四條、第一百九十五條第一項非財產上之損害。

前項關於消費者損害賠償請求權之時效利益，應依讓與之消費者單獨個別計算。

消費者保護團體受讓第三項所定請求權後，應將訴訟結果所得之賠償，扣除訴訟及依前條第二項規定支付予律師之必要費用後，交付該讓與請求權之消費者。

消費者保護團體就第一項訴訟，不得向消費者請求報

酬。

第51條　依本法所提之訴訟，因企業經營者之故意所致之損害，消費者得請求損害額三倍以下之懲罰性賠償金；但因過失所致之損害，得請求損害額一倍以下之懲罰性賠償金。

第52條　消費者保護團體以自己之名義提起第五十條訴訟，其標的價額超過新臺幣六十萬元者，超過部分免繳裁判費。

第53條　消費者保護官或消費者保護團體，就企業經營者重大違反本法有關保護消費者規定之行為，得向法院訴請停止或禁止之。

前項訴訟免繳裁判費。

第54條　因同一消費關係而被害之多數人，依民事訴訟法第四十一條之規定，選定一人或數人起訴請求損害賠償者，法院得徵求原被選定人之同意後公告曉示，其他之被害人得於一定之期間內以書狀表明被害之事實、證據及應受判決事項之聲明、併案請求賠償。其請求之人，視為已依民事訴訟法第四十一條為選定。

前項併案請求之書狀，應以繕本送達於兩造。

第一項之期間，至少應有十日，公告應黏貼於法院牌示處，並登載新聞紙，其費用由國庫墊付。

第55條　民事訴訟法第四十八條、第四十九條之規定，於依前條為訴訟行為者，準用之。

第六章　罰則

第56條　違反第二十四條、第二十五條或第二十六條規定之一者，經主管機關通知改正而逾期不改正者，處新臺幣二

萬元以上二十萬元以下罰鍰。

第57條　企業經營者拒絕、規避或阻撓主管機關依第十七條第三項、第三十三條或第三十八條規定所為之調查者，處新臺幣三萬元以上三十萬元以下罰鍰，並得連續處罰。

第58條　企業經營者違反主管機關依第三十六條或第三十八條規定所為之命令者，處新臺幣六萬元以上一百五十萬元以下罰鍰，並得連續處罰。

第59條　企業經營者有第三十七條規定之情形者，主管機關除依該條及第三十六條之規定處置外，並得對其處新臺幣十五萬元以上一百五十萬元以下罰鍰。

第60條　企業經營者違反本法規定情節重大，報經中央主管機關或消費者保護委員會核准者，得命停止營業或勒令歇業。

第61條　依本法應予處罰者，其他法律有較重處罰之規定時，從其規定；涉及刑事責任者，並應即移送偵查。

第62條　本法所定之罰鍰，由主管機關處罰，經限期繳納後，屆期仍未繳納者，依法移送強制執行。

第七章　附則

第63條　本法施行細則，由行政院定之。

第64條　本法自公布日施行。

參考文獻

吳勉勤（1993）。〈如何提升服務業的服務品質〉，《研考雙月刊》。台
　　北：行政院研究考核發展委員會。頁67-68、40-43。

吳勉勤（1998）。《旅館管理——理論與實務》。台北：揚智。

姚德雄（1997）。《旅館產業的開發與規劃》。台北：揚智。

高秋英（1995）。《餐飲服務》。台北：揚智。

傅敬一（1995）。〈顧客關係之養成及傳遞〉，《1995年旅館研習課程專
　　集》。台北：交通部觀光局。

傅敬一（1996）。〈高品質服務之實施及評估〉，《1996年旅館研習課程
　　專集》。台北：交通部觀光局。

詹益政（1992）。《現代旅館實務》。台北：品度出版公司。

David Wheelhouse, CHRE, *Managing Human Resources in the Hospitality
　　Industry.* 1989 EI. AH & MA, Michigan, U.S.A.

Quality Service: The Restaurant Manager's Bible. 1986 School of Hotel
　　Administration, Cornell University, Ithaca, NY 14853.

餐旅叢書

俱樂部的經營管理

作　　　者 / 徐堅白、陳學玲
出　版　者 / 揚智文化事業股份有限公司
發　行　人 / 葉忠賢
總　編　輯 / 閻富萍
執 行 編 輯 / 胡琡珮
地　　　址 / 台北縣深坑鄉北深路三段 260 號 8 樓
電　　　話 / (02)2664-7780
傳　　　真 / (02)2664-7633
　E-mail　/ service@ycrc.com.tw
印　　　刷 / 鼎易印刷事業股份有限公司
　ISBN　/ 978-957-818-840-2
初版一刷 / 2000 年 5 月
二版二刷 / 2007 年 11 月
定　　　價 / 新台幣 420 元

國家圖書館出版品預行編目資料

俱樂部的經營管理 = Club management / 徐
堅白、陳學玲著. -- 二版. -- 臺北縣深坑
鄉：揚智文化, 2007.09
　　面；　公分. --（餐旅叢書）
參考書目：面

ISBN 978-957-818-840-2(平裝)

1.俱樂部　2.企業管理

991.3　　　　　　　　　　　96017101